全集·书法编

关山月美术馆 编

海天出版社·广西美术出版社

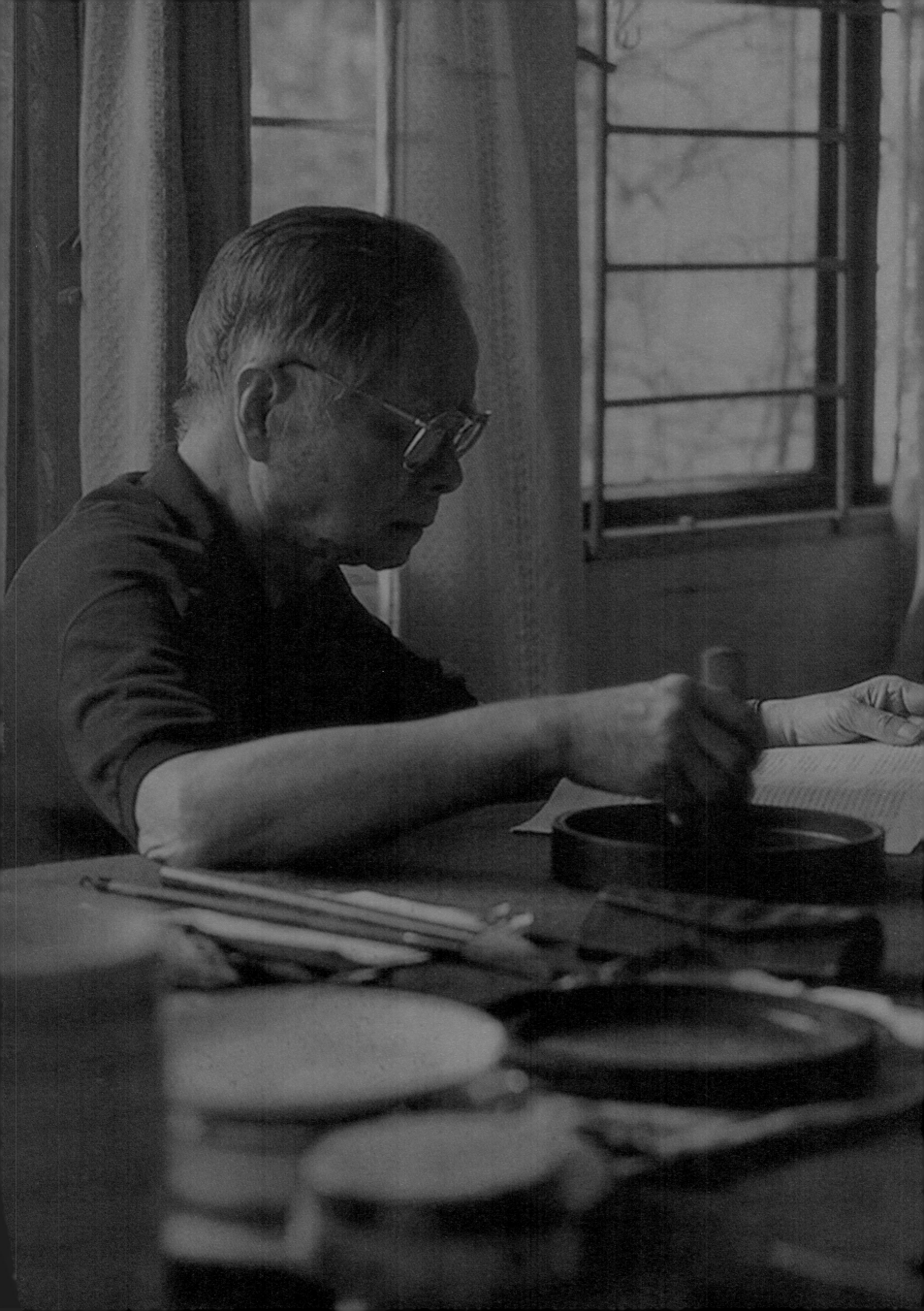

目录

附录

专　论

适我无非新
——关山月书法简论

李 一　李阳洪

关山月是 20 世纪中国画的代表人物之一，引领岭南画派走上了新的高峰。近年来，对其绘画的整理和研究的成果非常突出，关于他的书法，罕见论述。关山月书画双修，对书法的学习伴随其一生，是其艺术人生的重要组成部分。他不仅在书法上取得极高的成就，而且注重书画之间的相互联系、相互渗透，把书法的用笔、立意自觉地融化到中国画的创作之中。关山月之所以在中国画创作上取得非凡的成就，是与其深厚的书法功底，长期的书画双修分不开的。因此，研究其艺术成就，不能忽视其书法——这正是我们亟待梳理、研究的部分。本文对关山月书法艺术作一简论。

一、狂非轻法度，似要存风神——关山月的书法之路

"风雨笔耕数十年，丹青未了梦难圆。"[1]

这是关山月在回顾自己一生研习书画时的感慨。关山月一生和书画结下不解之缘，在山水、人物、花鸟方面都取得极高的成就，他的书法则是从小打下坚实的功底。因为其父认为习画没有出路，读书才是正事，所以更重读习文。伴随诗文的学习，少年关山月的书法水平取得不小的进步。1931 年，青年关山月考入广州市立师范本科学习，民国时期的《师范学校规程》规定本科有习字一门课[2]，这对其书法的学习必有很大的帮助。师范毕业后，他到广州九十三小学任教，与校长卢燮坤和同事邓文正（甲午海战英雄将领邓世昌的儿子）相友好。卢、邓二人书法篆刻造诣精深，与关山月共同切磋。关山月晚上常躲进邓家，将其收藏的碑帖、印谱一一览遍，通过品鉴进行书法、篆刻的学习，养成了清晨临习碑帖的习惯。[3]

虽然我们今天已经不能看到他青少年时候的作品，但从其经历和后来的作品中可以看出，他非常深入地临摹了唐代的楷书，接受了严格的"法"的训练。如他敦煌归来写成的《敦煌壁画之介绍》一文之行楷书，字法端严精谨，笔法纯熟骏爽，可见其早年在楷书上下了不少功夫。临习行楷书对于学习行草、楷书都非常重要。"草不兼真，殆于专谨；真不通草，殊非翰札"（《书谱》），真书（楷书）与草书的关系紧密，行楷书是打通真与草最重要的关节和基本功。习行楷

既可得到楷书精准的点画、结构，又可获得丰富的行草书笔法和流动的笔势，这二者结合能使楷书写得谨严又笔势畅达，使草书在圆转飞动中不失点画形态，既流畅，又有停与留的点画节奏。关山月早年行楷书的底子，为他后来的书法创作和画作题跋打下了扎实的基础。他晚年的书法作品以行草书居多，能在迅疾多变中守住法度，奔蛇走虺，雄伟狂肆，纵横八方，却依然具有深厚的审美内涵，让人在领略其飞动洒脱气质的同时，流连于其书法内在的众多审美元素和蕴藉之处。

当然，老师高剑父是他学习的重要引路人和师法对象，无论绘画还是书法。对比高、关二人的草书，在点画形态、字形结构、用笔方法等方面，都有明显的相似之处。但正如关山月所言，"似要存风神"，他对前人，包括高剑父书法的取法，皆是从艺术本体的规定性方面，如书法本身的形、质、力、情、意、势、味的内涵入手，因此，他所言的"似"，初要形似，继而形神皆似，最后出离于前人，呈现个人的风神。当然，这个人风格的形成，与二人的书法基础和早期取法有极大关系。高剑父生活的清晚期，学习的是当时主流的碑派书法，当其进行草书创作时，并不注重帖派的净洁精雅，不拘泥于点画的完整度，在不衫不履中，彰显了碑派质地的朴劲拙厚和草书的简峻古静。清人碑帖结合的余绪亦影响了高、关二人，但碑帖无法在兼容中展现碑、帖各自的全面优点，因此，必然有所取舍。关山月以帖为底，后期融入从高剑父处吸取的浑厚碑质，因此，其行草书总体以笔势的连贯飞动见长，在深厚的质地中流淌出潇洒的草情草意。

当然，碑帖融合本会简化帖派笔法、减少碑派的古拙之意，这也是高、关二人所在时代的风貌和特点。二人皆以绘画名世，书名不显。若非要将画家的书法衡之以同时代一流书家标准，未免强人所难。于画家而言，二人的书法功底十分深厚。关山月执着的艺术追求、对书法的重视和锤炼以及他达到的书法水准，今日画界的书法难以与之比肩，这也正是其书法的历史意义所在。

二、纸上得来假，笔头要写真[4]——关山月的书法审美

关山月是深谙中国艺术真谛的书画家。他十分注重对艺术之"真"

"真"是中国艺术根柢的精神之源。早在中国哲学与审美精神构建初期，庄子就谈到："真者，精诚之至也。不精不诚，不能动人。"[5]（《庄子·渔父》）庄子之真，是人生本性提炼后的至真至纯，融入艺术，作品散发出的气息自然真切，不虚伪、不假饰、不做作——中国文艺审美以真诚袒露这种至真之情作为最本质的要求。刘勰认为 "为情者要约而写真"（《情采篇》），珍视真情流露；皎然《诗式》提出"真于情性"；李贽要求纯真至性的"童心"[6]，强调了真对于人、对于艺术的根本意义。

书法是汉字书写的艺术，不像绘画那样直接师法自然，不能直接取法自然界的物象形态，而是通过自然、生活、文化作用于人，改变人的修为、气质，将提炼后的精神展现于点画之间。作品的生气必然来自于人本性之真的修为，笔墨须直抵灵魂深处——写到精神飞动处，更无真象得真魂。

关山月强调的"纸上得来假"，是对一味临摹前人，缺乏个人真性情的批判。因此，绘画必须写生，得自然之生气。而书法的学习，则需要通过真切地体会自然、经历人生，真诚地追求经典达到的高度和真境，有了人之真的鲜活流露，作品才能生发勃勃生机。自然地，书法艺术将"真"作为最根本的标准："点画不失真为尚。"[7]（赵构）"魏晋书法之高，良由各尽字之真态。"[8]（姜夔）书法的点画，组成了字，形成了整幅书法作品，对点画"真"的要求，就是对书法本身的要求，对书法本体的要求。"真"这一要求，是书法艺术在自身发展中不断整理、精炼、传承而来，体现了从点画、字法到整篇作品的精神状态，富含了中国文化与自然生命的特征。

这也正是关山月告诫"笔头要写真"之深切含义所在——书法家需要在作品书写中袒露真的性情。点画中情、意、力、精、气、神等多种审美内涵的形成，固然需要书家高明的技巧，更需要性情之真的表达："笔性墨情，皆以其人之性情为本，是则理性情者，书之首务也。"[9]（刘熙载）真性情带动书写，点画因此呈现书家个人生生不息的生气。此时所呈现的作品之"真"，既凸显为外在点画结构形式的生动，又包括了内在生命精气的流淌：精诚贯于其中，英华发乎其外。这样

的书法作品往往经久流传。当我们打开经典的作品的那一刻，淋漓水墨中真气弥漫，情性完足，浸浸古韵，遥传千载，却仍旧鲜活、亲切、动人，将我们溶化其中。

我们从关山月与其师高剑父的审美观念中，也可以看出它们对于"真"之一贯追求和表达。高、关二人对待书法，一如他们的绘画，关心的不仅仅是用笔技巧，或者古典的雅洁气息，更多注重的是个人情感的表达。关山月那不拘起收的笔法，粗细强烈对比、疏密拉伸，加之燥润浓淡相间的用墨，繁绕盘旋的笔势，呈现的是类似画面的视觉形象，在这直来直往、无拘无束中，更为深层、更为重要的是与画家内心的情感息息相关，是其注重表现情感之"真"的表达。

"写心即是法"[10]，因为注重"真"的提炼，"心"的直接表达，直抒胸臆，就成为艺术佳作。也因此呈现出自己的特点，从而形成了同一派别里各自独立的存在。虽然高、关二人同为岭南画派，但各自遵从于自己的"心"，表达的是本性的"真"，自有特点与风貌，"老师与弟子不必出于一个套版，这对于老师或弟子的任何一方都不是耻辱，而是无上的荣耀，而事实上山月是山月，剑父是剑父，我在他们的作品上看到的是完全不同的两个人"[11]。这也正是关山月的成功之处。

当然，书法艺术之"真"的表达，毕竟是通过艺术语言来体现的。所谓"若使神能似，必从貌得真"，精神性的内涵体现于外在形式与风貌之中。这就要求技法锤炼至十分成熟的程度：

一方面，这源于书法的直接性。落笔一次成型，不能修改，成为个人性情的直接表露，因此，更直抵人之"真"。由此也提出了极高的要求，关山月强调毛笔是一个非常有利的武器，它的表现力是很强的，但必须做到"每下一笔都要成竹在胸。因为每一笔都会牵连到全局，所以笔笔都必须从整体出发，使每一笔都能起到每一笔的作用"[12]。"一点成一字之规，一字为终篇之准"（孙过庭），书法中的每一处点画，都有极其重要的功能，是整个字、整篇作品不可或缺的组成部分，所以，对每一笔一画、每一个字的锤炼，成为书法最为重要的基础。另一方面，书法语言本身的丰富性，也是技法锤炼的重要内容，既要求笔法的多变，也要求将点画、结构中的丰富内涵表现出来。关山月谈到书

法技法的多个方面的把握：1.字体结构通过各种不同的笔法体现出来。2.运笔变化有着十分丰富的节奏韵律感。3.一点一画的内涵都很丰富，如一条线的一笔和写一个"一"字的一笔就有很大的区别，"一"字的运笔就要体现一波三折。波是起伏，折是变化，欲左先右为一折，右往为二折，尽收处为三折，绝不同于平拖横扫的一条线。4.点画的相似与变化的处理问题，如"三"字的三横和"川"字的三竖，每一横笔或竖笔的写法忌犯雷同。[13] 当然，书法的笔法的丰富性远不止于此，关山月抓住其中最为重要的变化，强调了对书法技法难度的注意，有助于认识、理解和认真学习书法。

书法的外在形式，最为直接的体现是字的形体结构（赏析作品，在领略整体气息之后，直接进入对字形的识读）。关山月在理解结体方面，受到绘画的影响。李伟铭曾指出，他倾心于高剑父所言西人"无一不恃极端主义，故作惊人之笔"[14]，这其实也多少体现在他的结字形态方面。"立意每随新气象，造型不取旧衣冠"[15]，亦是他书法结体的写照。每每在字形中加入很多夸张的开合、敧侧，加之他常用老笔写字，锋颖已没，笔头粗糙，因此呈现一些特殊的点画形态和字形的造险。孙过庭谓书法结字有求平正、追险绝、归平正的过程，作为画家，关山月已得平正之形，即可题跋，但他有意识地追求奇险，也给他的字带来一些变化，这正出于他作为画家的构图审美的本性。这不同于潘天寿书法的空间形式感，潘氏故意打破字法、章法，正文和落款大小错落，形式至上，忽视内容的完整性，掺杂了更多的画意。关山月因为早年扎实的结构基本功，他的字形的变化，并不出现脱易：不成字形的状况。这其实十分不易，题跋构字不成方块字形，无法站稳，并不是今天的画界才出现，民国时期的美术学校已经出现学生无法题跋（一方面为文化底子原因，另一方面书法基础跟不上）。所以，关山月对书法孜孜不倦的追求，对于书画家们是极好的榜样。

相较于书家而言，画家的用笔更为丰富和奇幻多变。关山月作为画家，亦会挥洒出一些不合书法法度的点画，从严谨的书法用笔而言，不太合规范。失之东隅，但收之桑榆，这突显了他的笔势的流动和气贯长虹之势。而与之相关的另一方面，是画家对书法之"法"的超越，从而直指艺术所想表达的"本真"。潘天寿曾言："孜孜于理法之所在，

未必即书功之所在，盖泥于法即不易灵活运用其法也。然否？……尽信法，不如无法矣。"[16] 清代石涛："古人未立法之先，不知古人法何法。古人既立法之后，便不容今人出古法。"[17] 亦是反对恪守法度。有学生也记载了吕凤子以"非法"的手段，追求书写的拙趣：其一，打乱原有笔顺，于生拙中求得拙趣；其二，挥毫时把注意力分散到纸外，随手运行，字的结构，虚实，疏密，往往于不经意中产生意料不到之趣。[18] 写意画家们似乎更加注重用笔的自由挥洒，点画信手烦推求，力求在对法的熟练掌握和运用中，达到无法而法的境界。关山月的行楷书基础极好，所以在晚期的书写中，亦能在很大程度上自由地运笔，在缭绕中并不失法度，且能连贯一气，呈现出笔墨飞舞、顺势而发、气韵通畅、雄肆豪放的特点，正是在追求对"法"的超越的过程中达到的效果。

三、骨气源书法，风神藉写生——关山月的书画互通

关山月是注重写生的画家，有印章 "从生活中来"，主张绘画来自画家生活。但他并不因此放弃笔墨的基本功，从早年跟随高剑父学画，到从事中国画教学，他都非常重视中国画笔墨技法的锤炼，直至晚年对"笔墨等于零"的讨论，在接受《美术观察》（1999年第9期）杂志的采访时，仍然强调："我在实践过程中感到中国画没有笔墨等于'无米之炊'，因为中国画是建立在笔墨之上的，没有了笔墨哪里有中国画？"同时，他也强调了书法对于绘画的作用："中国画强调书法用笔，气韵生动，以形写神。"[19]

中国画与书法，一直就有"书画本来同"（赵孟頫）的传统。王翚曾总结"以元人笔墨，运宋人丘壑，而泽以唐人气韵"，并非唐人以前无笔墨，只是元人重视、总结得更为突出。汤垕曾言："画梅谓之写梅，画竹谓之写竹，画兰谓之写兰，何哉？盖花卉之至清，画者当以意写之，不在形似耳。"（《画鉴·画论》）将书法的"写"在绘画中的运用进行阐释，绘画就是以书法的用笔，对胸中意象进行抒写，强调了书法功力，以笔法、笔势创造物象——书法的"写"本身，在画中是有独立的欣赏价值的，笔墨语言本身即是有韵味有内涵的欣赏对象。明清画家，亦深谙此理。石涛也说："画法关通书法律，苍

苍茫茫率天真。不然试问张颠老，解处何观舞剑人。"（《大涤子题画诗跋》）

至二十世纪，即使是在西画冲击的情况下，国画大家们都非常重视书法："欲明画法，先究书法。"（黄宾虹）吴作人曾称赞"齐白石的画才真是写出来的，既下笔造型，又书法用笔"，李苦禅认为"若没有书法底子，只是画出来、描出来、修理出来，没魄力，不超脱，显得俗气"，关山月曾评价"苀老（朱屺瞻）的画之所以笔力雄健，也同样得之于他的书法功力"[20]。强调书法之"写"在绘画中的运用，实际是强调了书法用笔中所融入的人的精、气、神等在画面中的注入流动，由此让画面显得生机勃勃，呈现出生生不息的盎然生气。

书画笔法的相通，赵孟頫曾进行了对应："石如飞白木如籀，写竹还应八法通。"石鲁更将书法的具体作用概括为：书法的好坏决定了笔墨问题，决定了章法问题和布局问题，以至各种各样的结构……所以我们把书法、把笔法叫基础。关山月则重点强调了绘画的"线"与书法的笔法关系："由于'线'是中国画的基本语言，而中国画对'线'的理解和运用是以书法的道理来体现的，因此加强书法和篆刻的学习也是关山月中国画人物基础教学体系中的内容之一。"[21]主张"通过书法篆刻的锻炼来……理解下笔之道，来重视下笔之功；忽略了一笔之功，等于忽略了千笔万笔之力，因为中国画不但是从一笔一笔组合而成的，而且要做到一笔不苟，这就不能不从最基本的东西学起"（《乡心无限》）。[22]

我们可以清楚地看到，关山月注重的是从每一笔的基本功练起，只有一丝不苟的严谨学习态度，才可能取得书法、绘画技法功力的提升。在重视每一笔的基础上，才可能解决石鲁所说的章法、结构、布局等问题。因此，书法篆刻的学习，对于画家造型，增加画作内涵有着极其重要的作用。关山月画中那些山的轮廓、树的枝干，苍老劲健，深含书法中锋用笔的基础；人物衣纹的飘逸灵秀，是行、草书笔法的挥发。至于石的皴擦、梅的花瓣、叶的点染、鸟的飞翔、水的流动，无一不是书法用笔与绘画造型结合的锤炼成果，用笔的轻健迅捷，清刚爽骏，对笔势的自如化开，整体气韵的弥漫流动，皆可源自其书法用笔的熟练。

他的书法用笔体现在画作中亦有发展变化，以画梅为例，早年流畅自如，晚年敦厚深沉，随着人生阅历的增加，用笔有变化，内涵逐渐深厚。"如果说20年前老画家关山月画梅、更多地将狂草入画而得潇洒俊丽的效果的话，那么，近几年来关山月却更多地是以篆隶入画而得凝重朴茂的效果了。前者重气势，近者更重气质。"[23]（《关山月》）此语正是其书法用笔对绘画之助的最好体现。

关山月重视绘画对书法的凭借，认为六法的"气韵生动"和"骨法用笔"根源、凭借于书法，并十分认可张彦远的"骨气、形似皆本于立意而归于用笔，故工画者多善书"，认定这是中国画的基础。[24]他也常常行草对联作品"骨气源书法，风神籍写生。"强调"骨"，包含了骨架、骨力、骨质、骨势的含义。简言之，骨架即是结构、构图；骨力是笔法内在刚劲之笔力；骨质是内含刚柔的"棉裹铁"，百炼钢成绕指柔的坚韧；骨势是运势行笔而成的挺拔正气，亦可称骨气。对于书画，"骨法用笔"有相同的要求。吕凤子十分认可荆浩的"生死刚正谓之骨"，强调力对于骨的塑造，且和情感相联系："没有力和力不够强的线条及点块，是不配叫做骨的"，"每一有力的线条都直接显示某种情感的技巧，也就被认为是中国画的特有技巧"。[25]书法是书写者情感的表达，具有非常强的抒情性，是情感之迹、力量之积，同时也是个人"心力"（朱屺瞻语）的彰显，骨力的内蕴与个人修为、人生阅历、心性品格相联系——品格坚韧、气魄闳深的人格修养，才可能产生与之对应的挺拔健壮的骨力，超迈出尘的品性。"逍遥笔墨藏风骨"[26]，"老干纵横风骨厉，新枝挺直气冲天"，关山月清健的用笔，是他对骨法用笔的追寻和运用；"平生历尽寒冬雪，赢得清香沁大千"[27]，这是他的人生履历、学识和书法笔法、绘画技巧的锤炼赋予他的成就。

当然，书画的训练亦是相辅相成的。关山月的书法水平，也因绘画的造型、用笔等能力深化而得到提高：书法的笔法丰富性得到进一步加强；笔墨的内涵增加；绘画用笔的自由多变带给书法创作洒脱自由的广阔天地。

四、着笔先须寻到我，运思更莫类同人[28]——关山月谈艺术创新

20 世纪初，巨大的社会动荡、变革，刺激了文化、艺术求变。在书法方面，康有为是当时书坛求变思想的极力提倡者，尊碑贬帖，刮起一阵旋风。在绘画上，关山月的西南西北壮游写生行，是借鉴西画，为中国画寻求新途径。郭沫若在《塞外驼铃》一画上题跋写道："关君山月有志于画道革新……一以写生之法出之，成绩斐然！"借鉴西画写生取景方式、渲染技巧，将传统的笔法、皴法、墨法灵活化用，中国画笔墨的基本内容融入画面不着痕迹，中国画的气韵却又非常分明。

这是他"运思更莫类同人"的思想的写照，在写生中去寻找不同于他人之处。但更重要的是，这不同、新颖之处的前提是——"着笔先须寻到我"。

此处之"我"，并非人之皮相的不同或画面的形式不类同于人，而是人本性在阅历中所形成的"本我"，这一"本我"与人类之"大我"相接通——寻找到了这一接通点，就是寻找到了人性之"真"。关山月所强调的"笔头要写真"，即是对这一本我的抒写。他的创新，即是以己之"真"，用个人契合的方式呈现出来，即成为书，成为画，成为诗。

所以，关山月对学习的态度非常在意，认为要提防两种不同的学习态度："一种是只满足于第二步的所谓似，即仅仅满足于形似；另一种是舍本求末的做法，即离开第二步的必经阶段来追求神似，只在形式上卖弄笔墨趣味，实际上并不能达到神似的目的。"[29] 可见，关山月主张的是对形神兼备、气质俱盛的"真"的追寻：满足于临摹对象的形似，随人作技终后人，无自己之"神"，而只注重在形式上卖弄笔墨趣味，毕竟肤浅，作品中缺乏生命之真诚。

具体到书法的学习，自然应该在形似的基础上，以己意出之。齐白石曾批评那些泥古不化、不知变通的书家："苦临碑帖至死不变者，为死于碑下。"[30] 这"变"，当然也得结合自身的特点与长处，将优点发挥出来，达到最能展现生命精诚的高度。关山月则呼唤"不随时

好后，莫跪古人前"：学习古人，不只是求其形，成为古人的傀儡；吸取经典书法的内涵，但要挣脱古人形式的束缚，借鉴时代的优点，亦不着时人窠臼。如此，方可直接抒发自己的性情，发挥自己的风貌、风神。同时，关山月作为画家，绘画的长处一寓于书，自然也有不同于严谨的书家笔法的特点。李苦禅这样解释画家书法出新的特点："画家字，潜画意于碑帖功夫中，字为画所用，画为字所融，字如其画，画如其字，自有一番独特风貌。"[31] 字如其画，画如其字，字画皆如其人，是人的本性流露，人书画一体，从而呈现出新的面貌。

对于书法出新，老一辈书法家有非常清醒的认识："创新的口号是对的……创新是应该的，但要按自身规律来创，按书法自身的规律来创，不要先想好一个模式来创。"[32] 徐无闻主张出新意于法度之中，应当把握这一规律："退笔如山未足珍，读书万卷始通神。坡公此语真三昧，不创新时自创新。"[33]

"不创新时自创新"，当技法训练到能够抒写自身的本性和情感，人生修为能达到高境界并化用到书法作品中时，出来的面貌自是不同于人，亦是他人无法重复和模仿的，是勇猛精进的刻苦追求，亦是水到渠成的自然而然。

关山月的主张亦是英雄所见略同：

"写心即是法，动手别于人。"[34]

关山月主张的"写心"即是写真，写真就是写我。"我"之大成即是艺术之大成，艺术之成必然是无为而为、无为无不为的"不创新时自创新"。老一辈书画家在时代潮流中不为所动，执着地追求真我，从而寻找到艺术创作的真境，为时代的书画艺术树立了高度和榜样，为今天书画艺术的繁荣奠定了坚实的基础。"古不乖时，今不同弊"（《书谱》），对真与我的追寻，必然会在时代潮流中找到时代特点，成就自我风貌——在这一关键点上，关山月以书画，对时代交出了自己的答卷。

【注释】

1. 关山月（1912.10—2000.7），原名关泽霈，广东阳江人，岭南画派代表人物之一。选自关山月.七律[M]// 陈湘波.艺术大师之路丛书·关山月.武汉：湖北美术出版社，2003：59.

2.《师范学校规程》规定："本科第一部之学科科目为修身、教育、国文、习字、英语、历史、地理、数学、博物、物理、化学、法制、经济、图画、手工、农业、乐歌、体操。"参见师范学校规程[J].教育部编纂处月刊，1913，1（3）.

3. 陈湘波.艺术大师之路丛书·关山月[M].武汉：湖北美术出版社，2003：4.

4. 关山月.旅次口占，同上.

5. 庄子.渔父[M]// 杨义.庄子选评.长沙：岳麓书社，2006.

6. "夫童心者，真心也……夫童心者，绝假纯真，最初一念之本心也。若失却童心，便失却真心；失却真心，便失却真人。"李贽.李贽文集·童心说[M].北京：社会科学出版社，2000.

7. 赵构.翰墨志[G]// 历代书法论文选.上海：上海书画出版社，1979：369.

8. 姜夔.续书谱[G]// 历代书法论文选.上海：上海书画出版社，1979：384.

9. 刘熙载.艺概[G]// 历代书法论文选.上海：上海书画出版社，1979：715.

10. 陈湘波.艺术大师之路丛书·关山月[M].武汉：湖北美术出版社，2003：55.

11. 庞薰琹.关山月纪游画集第二辑序[G]// 深圳市文化局.深圳市关山月美术馆.关山月研究.深圳：海天出版社，1997：13.

12. 关山月.乡心无限[M].南京：江苏文艺出版社，2008：111.

13. 关山月.乡心无限[M].南京：江苏文艺出版社，2008：113.

14. 高剑父.岭南画派研究室藏高氏手稿复印本，转自李伟铭.关山月山水画的语言结构及其相关问题——关山月研究之一[J].美术，1999(8)：12.

15. 蔡若虹.赠老友关山月同志[G]// 深圳市文化局、关山月美术馆.关山月研究.深圳：海天出版社，1997：236.

16. 杨成寅，林文霞.中国书画名家画语图释——潘天寿[M].北京：中国人民大学出版社，2003：131.

17. 窦亚杰.石涛画语录[M].杭州：西泠印社出版社，2006：99.

18. 刘正成.中国书法全集·萧蜕吕凤子胡小石高二适卷[M].北京：荣宝斋出版社，1998：13.

19. 蔡涛.否定了笔墨中国画等于零——访关山月先生[J].美术观察，1999(9)：9-10.

20. 王平.画家书法[M].杭州：中国美术学院出版社，2002.

21. 陈湘波.承传与发展——由《穿针》看关山月在中国人物画教学中的探索[G]// 关山月美术馆.时代经典：关山月与20世纪中国美术研究文集.南宁：广西美术出版社，2009：98.

22. 关山月.乡心无限[M].南京：江苏文艺出版社，2008：113.

23. 林墉.一笑千家暖[M]// 陈湘波.艺术大师之路丛书·关山月.武汉：湖北美术出版社，2003：66.

24. "六法的头两条——'气韵生动'和'骨法用笔'，而画法的这两条便常根源与凭借于书法，唐代画家张彦远就说："夫象物必在于形似，形似须全其骨气，骨气、形似皆本于立意而归于用笔，故工画者多善书。'有感于我们的先辈对书画同源的民族传统的推崇，我常写的一副对联是："骨气源书法，风神籍写生。'它也可以算我的习画心得，我认定这是中国画的基础。或者心同此理，在近代中国画画家中，越是著名的就越加宣称自己的字比画好，吴昌硕、齐白石……都这样。"关山月.关山月论画[M].郑州：河南美术出版社，1991.

25. 吕凤子.中国画法研究[M].上海：上海人民美术出版社，1978.

26. 蔡若虹.赠老友关山月同志[G]// 深圳市文化局，关山月美术馆.关山月研究.深圳：海天出版社，1997：236.

27. 关山月.写雪梅得句[M]// 陈湘波.艺术大师之路丛书·关山月.武汉：湖北美术出版社，2003：56.

28. 关山月.心地杂咏四首其三[M]// 陈湘波.艺术大师之路丛书·关山月.武汉：湖北美术出版社，2003：57.

29. 关山月.乡心无限[M].南京：江苏文艺出版社，2008：113.

30. 李祥林.中国书画名家画语图释·齐白石[M].北京：中国人民大学出版社，2003：113.

31. 李燕.风雨砚边录——李苦禅及其艺术[M].上海：上海书画出版社，1985：91.

32.徐无闻.一九九〇年四月十五日与重庆建筑学院学生的书法讲座摘要.向黄辑录,胡长春增补.徐无闻论书语录[J].书法世界,1998(3).

33.徐无闻丁卯(1987年)所作诗.向黄辑录,胡长春增补.徐无闻论书语录[J].书法世界,1998(3).

34.陈湘波.艺术大师之路丛书·关山月[M].武汉:湖北美术出版社,2003:55.

图 版

书文：来往千载，吞吐大荒。慧因禾〔和〕尚嘱，己卯秋，
　　　山月。
印章：关山月印（白文）

来往吞吐对联

1939年
尺寸不详
纸本
澳门普济禅院藏

书文：来往千载，吞吐大荒。慧因禾〔和〕尚嘱，己卯秋，
　　　山月。
印章：关山月印（白文）

来往子载吞吐大荒

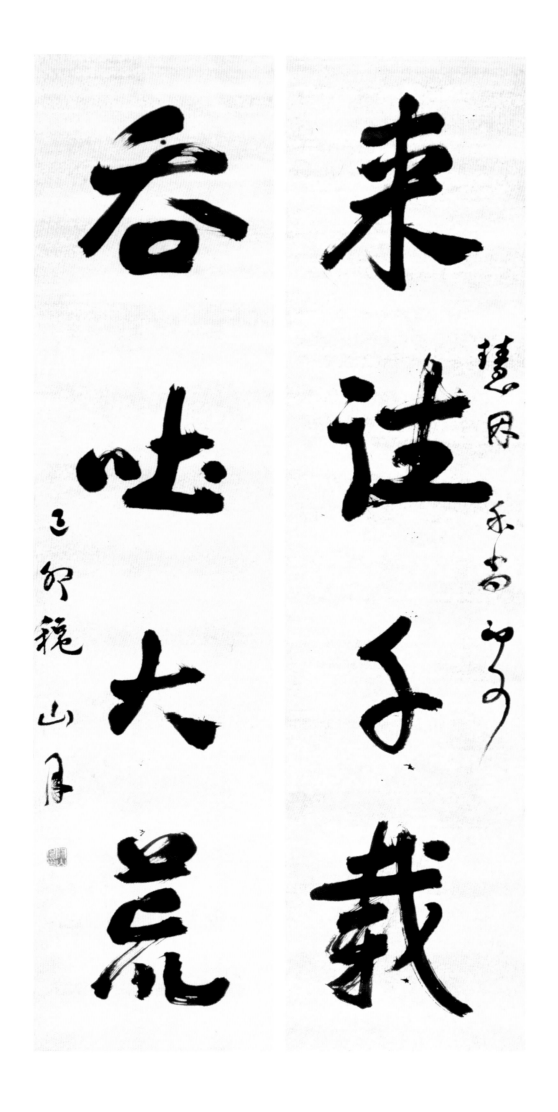

乙卯籀山月

宋而後日佛教漸形衰落佛教藝術亦無特殊表

現且用色簡單而近沉冷畫面鬆馳不足取也余於

敦煌石室盤桓月餘除作歷史研究及藝術觀摩

外臨得小稿數十幀其形象色彩奧論變幻殘

缺此何寧保其本來面目不敢負偽造之責祇惜時

日短促材料缺乏不達大量臨摹以作更普遍

之介紹耳　　卅年七月關山月識

敦煌壁画之介绍

1946年

25 cm × 52 cm

纸本

关山月美术馆藏

书文：敦煌壁画之介绍。前秦建元二年，有乐僔沙门者，见敦
煌东南方之鸣沙山忽有光芒耀目，认此为佛教圣地，遂
于峭壁凿窟而造佛象［像］，名曰莫高窟，实为中国凿
窟造象［像］之嚆矢。当时敦煌为通欧要道，其繁荣如
今日之上海，凡经敦煌出国往返之旅客必于佛前顶礼发
誓：若发财荣归者，须捐钱凿窟造象［像］，以期永远
供养。至唐圣时西自九陇坂，东至三危峰，竟成窟宝千
余龛，即今所谓千佛洞是也。元明以后因佛教渐形衰
落，且海运渐开，此通欧之大道便致年久湮没，该佛教
圣地后亦竟为世人所忘遗。至清末年间，为法人伯希和
英人史坦恩两探险家先后来华研究东方历史，追踪发现
此罕世宝藏，乃将所有纸本之写经幡幛之画象［像］，
小型塑象［像］等数十箱运返欧洲，一时惊动全球。
吾国政府始悉此项古物为稀世珍宝，近年始派员前往保
管，并设立一敦煌艺术研究所。敦煌石室尚存之洞约
五百余窟，留有壁画者三百零九窟，西魏、北魏作品用
色单纯古朴、造型奇特、人物生动、线条奔放自在，
与西方艺术极为接近，盖当时佛教艺术实由波斯、埃
及、印度传播而来，再具东方本身艺术色彩，遂形成健
［犍］陀罗之作风，至唐代作品已奠定东方艺术固有之
典型，线条严紧，用色金碧辉煌，画面繁杂伟大。宋而
后因佛教渐形衰落，佛教艺术亦无特殊表现，且用色简
单而近沉冷，画面松驰［弛］不足取也。余于敦煌石室
盘桓月余，除作历史研究及艺术观摩外，临得小稿数十
帧，其形象色彩无论变幻残缺如何，宁保其本来面目，
不敢负伪造之责。只惜时日短促，材料缺乏，不遑大量
临摹以作更普遍之介绍耳。卅五年七月关山月识。

印章：关山月（朱文）岭南布衣（白文）

敦煌壁畫之介紹

前秦建元二年有樂傅沙門者見敦煌東南方之鳴沙山忽有光芒耀目認此為佛教聖地遂於峭壁鑿崖而造佛象名曰莫高窟實為中國鑿崖造象之嚆矢當時敦煌為通歐要道其繁榮如今日之上海凡經敦煌出國往返之旅客必於佛前頂禮發誓若發財榮歸者須捐錢鑿崖造象以期永遠供養

至唐盛時西自九隴坂東至三危峰竟成崖寶千

餘龕即今所謂千佛洞是也元明以後因佛教漸

形衰落且海運漸開世通歐之大道便歇年久湮沒

該佛教聖地後尔竟為世人所忘遺至清末年間

為法人伯希和英人史坦恩兩探險家先後來華研

究東方歷史追踪發現此軍世寶藏乃將所有紙

本之寫經幟幡之畫象小型塑象等數十箱運返

歐洲一時驚動全球吾國政府始悉志此項古物為稀

世珍寶近年始派員前往保管並設立一敦煌藝

術研究所敦煌石室尚存之洞約五石餘崖畄有壁

畫者三百零九崖西魏北魏作品用色單純古樣造

型奇特人物生動線條奔放自在與西方藝術極

為接近臺當時佛教藝術實由波斯埃及印度

傳播而來再其東方本身藝術色彩遂形成健

陀羅之作風至唐代作品已漸完東方藝術固有之

临《朝元仙仗图》后记

1956年
尺寸不详
纸本
岭南画派纪念馆藏

书文：此卷之历史渊源甚远。宋朝乾道八年六月望，岐阳
阳子钧书跋称为"五帝朝元图"，吴道子画。元朝大
德甲辰八月望日，吴兴赵孟頫跋称为"朝元仙仗"，
谓系武宗元真迹。至清嘉庆二年黎简跋此卷，已发
现另一卷神气笔力似同此本，较精细，而栏槛时有
改笔，是则此为初稿，他本则为第二稿也。原卷无笔
者款置［识］，只有神象［像］头顶写一长方格，内
注明某某金童玉女及某某真人仙伯帝侯王等类，鉴藏
章十余枚，如稽古殿宝、赵子昂、二樵山人等。此卷
大德丁酉秋顾氏以二百金购归，经名家鉴定者，吾意
原系唐代壁画原稿，经北宋名手临抚收藏。该卷运笔
鬼斧神工，确是稀世珍奇，勿论一稿二稿，想均为后
人重临者，非原作者手笔也。如此瑰伟之壁画造象
［像］，各臻巧妙，八十余法相及装饰物件，无一相
同。实为吾国空前巨制，可称古装人物画之典型。余
无缘获睹真迹，殊感遗憾。此图系借友人所藏原作照
片重临者。复制中该照片被索还，故仅及全卷之半，
并系该卷题跋于此，以识不忘耳。一九五六年七月盛
署关山月补记于武昌。

印章：关山月（白文）岭南人（朱文）

此卷之歷史淵源甚遠宗朝乾道八年有坐岐陽陽子釣書跋

稱為五代帝朝元圖吳道子畫元朝大德甲戌辰八月雪晴吳興

趙孟頫跋為朝元仙仗謂係武宗元真跡並清

嘉慶三年榮而欽此卷之為觀為一卷神氣秀李

力以見此卷致精神而欄楯竹有及筆是前此名蹟

福他妄刻為守三章也

有神象法頂當一長方框內詳明其某之全童玉女及某真真

人仙伯章侯之筆象顏鑑藏三章十解板如譜古殿寶題子名

三檣山人等此卷大底了酉秋顧氏以三言金歸

經居家鑑定者之意原孫唐代歷遽原稿徙北宗名

手順採收藏該卷運章完金神之確是備去彌為句論

一福二象柱楊為似人盡臉者非原心志之非事也

似此瑰偉之歷畫造亦孫為臻巧妙必解浚相及悵

书毛泽东词句

20世纪60年代

28 cm×90.5 cm

绢本

私人藏

书文：而今迈步从头越。

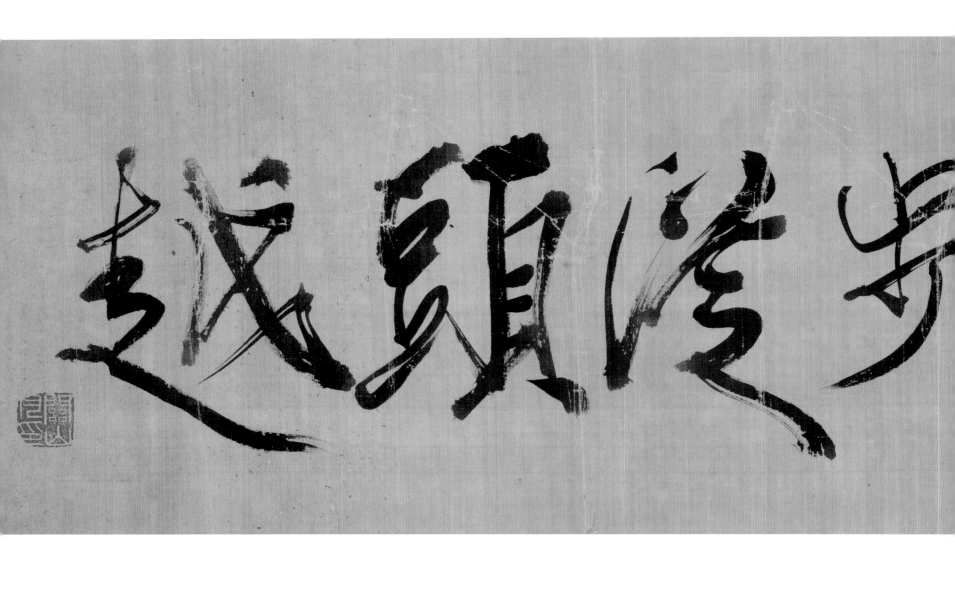

书毛泽东词句

20世纪60年代

28 cm×90.5 cm

绢本

私人藏

书文：而今迈步从头越。

印章：关山月印（白文）

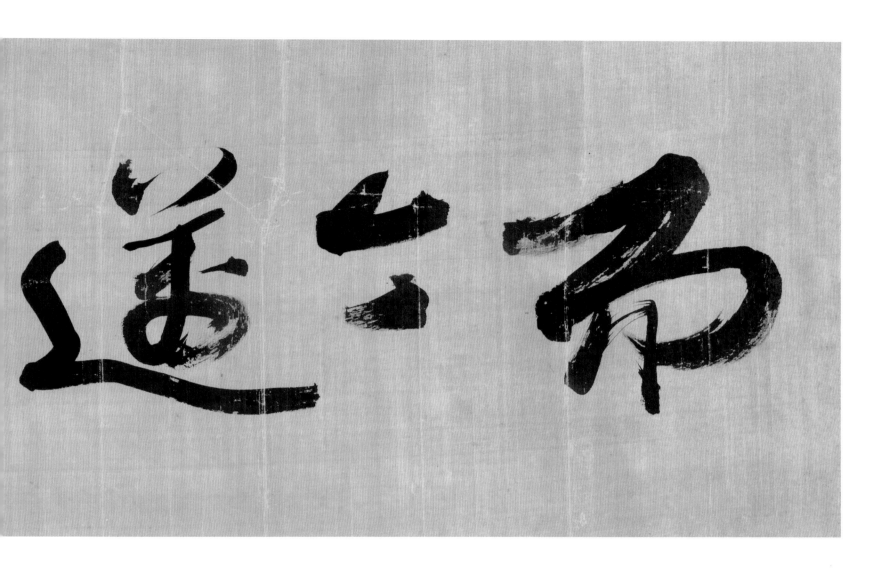

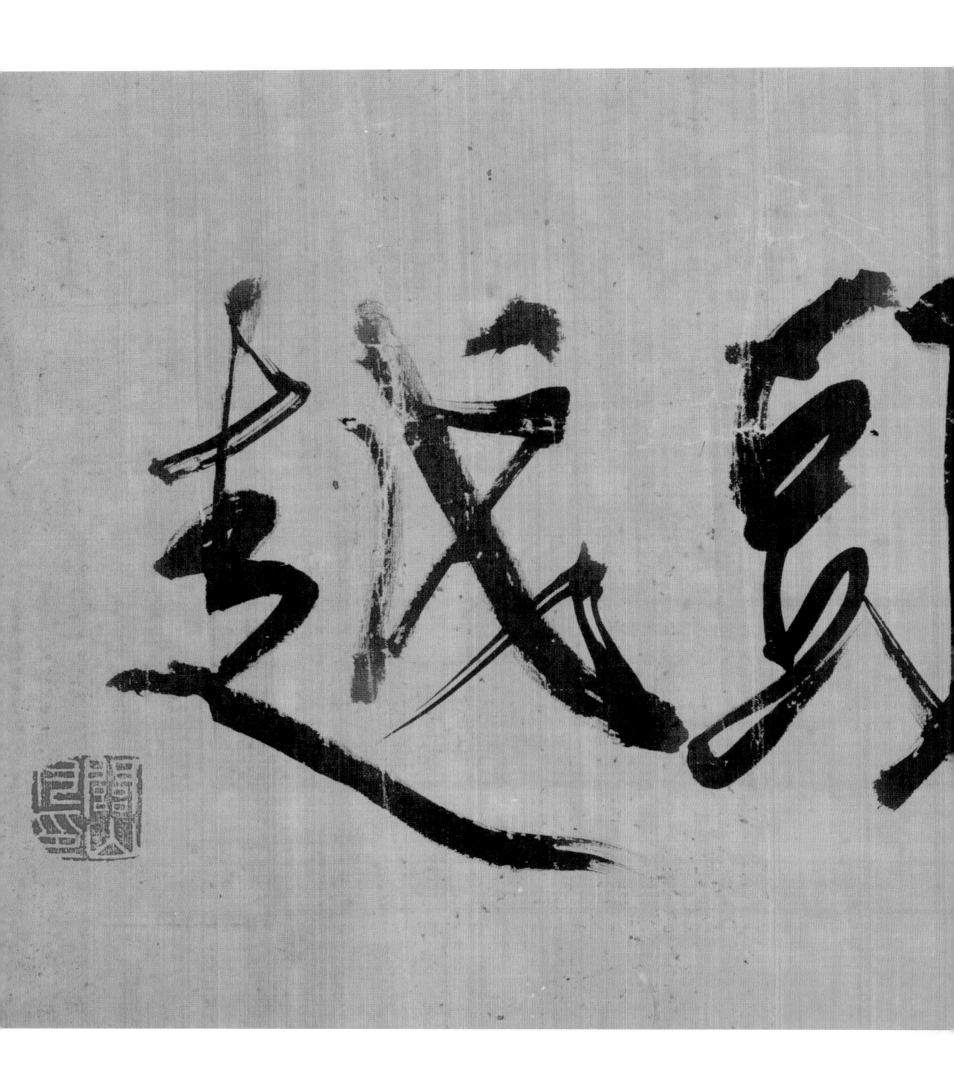

书毛泽东词句（局部）

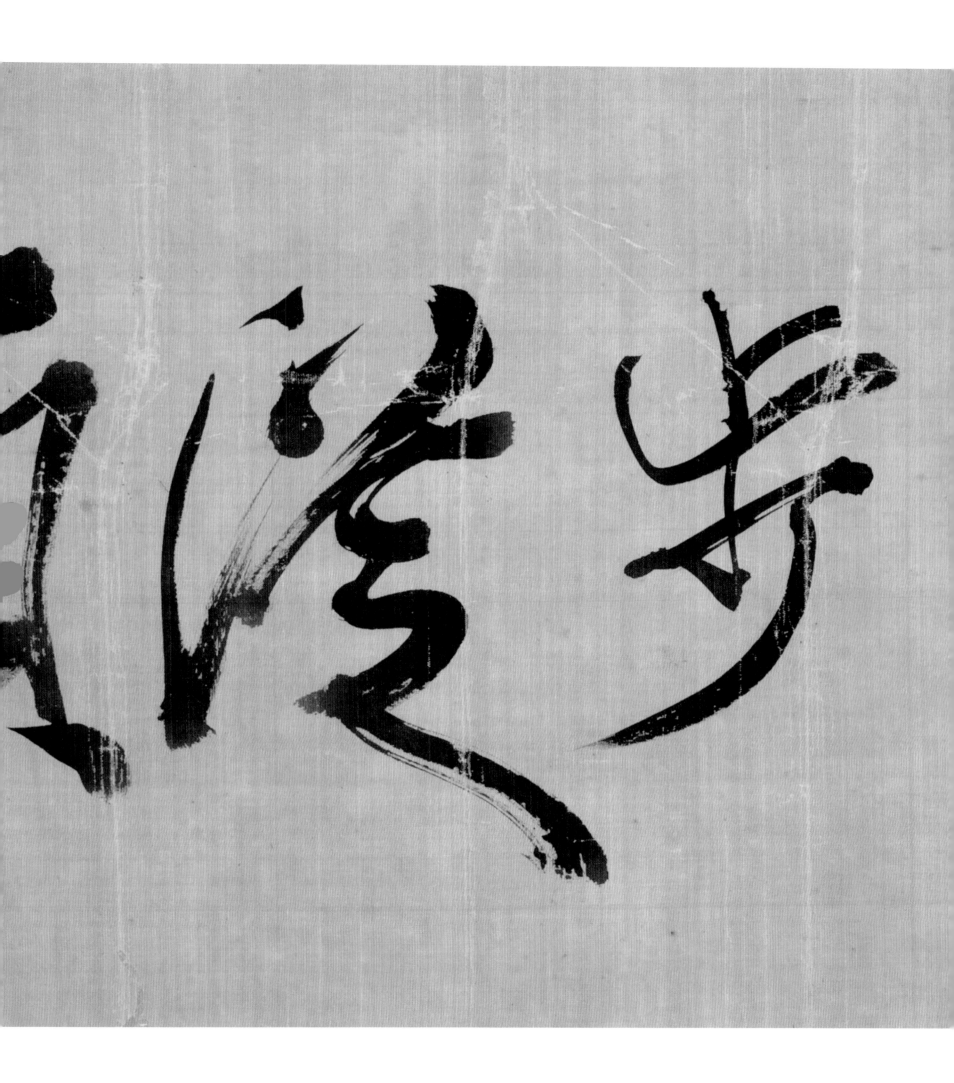

偶随领略对联

1974年
137 cm × 33.5 cm × 2
纸本
福建博物院藏

书文：偶随儿戏洒墨汁，领略古法生新奇。金岚、陈英贤
　　　伉俪雅属，漠阳关山月书。

印章：关山月印（白文）　岚英心赏（白文）　积翠园珍存
　　　（朱文）

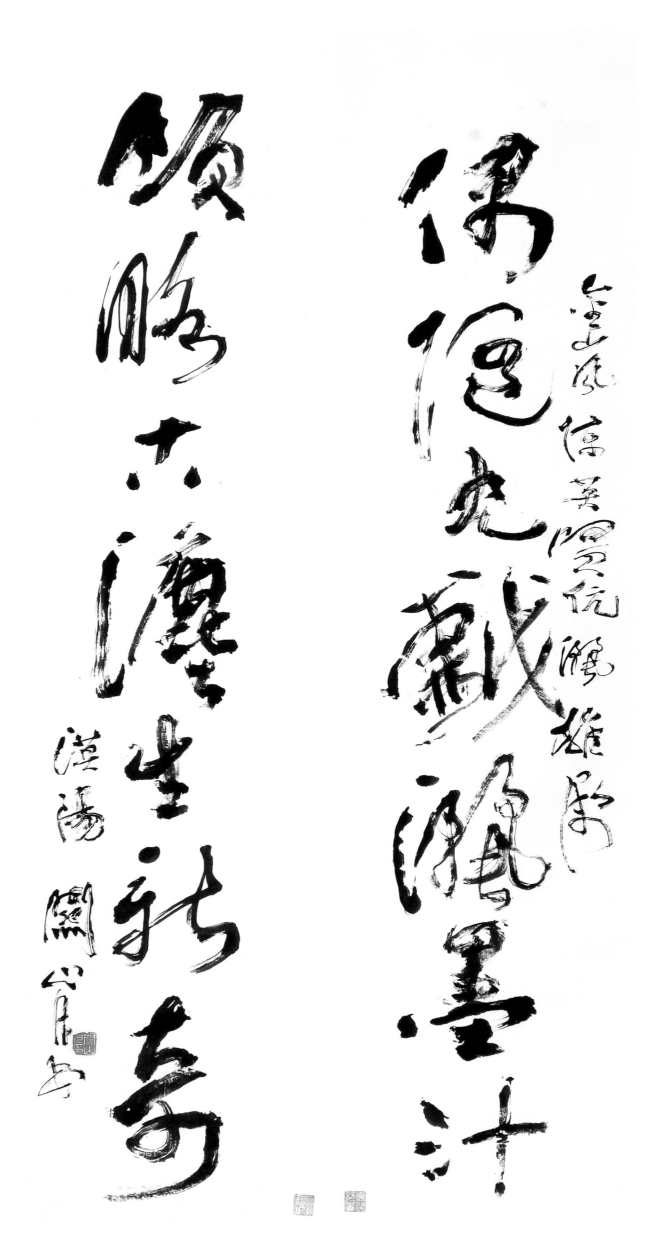

偶陶元亮飲酒詩

莹然臨巢國同氣流雄爭

順脚六邊坐枕寺

漢陽闊心月書

023

题《毛泽东〈卜算子·咏梅〉词意》跋

1976年
58.5 cm×40.5 cm
纸本
私人藏

书文：风雨送春归，飞雪迎春到。已是悬崖百丈冰，犹
有花枝俏。俏也不争春，只把春来报。待到山花烂漫
时，她在丛中笑。一九七六年十月敬画毛主席《卜算
子·咏梅》词意，关山月陈章绩合作试写其意。

印章：关山月（朱文）章绩（白文）

风雨送春归，飞雪迎春到。已是悬崖百丈冰，犹有花枝俏。俏也不争春，只把春来报。待到山花烂漫时，她在丛中笑。

一九六二年十月敬画

毛主席卜算子咏梅词

书文：朝辞白帝彩云间，千里江陵一日还。两岸猿声啼不
　　　住，轻舟已过万重山。一九七九年于北京饭店旅邸镫
　　　下，奉金岚、陈英同志正腕。关山月。

印章：关山月印（白文）　墨缘铸情（朱文）　积翠园主杨金
　　　诺之印（朱文）　金岚（朱文）陈英（朱文）

书李白诗一首

1979年
94.5 cm×65.4 cm
纸本
福建博物院藏

书文：朝辞白帝彩云间，千里江陵一日还。两岸猿声啼不
　　　住，轻舟已过万重山。一九七九年于北京饭店旅邸镫
　　　下，奉金岚、陈英同志正腕。关山月。

印章：关山月印（白文）　墨缘铸情（朱文）　积翠园主杨金
　　　诺之印（朱文）　金岚（朱文）陈英（朱文）

朝辞白帝彩云间　千里江陵一日还　两岸猿声啼不住　轻舟已过万重山

九五年夏月于北京伯唐旅邸徐英书
关山月

027

弄笔动情对联

1980年
101.5 cm×65 cm
纸本
私人藏

书文：弄笔但随心所欲，动情那许手能停。庚申秋月，
　　　漠阳关山月书。
印章：关山月（朱文）

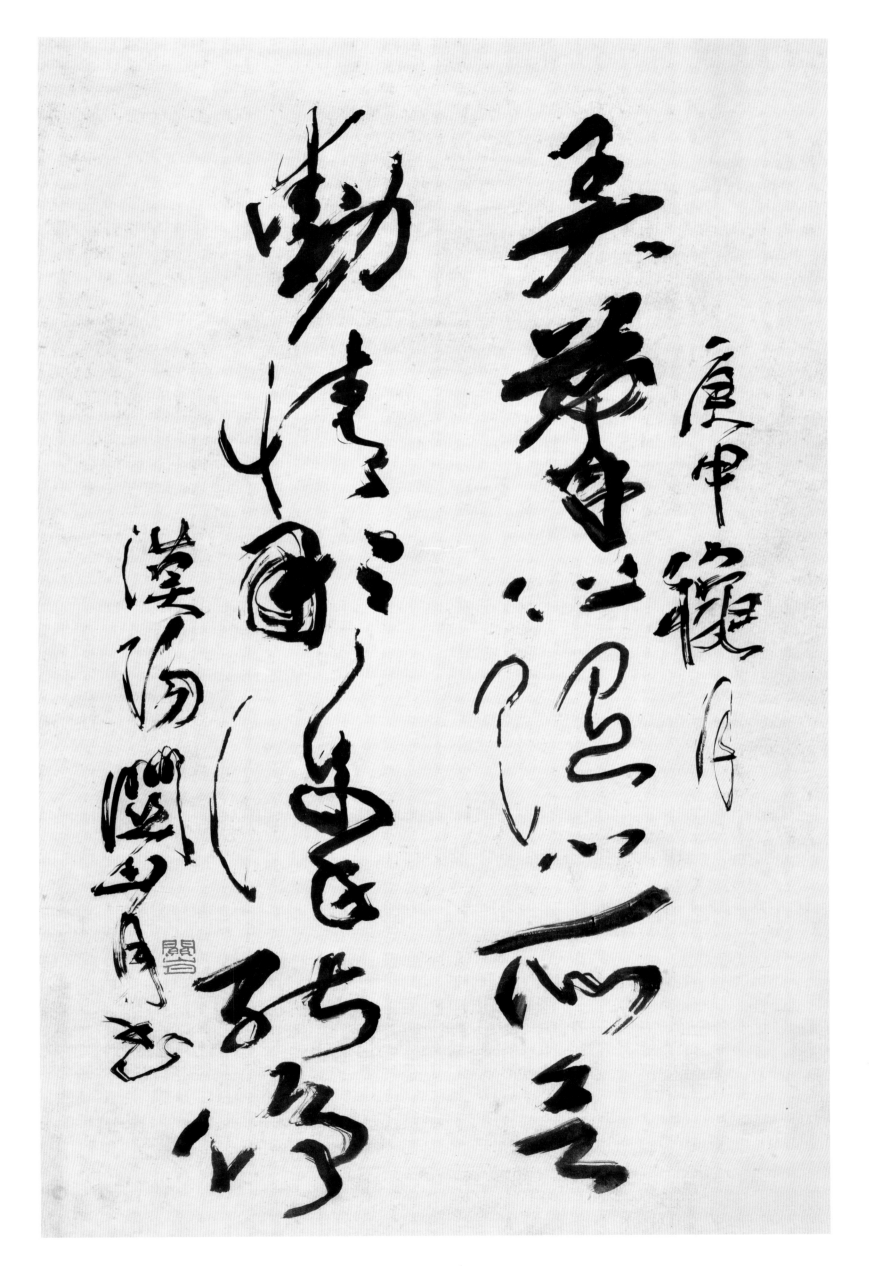

书鲁迅句

1980年
69.4 cm×37.5 cm
纸本
私人藏

书文：无端旧梦驱残醉，九畹贞风慰独醒。一九八〇年六月
　　　于羊城，集鲁迅句。关山月书。

印章：关山月（朱文）

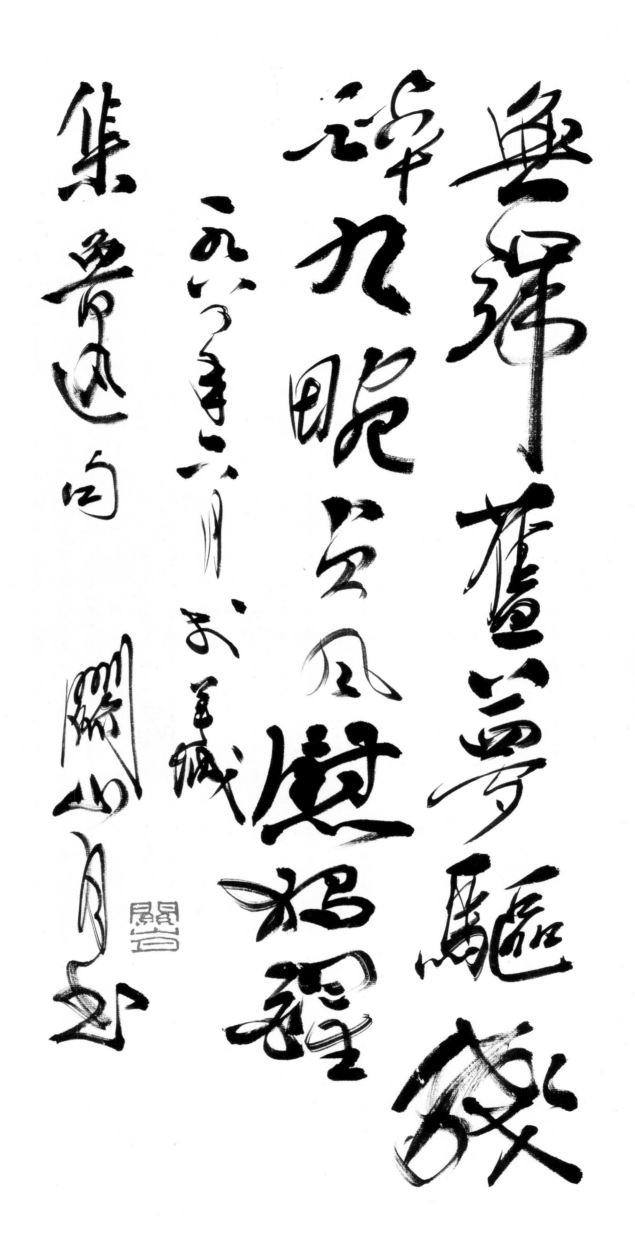

书陆游句

1980年
83 cm×47.5 cm
纸本
私人藏

书文：江山壮丽诗难敌，文字尘埃我自知。集陆游句。
　　　庚申秋，漠阳关山月书。

印章：关山月（朱文）

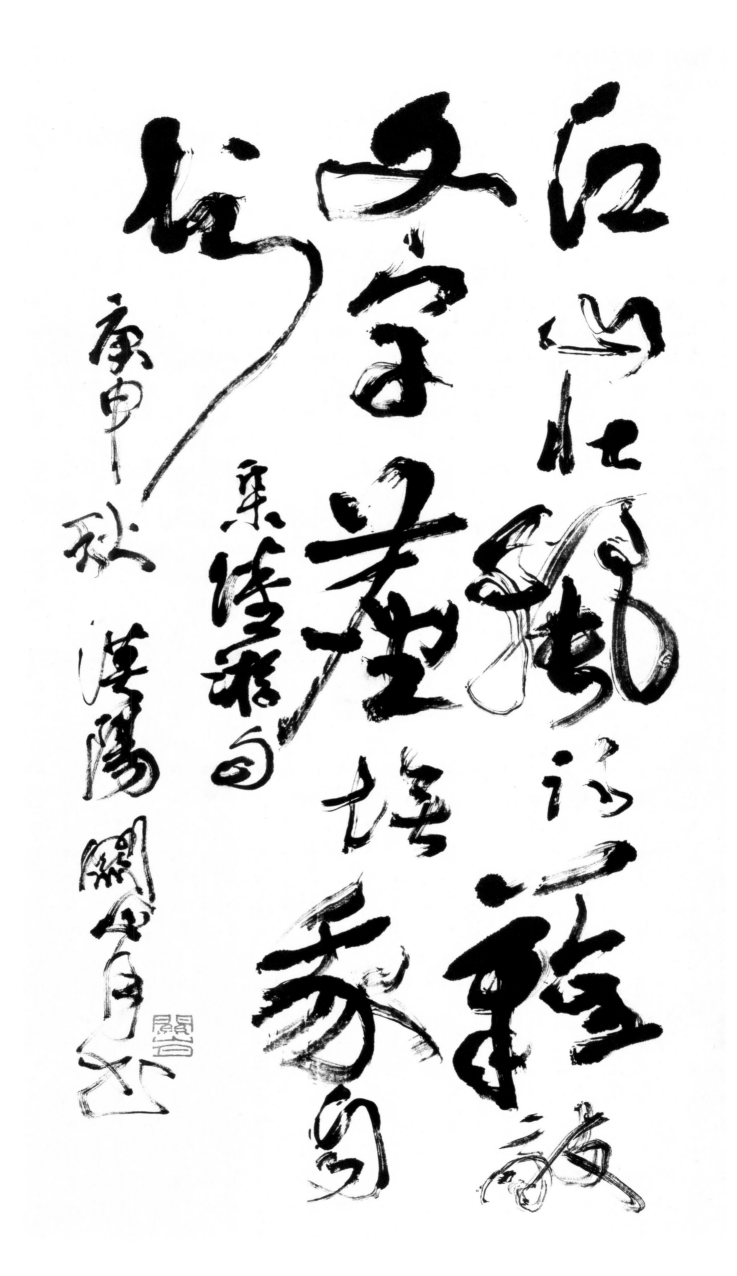

江山如此多嬌

文字當垂秀

東坡游句

庚申秋 漢陽 關山月

骨气风神对联

1982年
137 cm × 32 cm × 2
纸本
关山月美术馆藏

书文：骨气源书法，风神藉写生。漠阳关山月。

印章：关山月（白文）　适我无非新（白文）红棉巨榕乡人
　　　（白文）

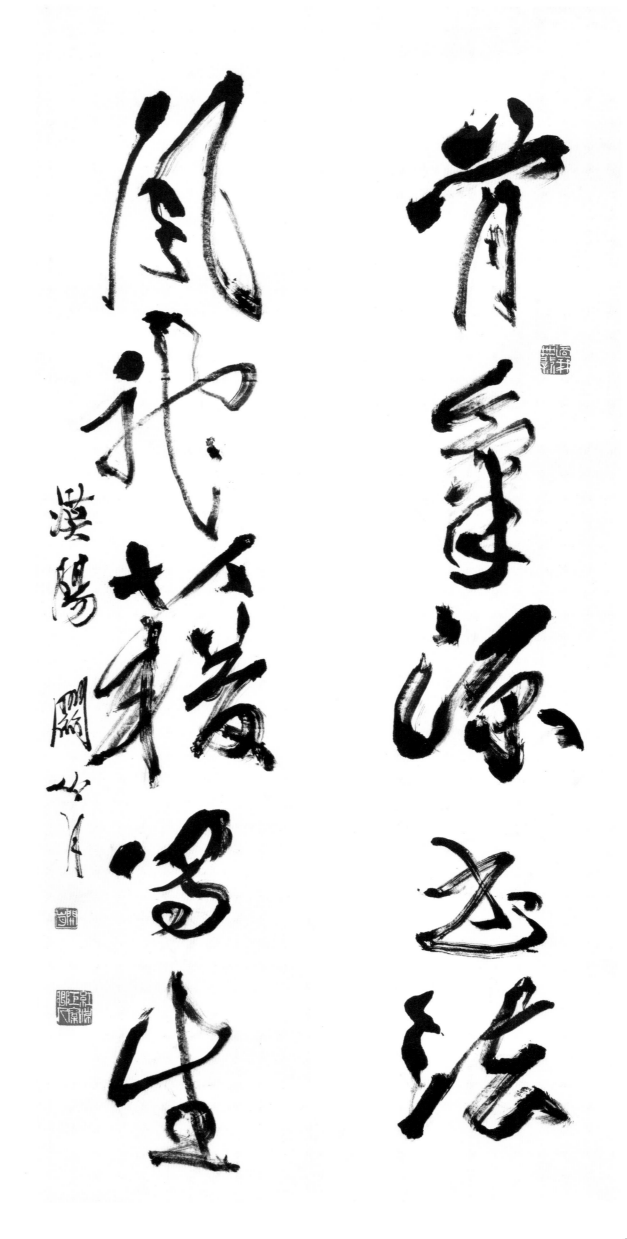

前塵源本法
風流藉寫生

漢陽關山月

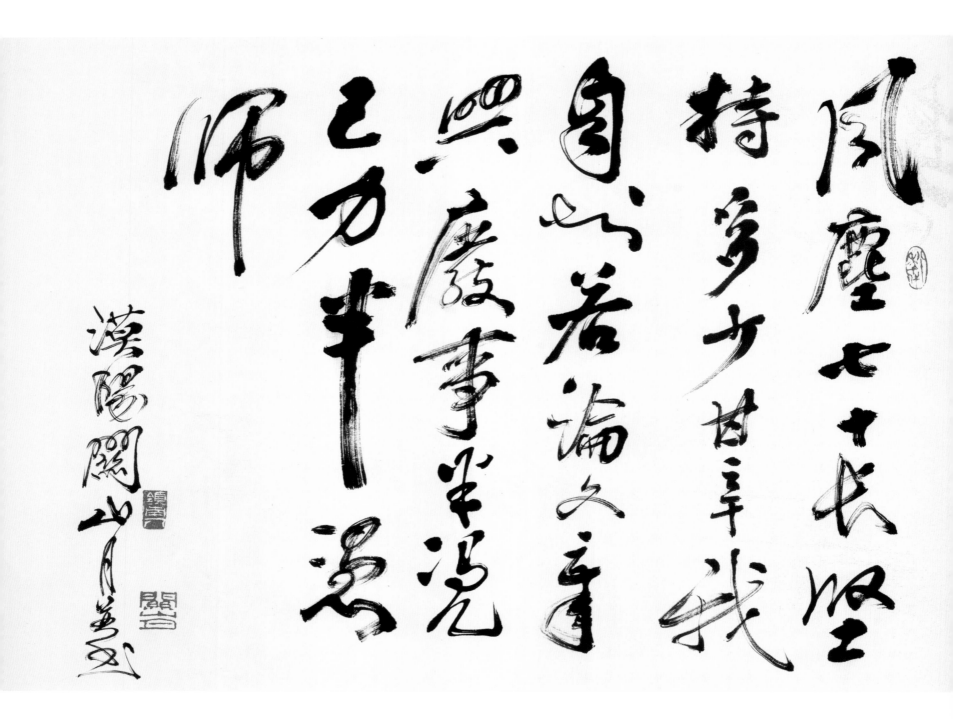

七十感怀二首

1982年

52 cm × 150 cm

纸本

关山月美术馆藏

书文：感怀二首。家在蓬山蓬海间，江南塞北越天山。风尘未了缘何事，仰首高峰向晚攀。风尘七十长坚持，多少甘辛我自知。若论文章兴废事，半凭己力半凭师。漠阳关山月并书。

印章：关山月（朱文）岭南人（白文）平生塞北江南（白文）八十年代（朱文）

感懷 二首

家在蓬山篷海

間江南塞北越

天山兩鬢塵素了

緣何午仰首

高峰一向院

攀羊

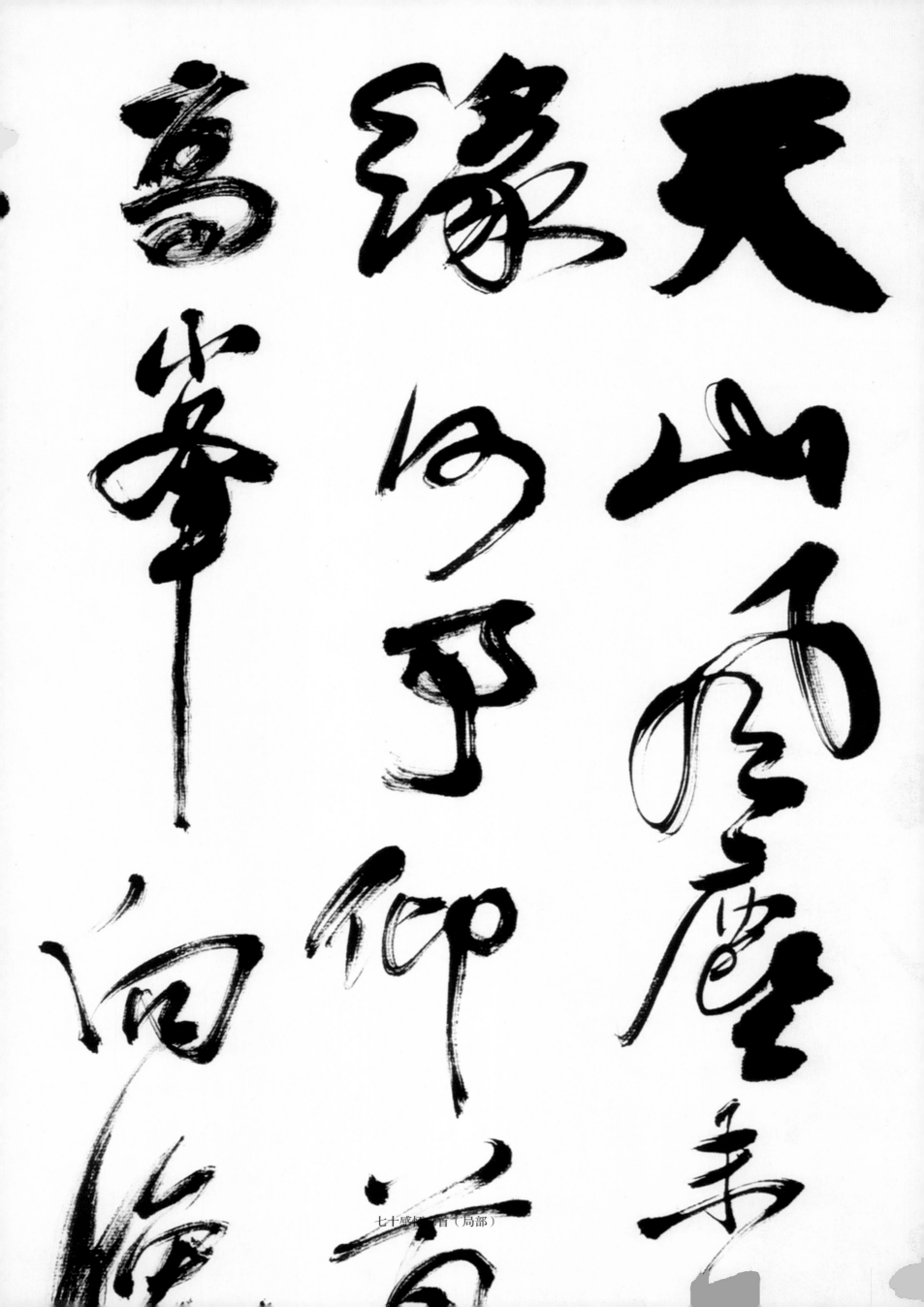

天山角鹿

緣

高峰

七十感懷十首（局部）

感懷二首

家住蓬山篷窗間

間江南草屋北

七十感怀一首

1982年
178.5 cm × 46 cm
纸本
广州艺术博物院藏

书文：风尘七十长坚持，多少甘辛我自知。若论文章兴废事，
　　　半凭己力半凭师。感怀一首，漠阳关山月。

印章：关山月（白文）

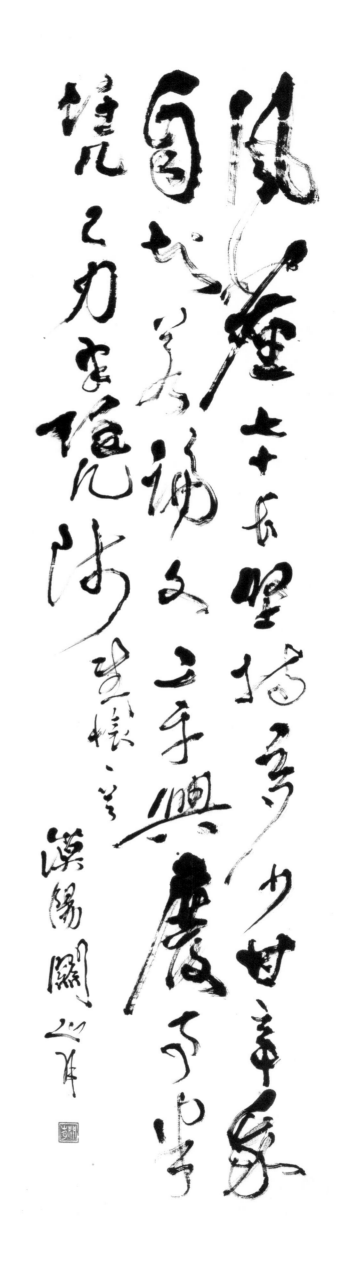

画梅有感诗

1982年

149.2 cm×32.3 cm

纸本

私人藏

书文：写竹不妨胸有竹，画梅何忌倒霉灾。为牢划地茧丝
缚，展纸铺云天马来。丽日瞳瞳千户暖，和风习习
百花开。严冬已尽春光好，意气纵横放老怀。近日
画梅有感，壬戌岁冬，漠阳关山月。

印章：关山月印（白文）鉴泉居（白文）八十年代（朱文）

画梅有感诗（局部）

纸本

关山月美术馆藏

书文：尖峰岭麓雾云轻，小鸟啁啾朝涧鸣。村女溪边欢濯
曲，学童窗下朗书声。热林郁郁碧如海，流水潺潺
洁似冰。处处秋光添画意，更撩墨客苦吟情。尖峰
岭山麓客舍，晨起独步得句，一九八三年秋九月重
游海南岛，漠阳关山月并书。

重游海南岛有感诗一首

1983年

135 cm × 66 cm

纸本

关山月美术馆藏

书文：尖峰岭麓雾云轻，小鸟啁啾朝涧鸣。村女溪边欢濯
曲，学童窗下朗书声。热林郁郁碧如海，流水潺潺
洁似冰。处处秋光添画意，更撩墨客苦吟情。尖峰
岭山麓客舍，晨起独步得句，一九八三年秋九月重
游海南岛，漠阳关山月并书。

印章：关山月（朱文）岭南人（白文）八十年代（朱文）

尖峰嶺麓霧雪輕小鳥唱瞅朝润鳴
村女溪邊钦濯曲塘學童憩下醉公
辉熱林郁之碧山海流多滤
滌似冰雲之秋光添畫意更撩墨香
苦吟情

尖峰嶺山麓之含晨起獨步游句

元二年秋九月重艳海为岛

濱陽關山月並書

遥祭大千先生诗

1983年
130.3 cm×65.8 cm
纸本
私人藏

书文：夙结敦煌缘，新图两地牵。寿芝天妒美，隔岸哭张爰。
　　　一九八三年四月写此，遥祭大千先生，漠阳关山月
　　　于羊城。

印章：关山月（白文）　漠阳（朱文）　八十年代（朱文）

風靡敦煌緣敦煌南面地

毫芒壽芝石美滿岸

哭張爰

一九八三年四月爰題祭

大千先生　浩瀚關山作

羊城

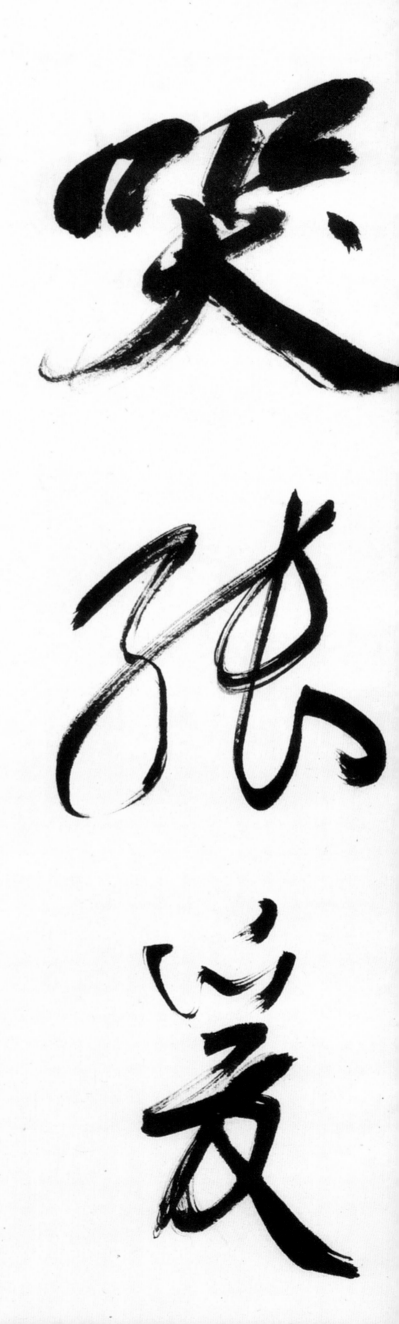

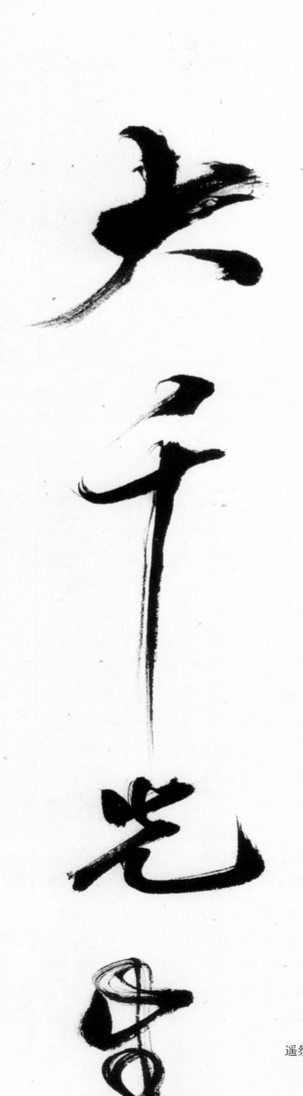

哭张大千先生

遥祭大千先生诗（局部）

風法
風動草手
幡動萬壽

"隔山书舍"题匾

1984年
76.8 cm×34 cm
木质
私人藏

书文：隔山书舍。甲子岁冬。漠阳关山月题。
印章：关山月印（白文）八十年代（朱文）

"隔山书舍"题匾

1984年
76.8 cm×34 cm
木质
私人藏

书文：隔山书舍。甲子岁冬。漠阳关山月题。
印章：关山月印（白文）八十年代（朱文）

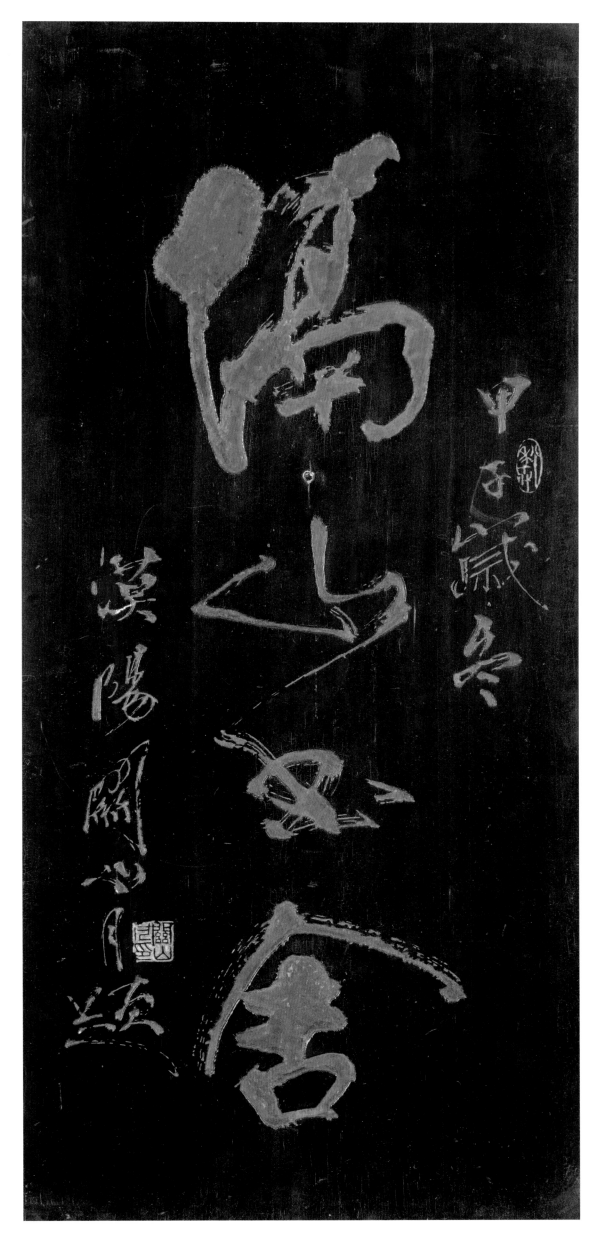

隅与舍

书文：自然中有成法，手肘下无定形。漠阳关山月。

印章：关山月（白文） 适我无非新（朱文）

自然手肘对联

1986年

151 cm×26.5 cm×2

纸本

岭南画派纪念馆藏

书文：自然中有成法，手肘下无定形。漠阳关山月。

印章：关山月（白文） 适我无非新（朱文）

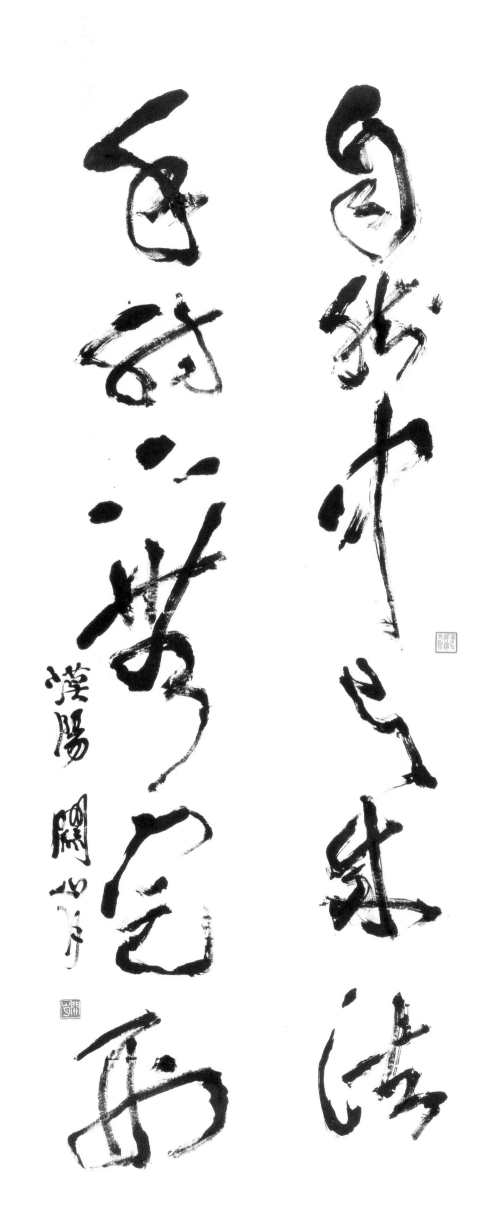

晴川歷歷漢陽樹

狂非似要对联

1986年
136.4 cm×32.5 cm×2
纸本
广州艺术博物院藏

书文：狂非轻法度，似要厚风神。丙寅岁冬，漠阳关山月书。

印章：关山月（朱文）

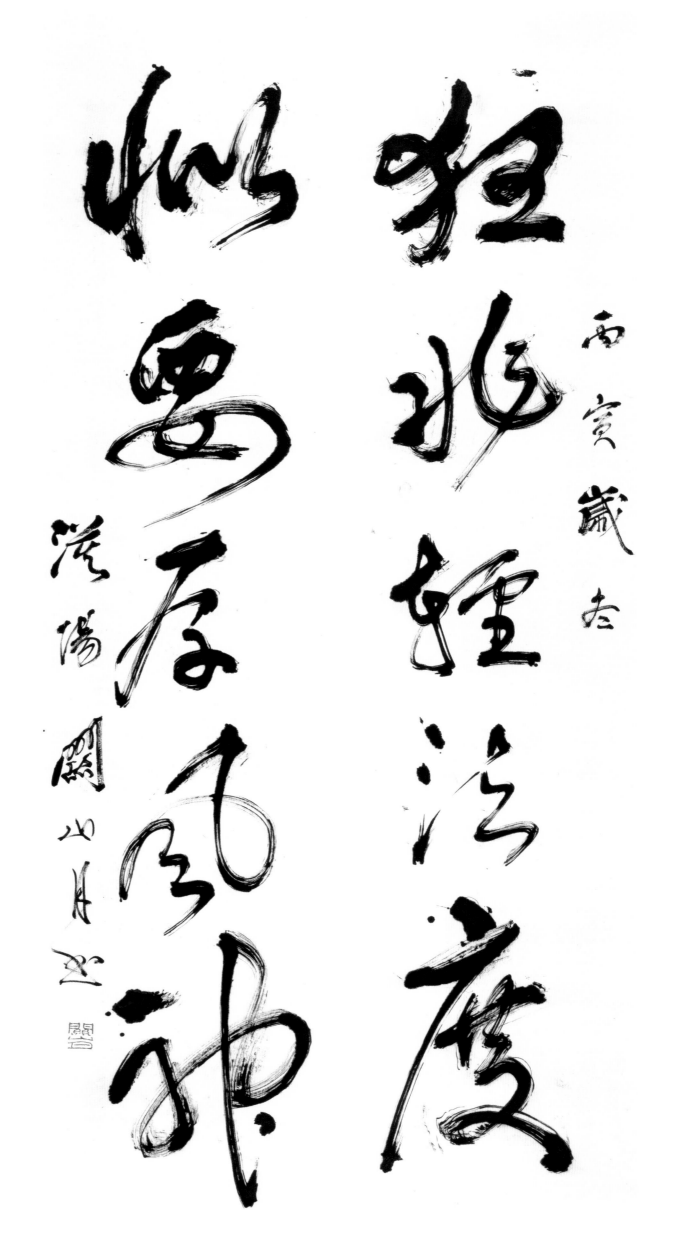

狂飆輕渡
似要厚風神

丙寅歳杪

沈陽關山月並
055

书文：沧桑变幻几云烟，笔墨生涯未绝缘。学到老时知不
　　　足，耕耘收获岂由天。七十感怀一首，漠阳关山月。

印章：关山月（白文）　八十年代（朱文）

七十感怀诗

1986年
89.5 cm×47 cm
纸本
岭南画派纪念馆藏

书文：沧桑变幻几云烟，笔墨生涯未绝缘。学到老时知不
　　　足，耕耘收获岂由天。七十感怀一首，漠阳关山月。

印章：关山月（白文）　八十年代（朱文）

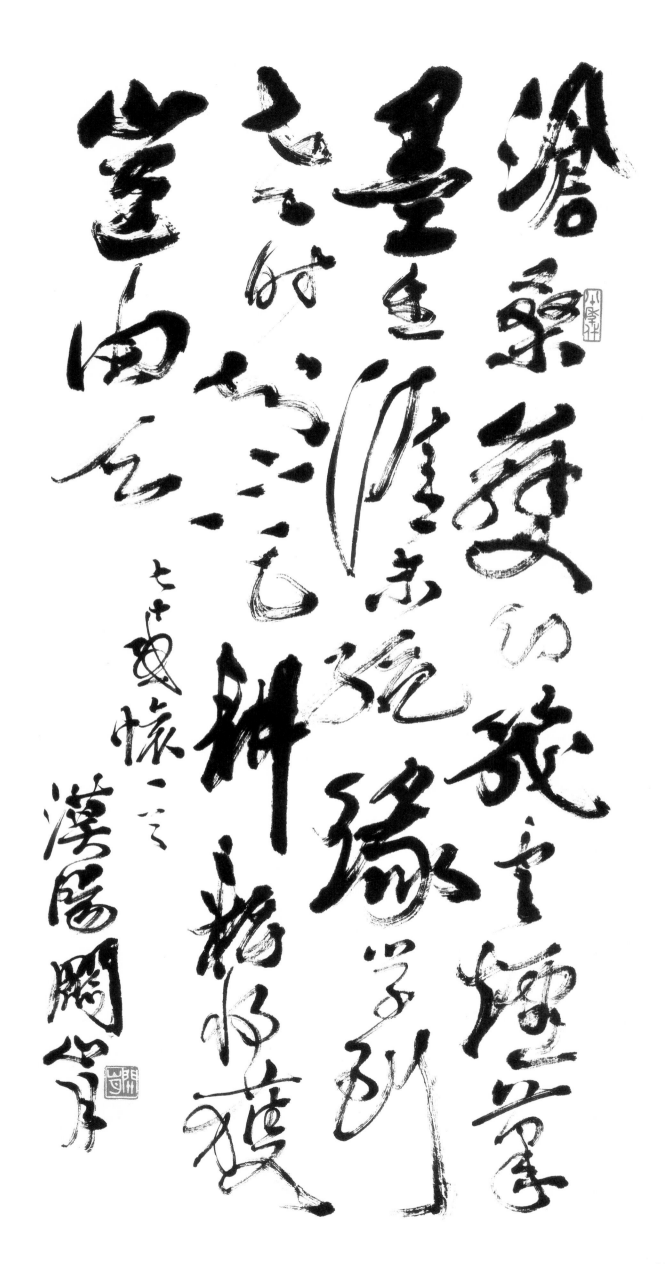

滄桑幾度煙雲幕
星斗推移脈絡別
之乎者也流光瀉
笔道耕耘水流
七十自懷一首
漢陽關仲羊

书苏轼句

1986年
95 cm × 43 cm
纸本
岭南画派纪念馆藏

书文：尽驱春色入毫端。苏轼句，漠阳关山月书。

印章：关山月（白文）八十年代（朱文）

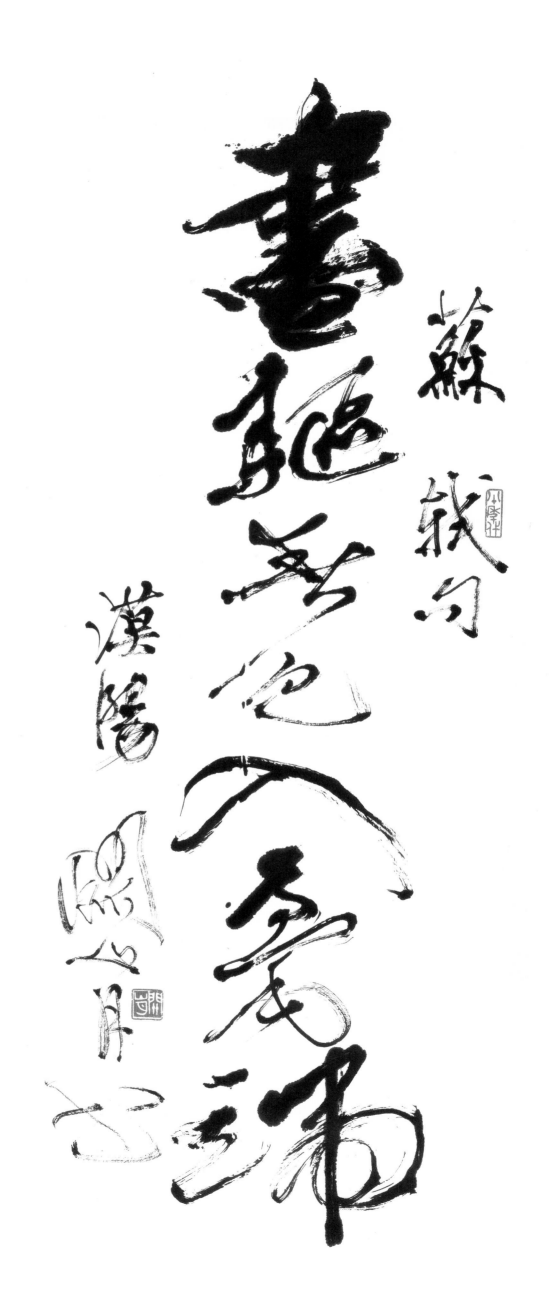

書龍葊池邊人多泛秀

蘇軾句

漢陽

笔随神与对联

1986年
124 cm×51 cm×2
纸本
关山月美术馆藏

书文：笔随心所欲，神与貌相俱。丙寅春，漠阳关山月。

印章：关山月印（白文）岭南关氏（白文）八十年代（朱文）

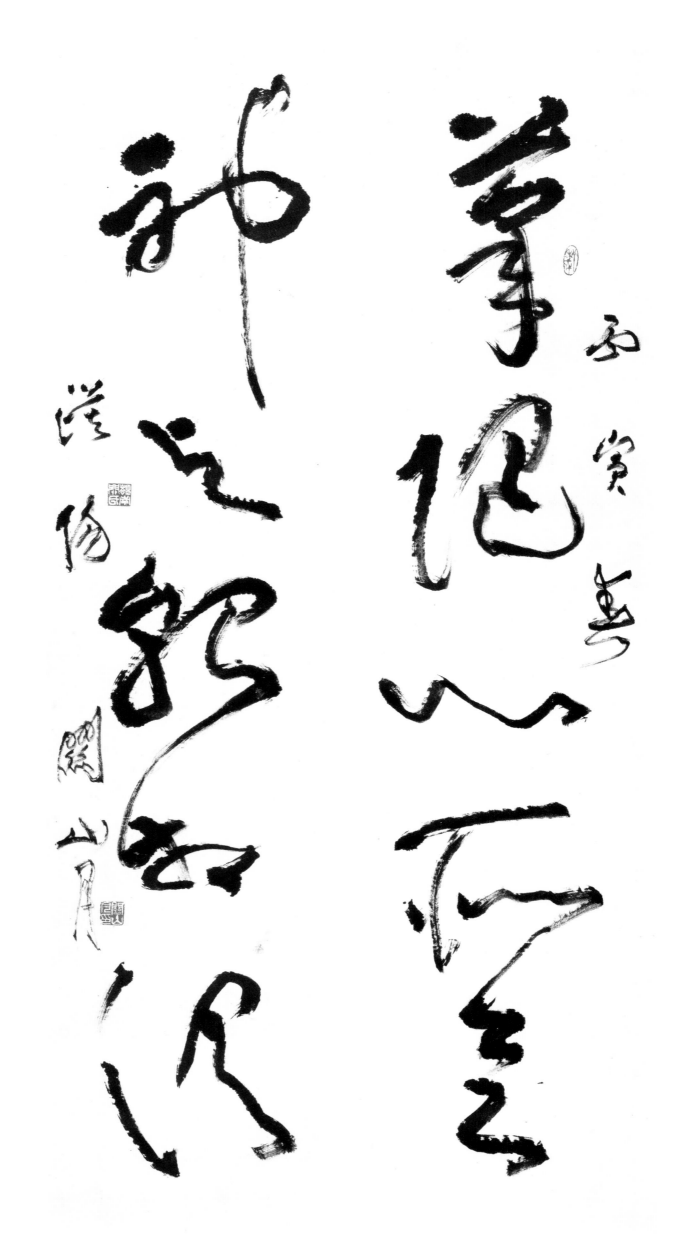

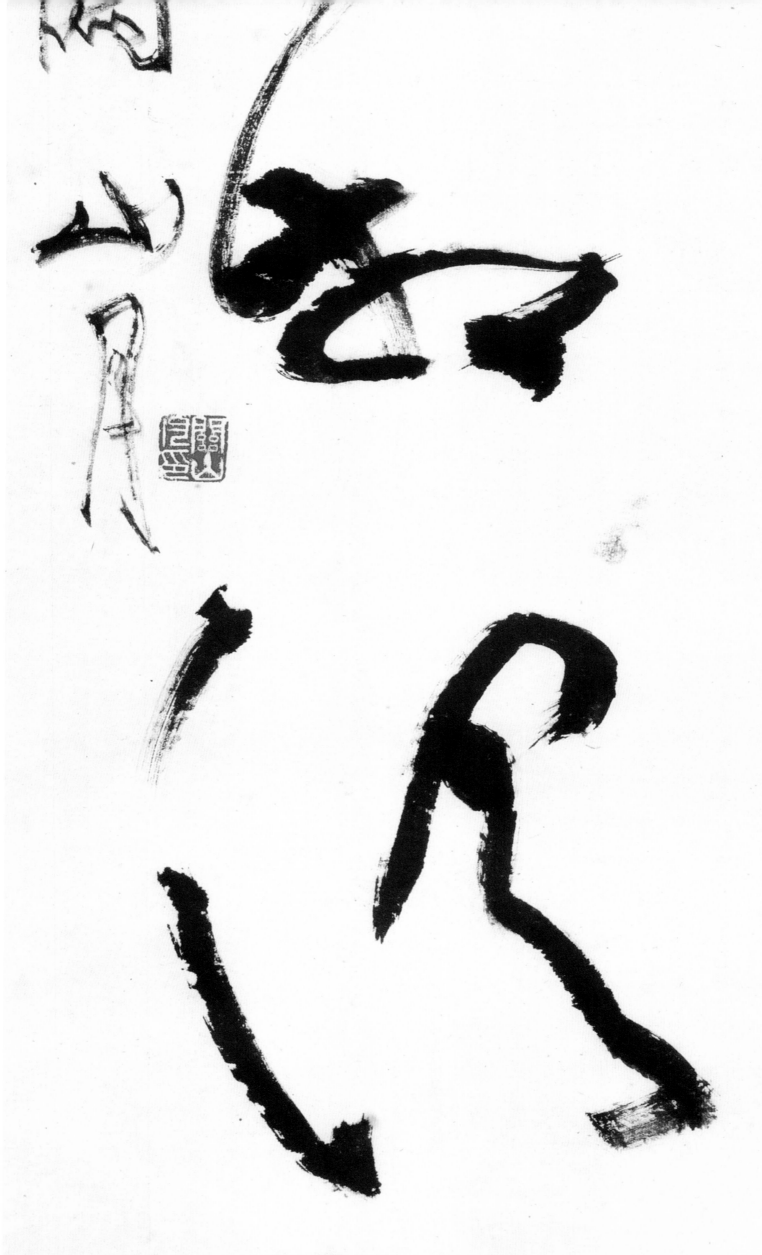

笔随神与对联（局部）

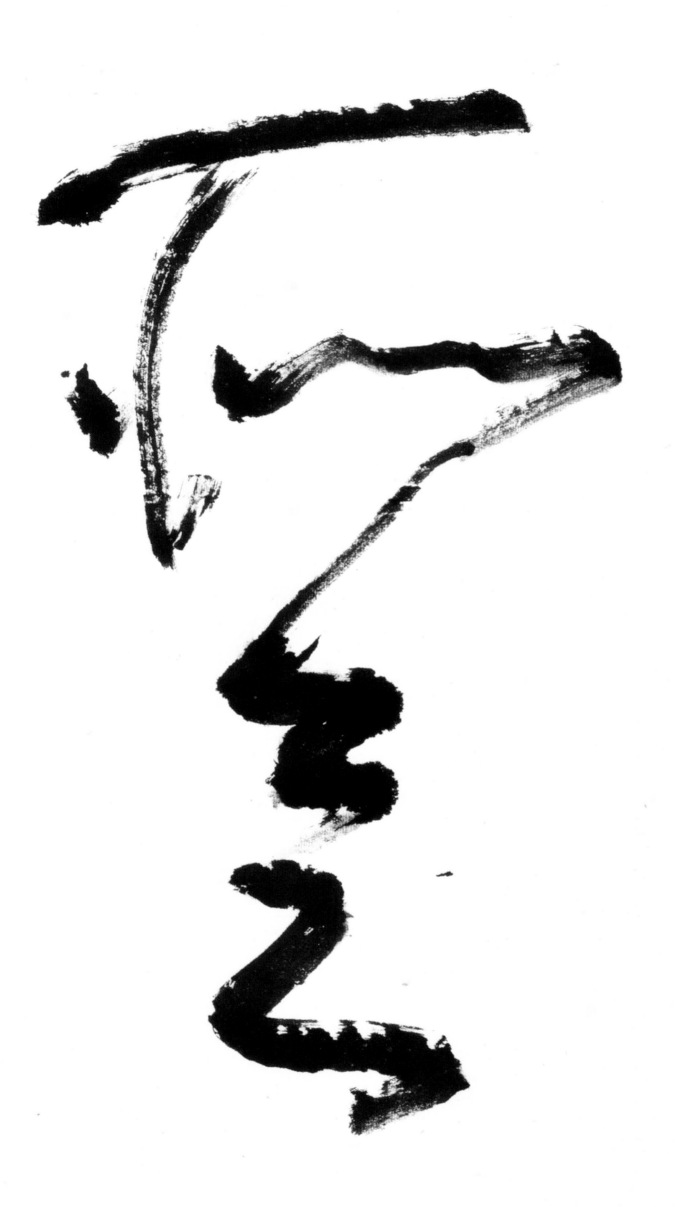

尺图万里对联

1986年
180 cm × 31 cm × 2
纸本
关山月美术馆藏

书文：尺图每自胸中出，万里都经脚底行。一九八六年岁
　　　冬，漠阳关山月书于羊城。

印章：关山月（朱文）

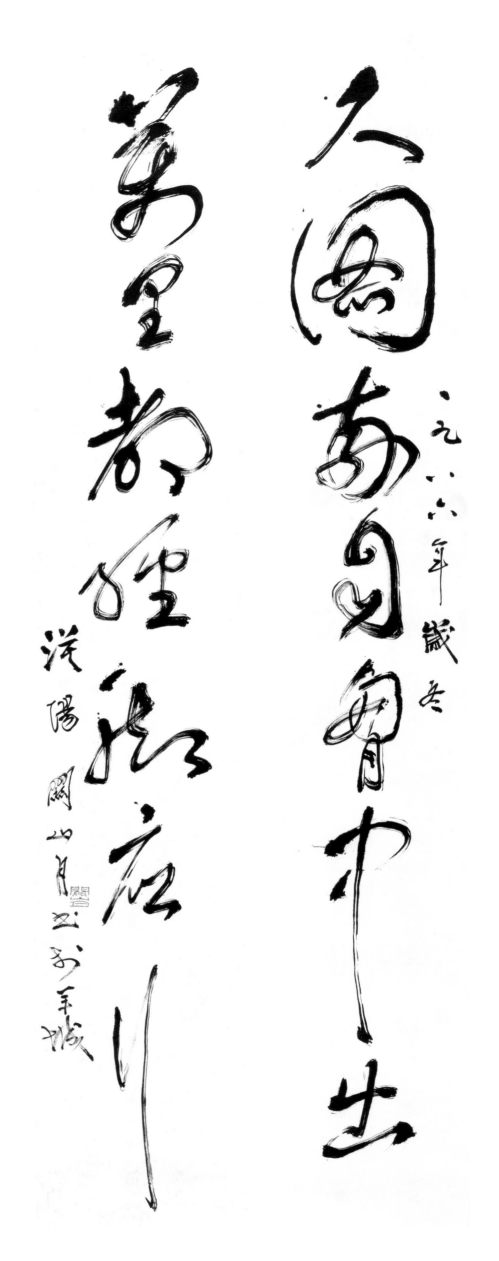

久困南陽月中出
辈星都尽雀弦庭

一九六六年歲冬

洛陽關山月五十年誠

怀念树老感赋诗一首

1986年
124 cm×51 cm
纸本
关山月美术馆藏

书文：新风健笔千秋业，艺运中兴约剑师。眷顾岂忘渝峡聘，
扶持最记沪滨诗。言传身教恩情重，竹韵梅魂画意
抒。战后迎来联合展，岭南春色正浓时。怀念先辈树
老感赋一首一九八六年五月，漠阳关山月并书。

印章：关山月印（白文）岭南关氏（白文）八十年代（朱文）

怀念树老感赋诗一首（局部）

朝秋業藝田

關豈云渝峽聽由

波沩三樓其

书毛泽东《忆秦娥·娄山关》词

1986年
135 cm × 58 cm
纸本
中国人民革命军事博物馆藏

书文：西风烈，长空雁叫霜晨月。霜晨月，马蹄声碎，喇叭声咽。
雄关漫道真如铁，而今迈步从头越。从头越，苍山如海，
残阳如血。长征五十周年纪念恭录毛主席《忆秦娥·娄山
关》。一九八六年七月漠阳关山月书于珠江南岸。

印章：关山月印（白文）岭南关氏（白文）八十年代（朱文）

西风烈　长空雁叫霜晨月　马蹄
声碎　喇叭声咽　雄关漫道真如
铁　而今迈步从头越　苍山如海残阳如血

长征五十周年纪念恭录
毛主席忆秦娥娄山关
一九八六年十一月
洛阳关山月
珠江南岸

1987年
137.5 cm × 34.5 cm
纸本
私人藏

不随时好后诗

书文：不随时好后，〔莫〕做古洋奴。墨客多情志，国魂焉可无。（后下脱莫字）丁卯春，漠阳关山月并书。

印章：关山月（白文）漠阳（白文）八十年代（朱文）

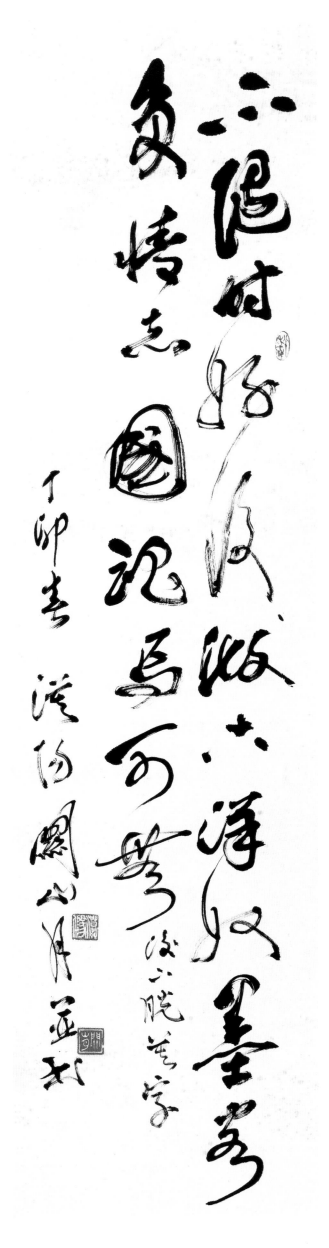

六億神州盡舜堯
象情志 國況為何若 渡六脫筆字

丁卯春 灊陽閣山月並書

画梅有感诗一首

1988年
190 cm × 48 cm
纸本
关山月美术馆藏

书文：画梅不怕倒霉灾，又接龙年喜气来。意写梅龙腾老干，
　　　梅花莫问为谁开。近日画梅得句，丁卯除夕。漠阳
　　　关山月。

印章：关山月（朱文）岭南人（白文）八十年代（朱文）

画梅有感诗一首

1988年
190 cm × 48 cm
纸本
关山月美术馆藏

书文：画梅不怕倒霉灾，又接龙年喜气来。意写梅龙腾老干，
　　　梅花莫问为谁开。近日画梅得句，丁卯除夕。漠阳
　　　关山月。

印章：关山月（朱文）岭南人（白文）八十年代（朱文）

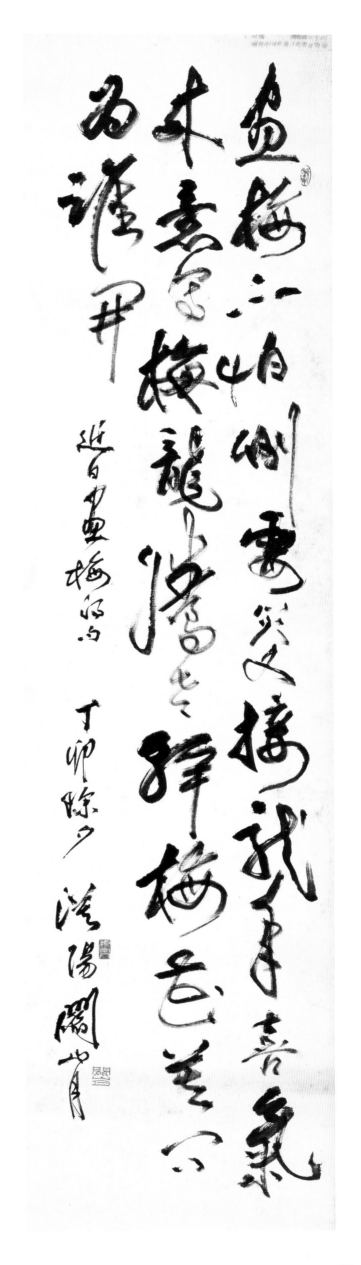

画梅不怕雪霜欺，挺立风霜展英姿，未尽高风梅龙骨，铁梅吾志永不移

趙一曼画梅诗句

丁卯除夕 潘阳关山月

075

画梅诗一首

1988年

128.5 cm×67.5 cm

纸本拓片

私人藏

书文：老干纵横风骨厉，新枝挺秀气冲天。平生历尽寒冬
雪，赢得清香沁大千。画梅诗句，一九八八年秋，
漠阳关山月。

印章：关山月 为人民

画梅诗一首

1988年
128.5 cm×67.5 cm
纸本拓片
私人藏

书文：老干纵横风骨厉，新枝挺秀气冲天。平生历尽寒冬
雪，赢得清香沁大千。画梅诗句，一九八八年秋，
漠阳关山月。

印章：关山月 为人民

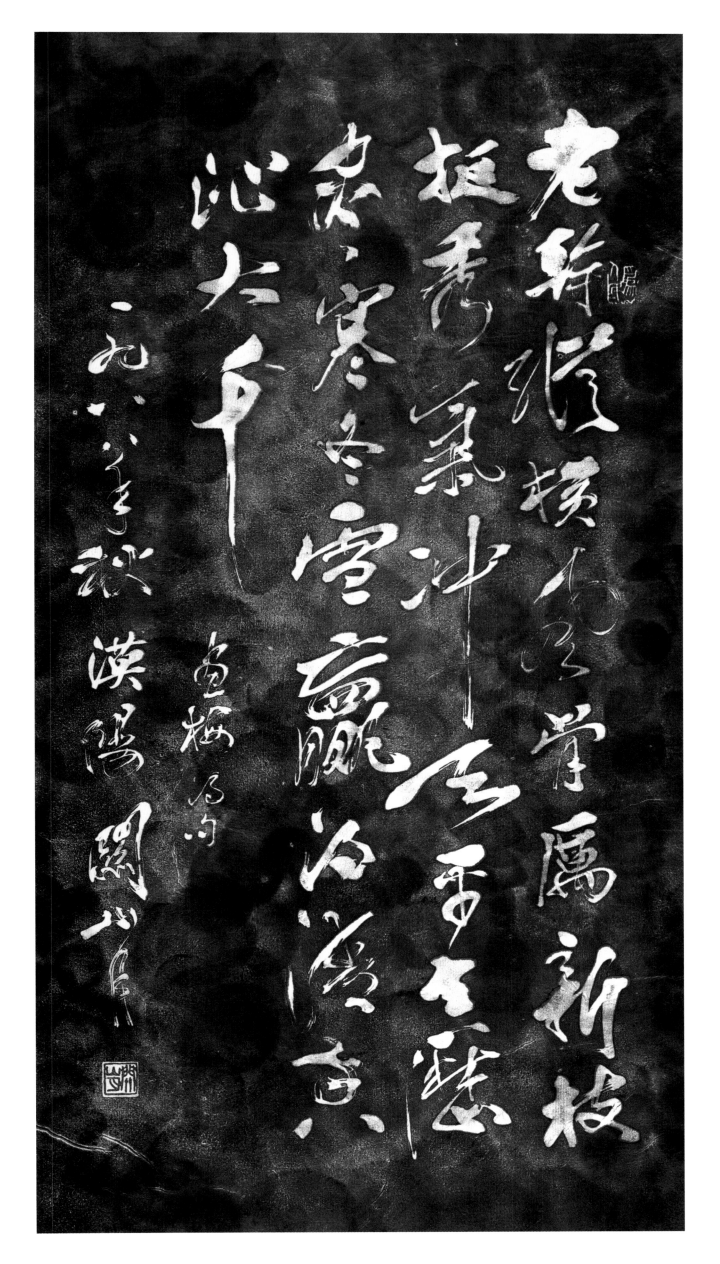

老将挥毫领八荒　尝属新枝
挺秀含芳　沙场不再起
衰客　雪羸骟冷浅亲　
心太平

　　　　咏梅乃句
　　　　　汉阳周国华

关山月美术馆藏

书文：平生早立丹青志，未负先师教诲心。每念人民长抚
　　　育，开怀笔墨献当今。画展感怀一首，一九八八年盛
　　　暑并书于鉴泉居。漠阳关山月。

印章：关山月（朱文）漠阳（白文）八十年代（朱文）

画展感怀诗一首

1988年
136 cm × 60 cm
纸本
关山月美术馆藏

书文：平生早立丹青志，未负先师教诲心。每念人民长抚
　　　育，开怀笔墨献当今。画展感怀一首，一九八八年盛
　　　暑并书于鉴泉居。漠阳关山月。

印章：关山月（朱文）漠阳（白文）八十年代（朱文）

法度江山对联

20世纪80年代

137 cm × 34 cm × 2

纸本

岭南画派纪念馆藏

书文：法度随时变，江山教我图。 漠阳关山月书。

印章：关山月（白文） 为人民（朱文）

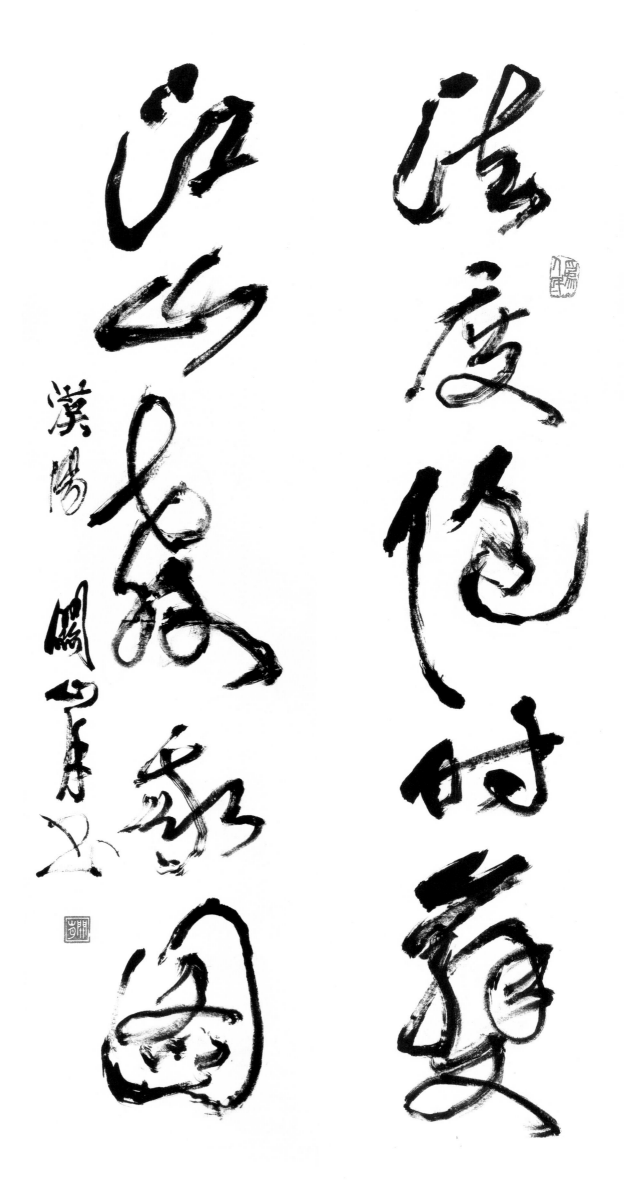

晴川历历汉阳树

芳草萋萋鹦鹉洲

20世纪80年代

129.3 cm×34.5 cm

纸本

私人藏

书文：梅花香自苦寒来，不是争春先独开。章绩贤婿存
　　　观，关山月书。

印章：关山月印（白文）八十年代（朱文）

梅花诗句

20世纪80年代

129.3 cm×34.5 cm

纸本

私人藏

书文：梅花香自苦寒来，不是争春先独开。章绩贤婿存
　　　观，关山月书。

印章：关山月印（白文）八十年代（朱文）

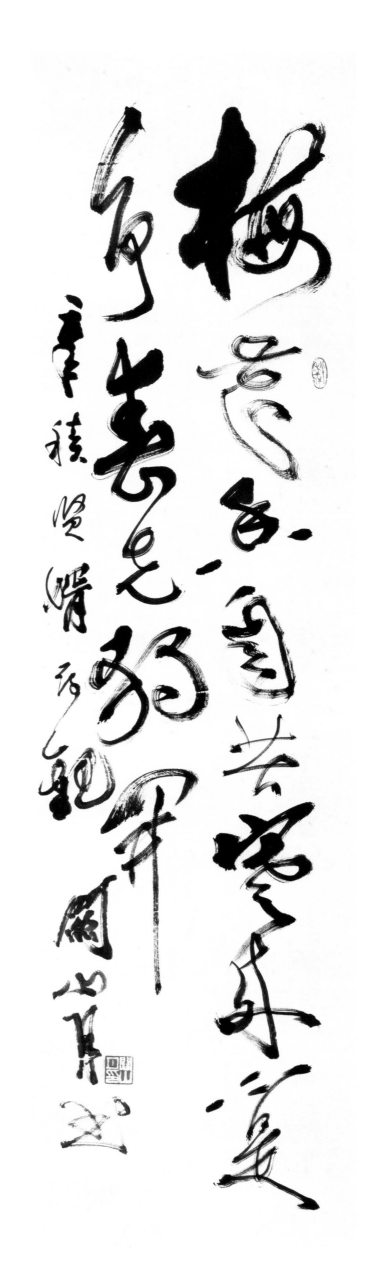

书陆游句对联

20世纪80年代
54 cm×32.5 cm
纸本
私人藏

书文：虚名自古能为累，忧患如山一笑空。集陆游句。漠
　　　阳关山月书。

印章：关山月印（白文）

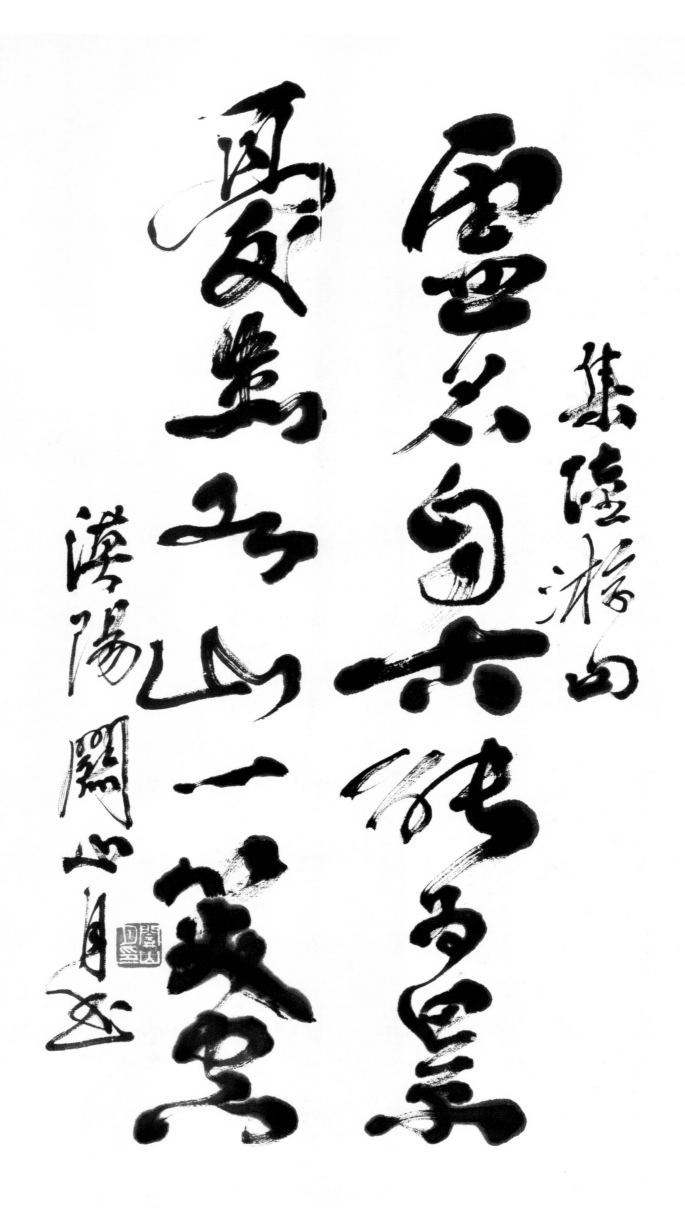

集海粟句

雲山六句傳多聖
愛馬乃山一羧琴

漢陽關山月

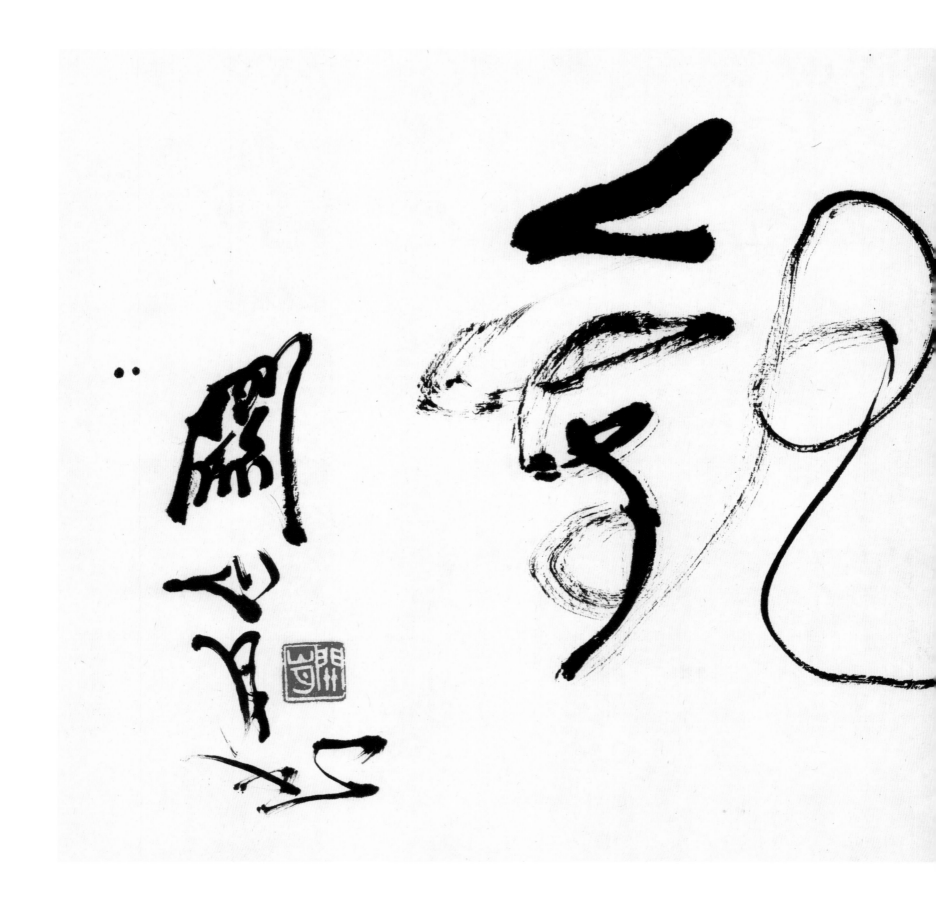

"静观"题词

20世纪80年代

34cm×71.8cm

纸本

私人藏

书文：静观。小平属。关山月书。

印章：关山月（白文）

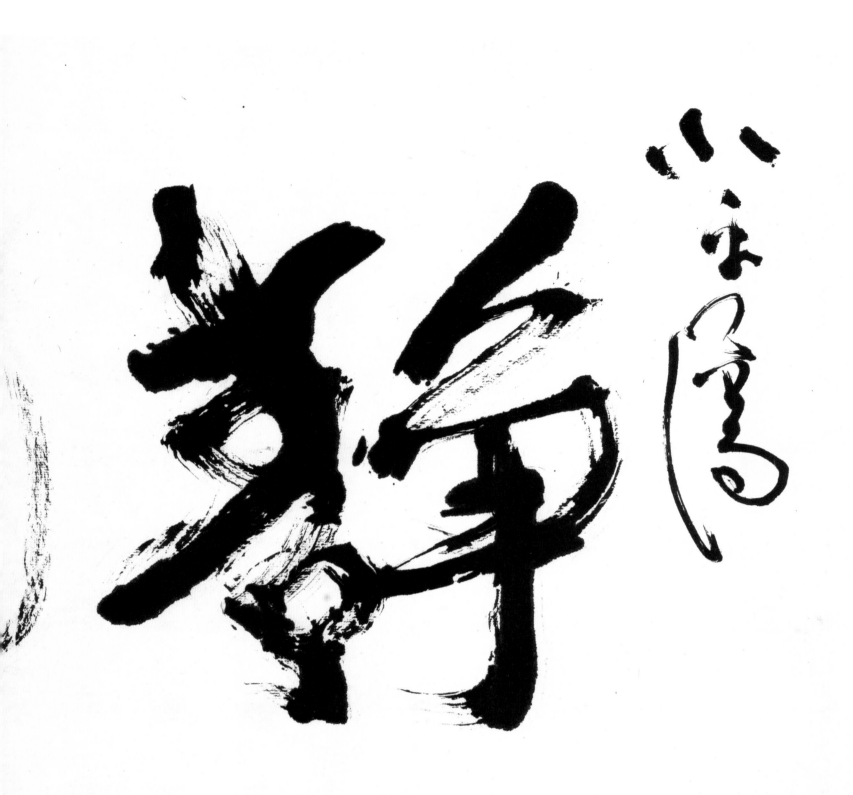

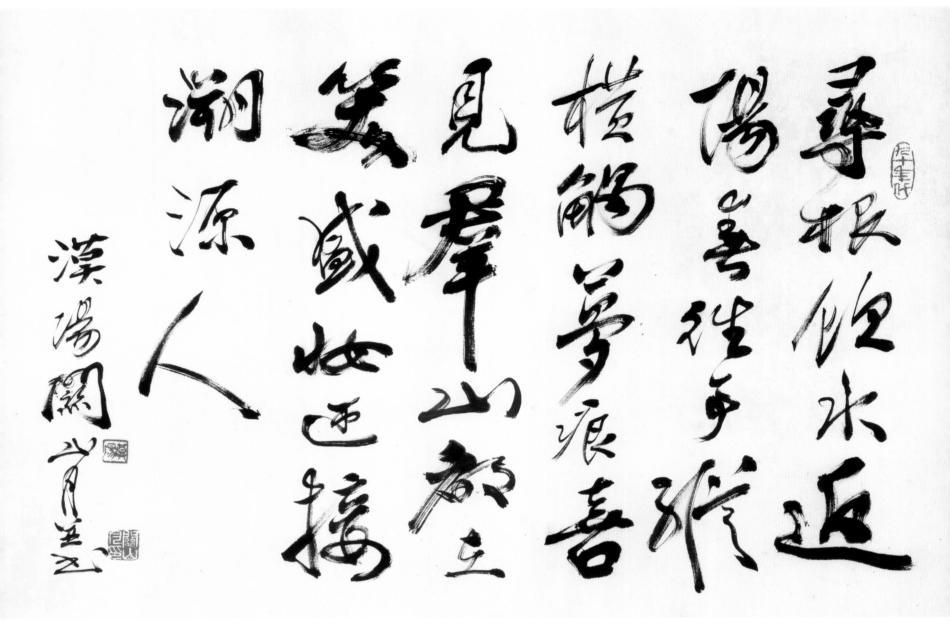

溯源吟二首

1990年

51.8 cm × 160.2 cm

纸本

广州艺术博物院藏

书文：溯源吟二首。人生如梦似流川，诗画痴迷漫际边。
无病呻吟韦健笔，源流溯探为明天。寻根饮水返阳
春，往事纵横触梦痕。喜见群山都在笑，盛妆迎接
溯源人。漠阳关山月并书。

印章：关山月印（白文） 漠阳（朱文） 九十年代（朱文）
乡土风情（白文）

溯源吟 二首

人生如夢似流

川海盡瘠迷

漫際匝無疆

呻吟幸健筆

源流溯探夢

明天

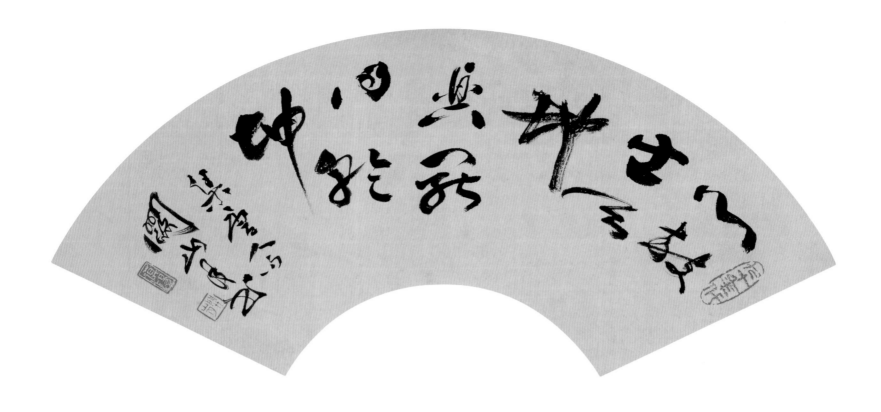

书唐人句（一）

1990年

25 cm × 78 cm

纸本

关山月美术馆藏

书文：心放出天地，兴罢得乾坤。集唐人句，关山月书。

印章：关山月（朱文） 漠阳（白文） 九十年代（朱文）

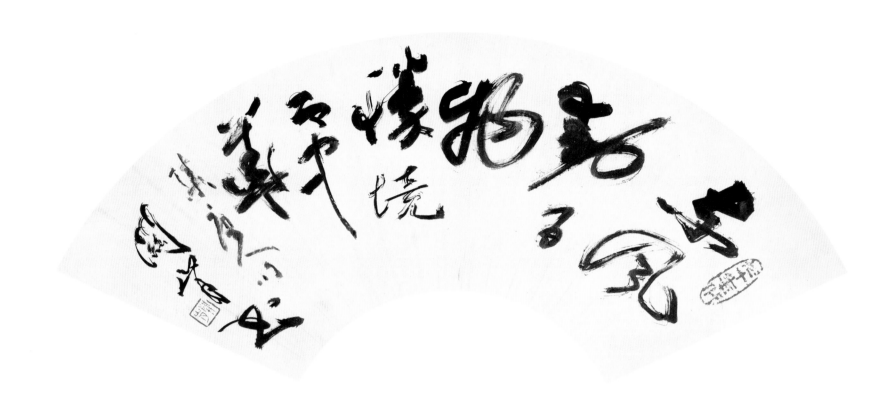

书唐人句（二）

20世纪90年代
18 cm×52 cm
纸本
关山月美术馆藏

书文：东风动百物，胜境即中华。集唐人句，关山月书。

印章：关山月（朱文）九十年代（朱文）

守旧迎新对联

1990年
131 cm × 32 cm × 2
纸本
关山月美术馆藏

书文：守旧遏天地造化，迎新起古今波澜。庚午夏，漠阳
　　　关山月。

印章：关山月（朱文）九十年代（朱文）

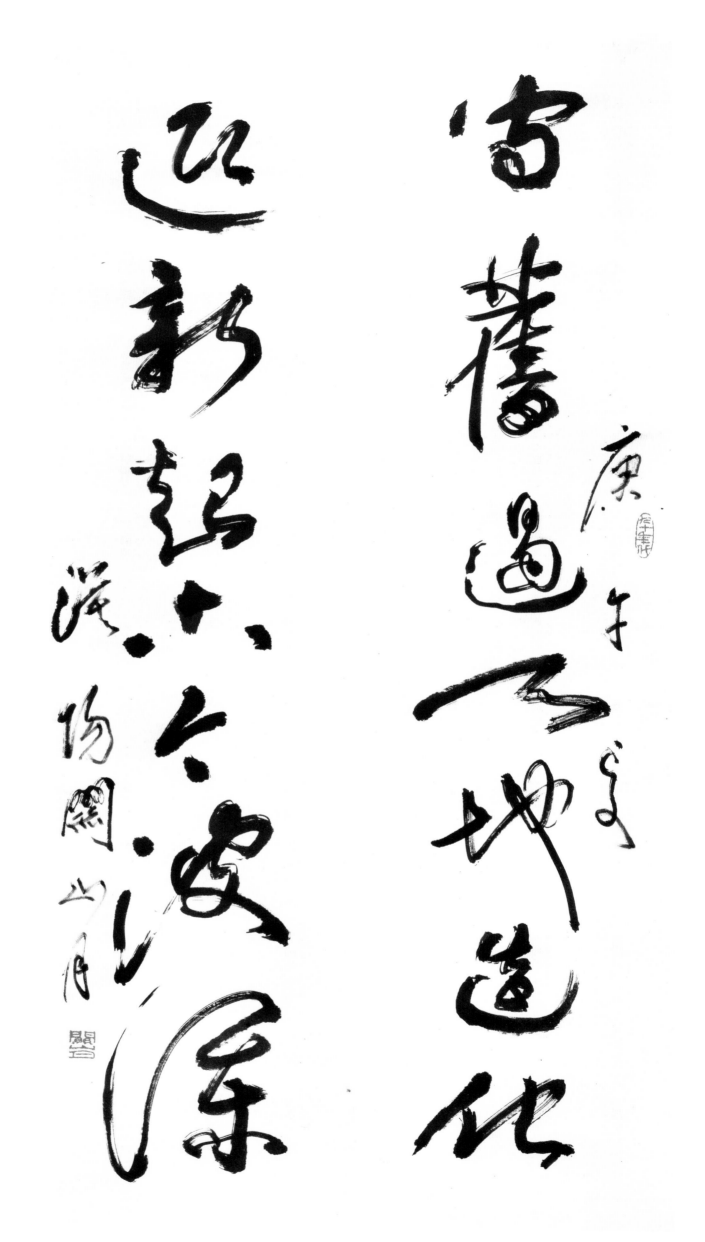

关山月美术馆藏

书文：寻根饮水返阳春，往事纵横触梦痕。喜见群山都在
笑，盛妆迎接溯源人。溯源吟一首，一九九〇年夏。
漠阳关山月并书。

印章：关山月（白文）漠阳（朱文）九十年代（朱文）

溯源吟诗一首

1990年
132 cm×78 cm
纸本
关山月美术馆藏

书文：寻根饮水返阳春，往事纵横触梦痕。喜见群山都在
笑，盛妆迎接溯源人。溯源吟一首，一九九〇年夏。
漠阳关山月并书。

印章：关山月（白文）漠阳（朱文）九十年代（朱文）

尋根修史返濠善誰予撰

横琴夢痕喜見群山都至

笑成妝迎搐潮源人

潮源吟一章 一九九〇年庚午 漢陽關山月

七十八岁生日感怀诗

1990年
132 cm × 67 cm
纸本
关山月美术馆藏

书文：浮沉艺海是非多，甘苦生涯自折磨。兴废文章应定论，
淋漓笔墨任挥歌。利名一了身中物，故土勿忘井底波。
大地回春逢吉日，太空无极人之初。七十八岁生日感
怀，漠阳关山月并书。

印章：关山月（白文） 漠阳（朱文） 九十年代（朱文）

浮沉藝海是非多　甘苦涯涯自知

磨興廢又庄心之論淋漓

筆墨任撰歌利名一了身中物故三

点井庶波大地　委遍吉日大英

夢極人之新

壬寅歲世月抒懷

漢陽關山月書

从艺述怀诗一首

1991年
84 cm × 39.5 cm
纸本
私人藏

书文：艺海征途坎坷多，披荆斩棘不烦苛。前程导向稳扶
　　　舵，走笔抒怀费琢磨。真善为题诚造美，友师问道
　　　赖商磋。耕耘难得晚晴日，坦荡心胸尽放歌。从艺述
　　　怀七律一首，一九九一年十月漠阳关山月并书。

印章：关山月（白文）

藝海扬波途坎坷，多披荆斩辣不畏艰

奇路导向稳扶攀志笔挥洒

费人琢磨善善为题诚造义友师启迪

赖商碴耕耘难以晚晴日坦荡心胸

老放颜

浅撻出漢文雄一首

一九九二年十月浅阳關山月書

纸本

关山月美术馆藏

书文：风尘未了志弥坚，乡土情怀旧梦篇。榕荫童心翻汐
　　　浪，斋窗秃笔涌大千。开来继往宏扬史，改革前瞻
　　　喜亮天。年老愿长知不足，安贫乐道好归田。羊年
　　　"七一"述怀，七律一首，关山月并书。

七一述怀诗一首

1991年

136 cm×67 cm

纸本

关山月美术馆藏

书文：风尘未了志弥坚，乡土情怀旧梦篇。榕荫童心翻汐
　　　浪，斋窗秃笔涌大千。开来继往宏扬史，改革前瞻
　　　喜亮天。年老愿长知不足，安贫乐道好归田。羊年
　　　"七一"述怀，七律一首，关山月并书。

印章：关山月（白文） 漠阳（朱文） 源流颂（朱文）

风尘未了志弥坚　乡土情怀荡童梦

笔榕荫意怀韵　汐浪斋窗尧笔

涌大千　开东继往宏扬史　改革前

瞻喜亮天年老愿长知不足安贫

乐道好归田

辛巳七二述怀七律一首

关山月作选书

101

书文：艺海征途年复年，航程到老际无边。曲高和众苦求
　　　美，雅俗欣同力溯源。论古评今有定向，开来继
　　　往好扬鞭。情思有寄心宽广，目穷千里唱乐［明］
　　　天。（误明字）一九九二年五月廿三日得句于羊
　　　城。漠阳关山月并书。

印章：关山月（朱文）岭南人（白文）九十年代（朱文）

自励诗

1992年
136 cm × 67 cm
纸本
关山月美术馆藏

书文：艺海征途年复年，航程到老际无边。曲高和众苦求
　　　美，雅俗欣同力溯源。论古评今有定向，开来继
　　　往好扬鞭。情思有寄心宽广，目穷千里唱乐［明］
　　　天。（误明字）一九九二年五月廿三日得句于羊
　　　城。漠阳关山月并书。

印章：关山月（朱文）岭南人（白文）九十年代（朱文）

慈航普渡　年年航程到彼岸

遍曲高和衆苦求義雅俗欣同力溯源

論六诤之有空向罪本從誰好揚韜略

且有寄心寛廣目窮千里喝渠天

一九九三年五月廿二日風雨於美城
深圳関山月並題

误明字

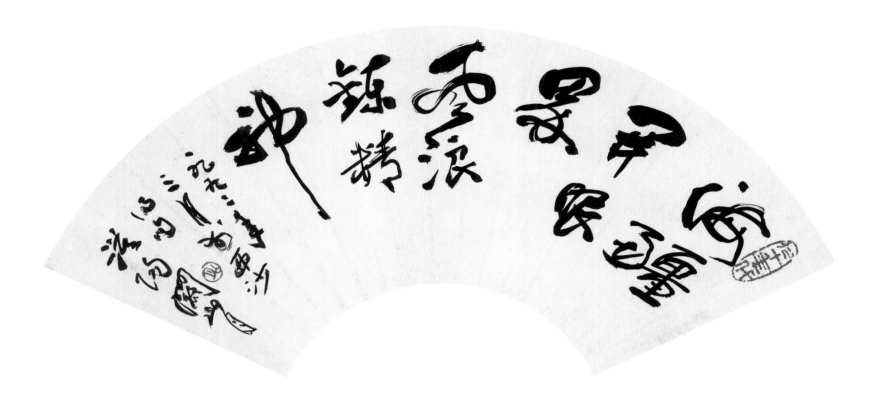

游西沙得句

1992年
29 cm×76 cm
纸本
关山月美术馆藏

书文：海疆开眼界，风浪炼精神。一九九二年三月于西沙
　　　得句。漠阳关山月。

印章：山月（朱文）九十年代（朱文）

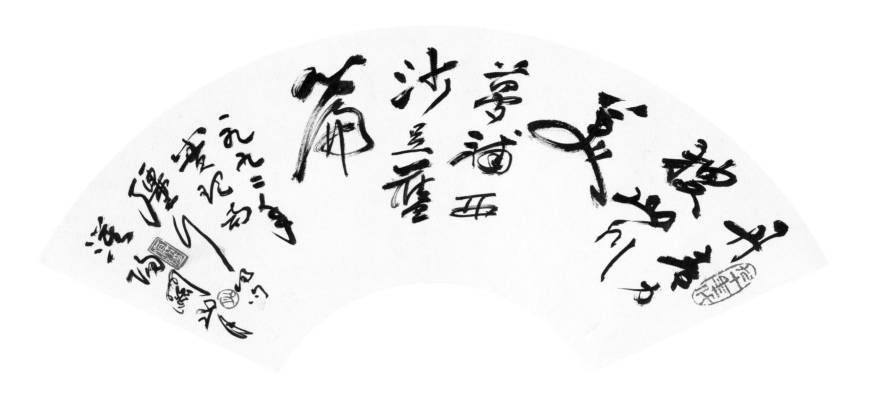

南疆行得句

1992年

25 cm × 78 cm

纸本

关山月美术馆藏

书文：丹青力搜山川美，梦补西沙足旧篇。

一九九二年实现南疆行得句。漠阳关山月。

印章：山月（朱文） 漠阳（白文） 九十年代（朱文）

书文：庆生八十接猴年，回首征途似逝川。潮汕特区开眼
界，西沙国土达疆边。壮观澎湃海门浪，遥望苍
穹南亚天。领海为题留笔迹，空航探胜谱新篇。
一九九二年春月，西沙行口占。漠阳关山月并书。

印章：关山月印（白文） 学到老来知不足（朱文） 关山月
八十年后所作（朱文）

西沙行口占诗一首

1992年
136 cm × 67 cm
纸本
关山月美术馆藏

书文：庆生八十接猴年，回首征途似逝川。潮汕特区开眼
界，西沙国土达疆边。壮观澎湃海门浪，遥望苍
穹南亚天。领海为题留笔迹，空航探胜谱新篇。
一九九二年春月，西沙行口占。漠阳关山月并书。

印章：关山月印（白文） 学到老来知不足（朱文） 关山月
八十年后所作（朱文）

慶生八十擂猴年圓岦孤逢帆起

川潮汕特區開眼界西沙國土逢疆

函北鵬澎浯海門浪遙塗蒼宇

南亞天颜海扚題學筆远六航掠勝

譜新篇

一九九二年嵗月
西丙川品

漢陽關山月書

海若遊

笔

漢

一九九三年春月
西丙
口占

西沙行口占诗一首（局部）

摘猴年

函开眼界两

年开

不随莫跪对联

1992年
137 cm×34 cm×2
纸本
私人藏

书文：不随时好后，莫跪古人前。漠阳关山月。

印章：关山月（白文）九十年代（朱文）

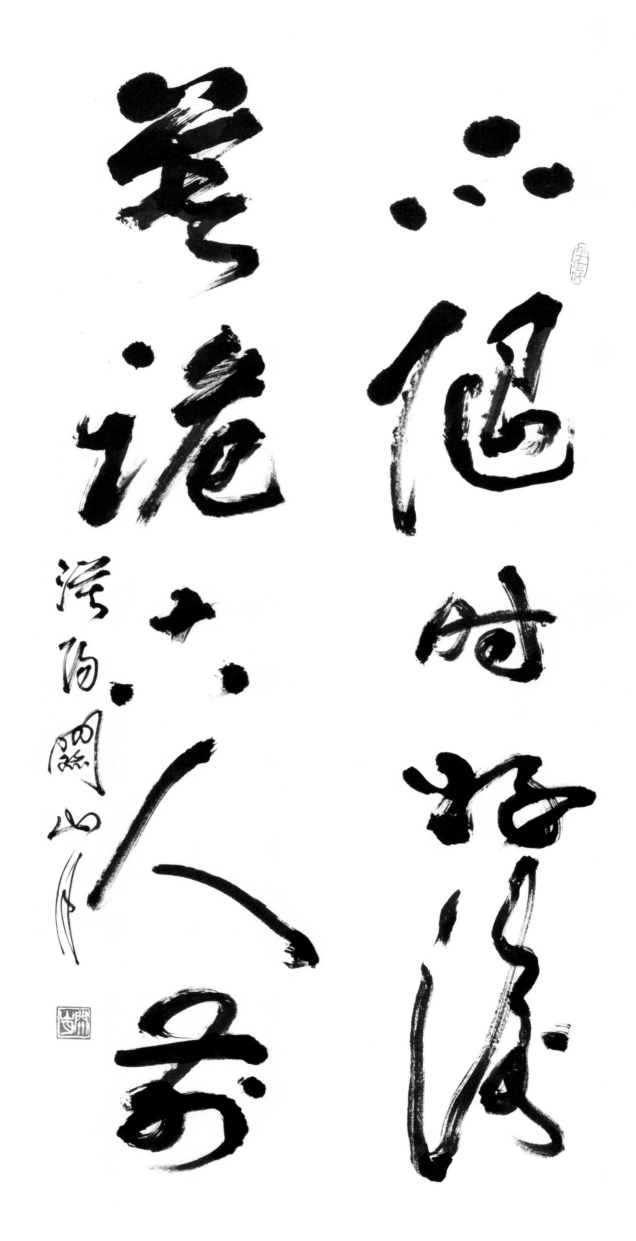

六億神州好兒女，六億時好兒女奇異多。
浩陽岡照山作

游武夷山有感诗一首

1993年
231 cm × 74 cm
纸本
关山月美术馆藏

书文：万里行踪寻梦境，土生土长土生情。江南塞北天边
　　　雁，绿色长城海岸兵。叶茂根深榕荫曲，峰高竹
　　　翠石溪清。武夷险径多奇景，更恋漂游伴水声。
　　　一九九三年五月廿三日游武夷山得句。漠阳关山月
　　　并书。

印章：关山月（朱文）九十年代（朱文）

万里门飞寻翠梦境土生土长临江南

塞北飞西雁绿色长城海岸兵菜茂根保榕

萦曲峰高竹翠石溪涛武夷险径多奇景

又恋漂游伴五峰

一九九三年五月十三日拔武夷山有感 溧阳阙少白书

贺 "广州美术学院四十周年校庆" 诗一首

1993年
138.5 cm×68 cm
纸本
广州美术学院美术馆藏

书文：欣逢校庆接丰年，真善耕耘荫绿天。喜读师生新作
　　　展，百花二为美争先。一九九三年，广州美术学院
　　　建校四十周年纪庆之际，喜读各科汇报系列展有感赋
　　　此，而略表庆贺之心意耳。漠阳关山月并书。

印章：关山月（朱文）岭南人（白文）九十年代（朱文）

纸本

私人藏

书文：风雨送春归，飞雪迎春到。已是悬崖百丈冰，犹有
　　　花枝俏。俏也不争春，只把春来报，待到山花烂漫
　　　时，她在丛中笑。一九九三年十二月廿六日，漠阳关山
　　　月书。

印章：关山月（朱文）

书毛泽东《卜算子·咏梅》词

1993年

132 cm×65.5 cm

纸本

私人藏

书文：风雨送春归，飞雪迎春到。已是悬崖百丈冰，犹有
　　　花枝俏。俏也不争春，只把春来报，待到山花烂漫
　　　时，她在丛中笑。一九九三年十二月廿六日，漠阳关山
　　　月书。

印章：关山月（朱文）

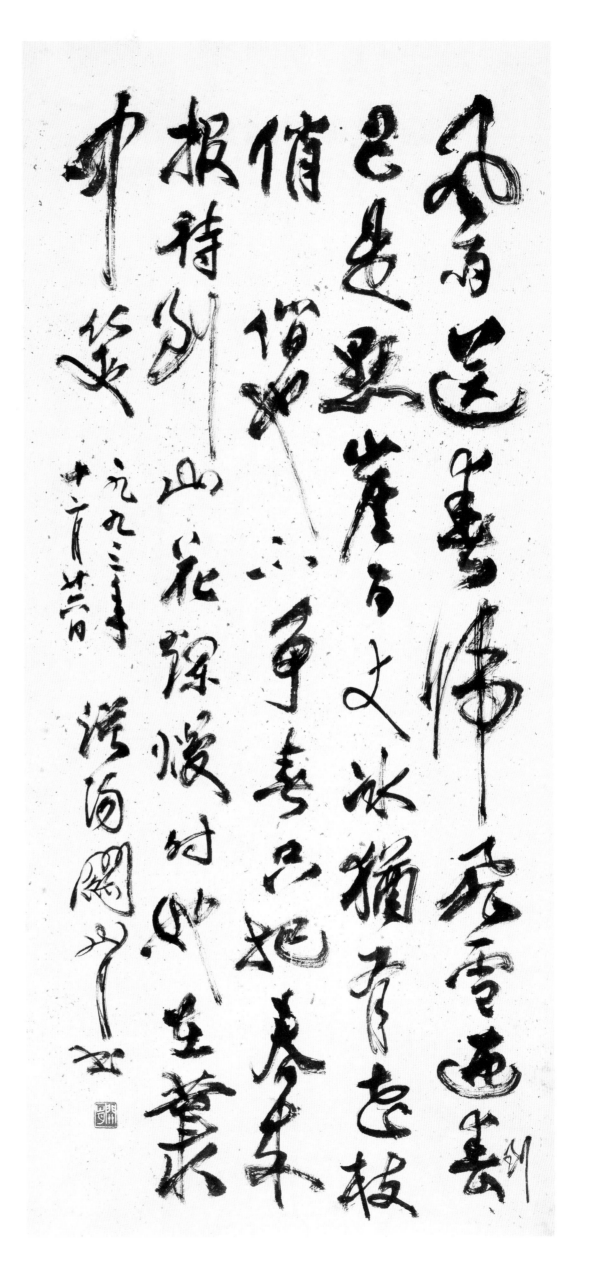

風送書帆飛雪西去
已是巫峽方文冰猶有新枝
俏傀儡不爭春且把春光
報待別山花深處對此生華

一九九三年十月吉旦游渭閣於

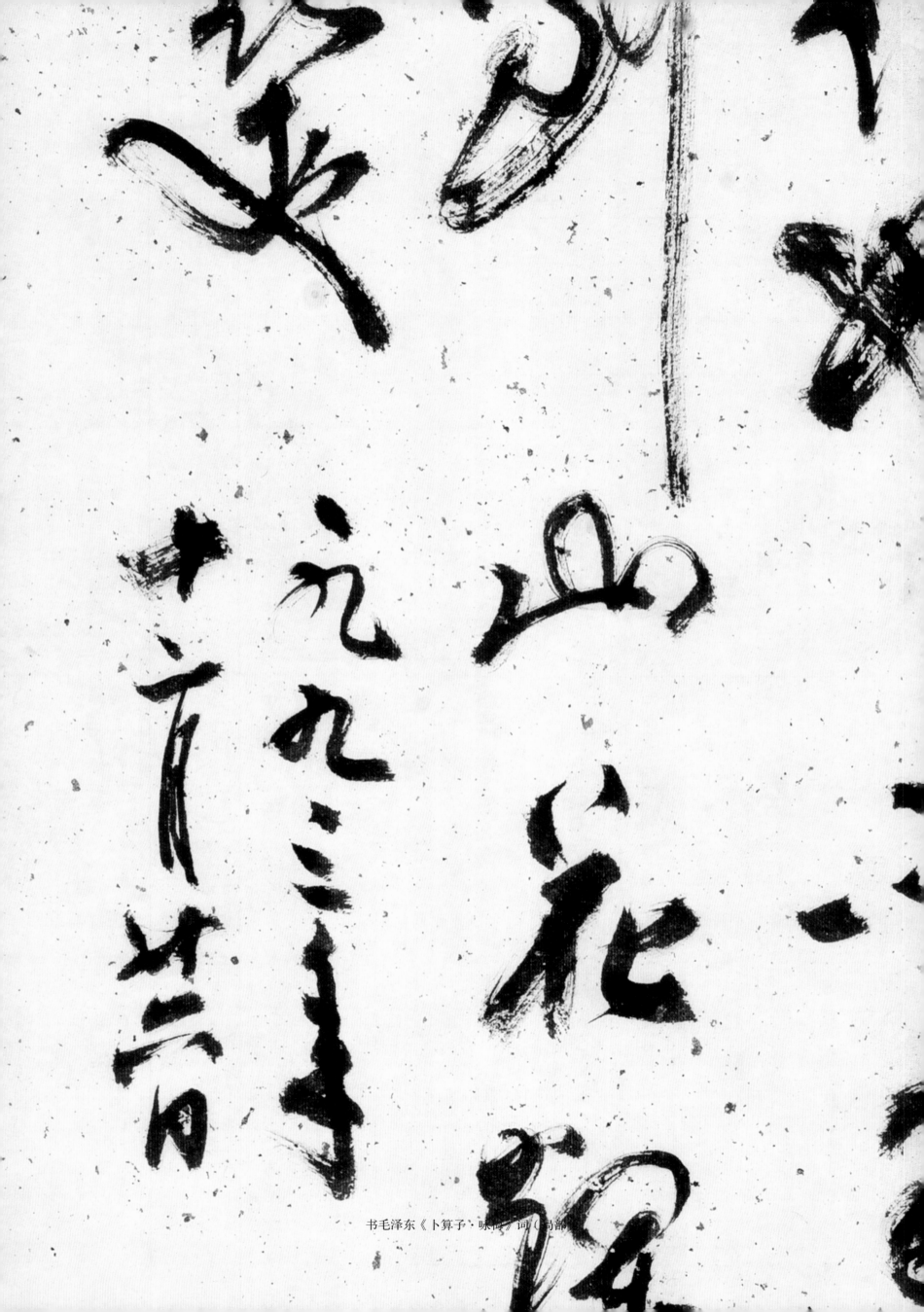

书毛泽东《卜算子·咏梅》词（局部

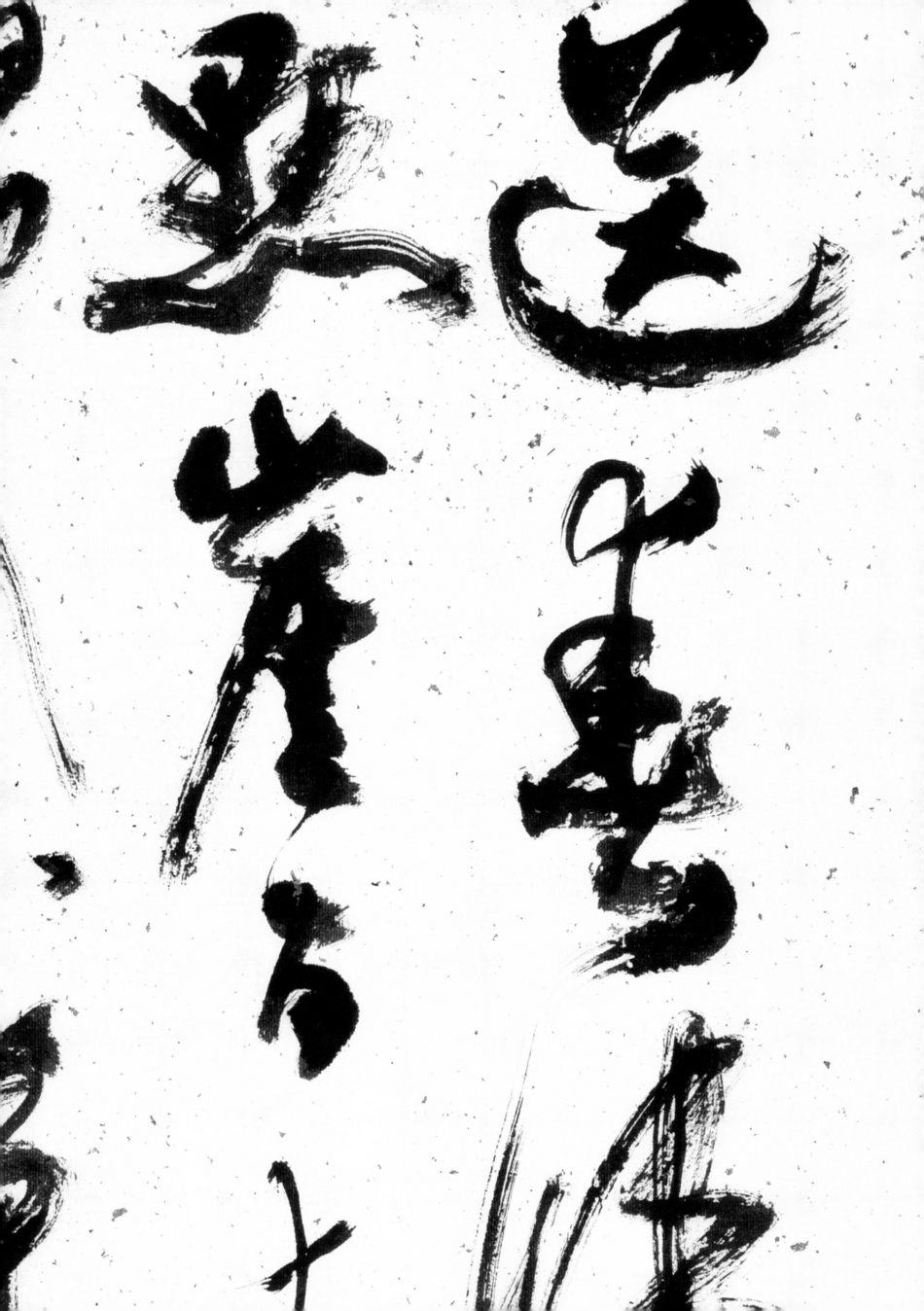

书文：山水风情偏爱多，古榕椰荫野菠萝。沙滩白浪惊童
　　　梦，碧海蓝天涌绿波。一九九三年盛暑图绿荫南海疆
　　　得句，漠阳关山月并书于珠江南岸。

印章：关山月印（白文）　漠阳（白文）　九十年代（朱文）

绿荫南海疆得句

1993年
126 cm × 69 cm
纸本
私人藏

书文：山水风情偏爱多，古榕椰荫野菠萝。沙滩白浪惊童
　　　梦，碧海蓝天涌绿波。一九九三年盛暑图绿荫南海疆
　　　得句，漠阳关山月并书于珠江南岸。

印章：关山月印（白文）　漠阳（白文）　九十年代（朱文）

山水风情伴爱多古椰榔

椰荫野渡峰沙滩白浪惊

童梦碧海蓝天涌绿波

一九九三年盛暑偶阅旧岁海疆之句

范阳关山月画于珠江南岸

（印章 / seals）

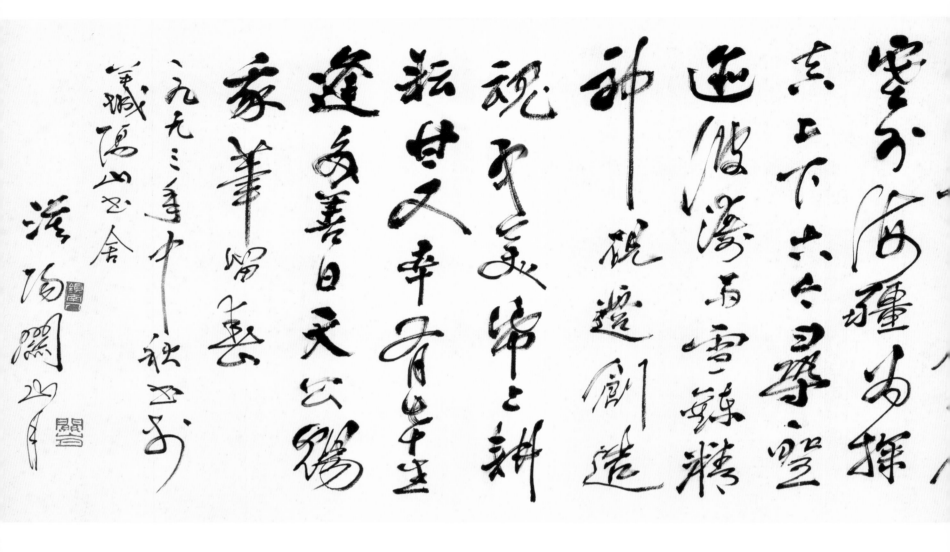

八十自励诗二首

1993年

51 cm × 124 cm

纸本

关山月美术馆藏

书文：八十自励二首。艺海征途年复年，航程到老际无
边。曲高和众魂求美，雅俗欣同墨结缘。学古创新
凭定向，开来继往好扬鞭。情思有寄心更广，风正
潮平鼓帆前。（误疾泛二字）天南地北历风尘，塞
外海疆为探真。上下古今寻圣迹，波涛雨雪炼精
神。砚边创造魂中美，纸上耕耘甘又辛。有幸生逢
多善日，天公赐我笔留春。一九九三年中秋书于羊
城隔山书舍。漠阳关山月。

印章：关山月（朱文）岭南人（白文）九十年代（朱文）
关山月八十年后所作（朱文）

八十自勵之志

藝海經運年渡

乘航程則在除蒡

西曲高和眾況來無

鍾情班口善結緣學

大創新覌穴之何

耳末繼往好物藪

恬里我壽以更廣

風之潮平縱帆

奇　溪瘦沈之學

盼奥运诗笺

1993年
26.7 cm×18.9 cm
纸本
私人藏

书文：盼奥运。文明两过硬，德智体同光。奥运在中国，繁星亮
　　　东方。一九九三年中秋前夕口占。漠阳关山月并书。

印章：山月（朱文）

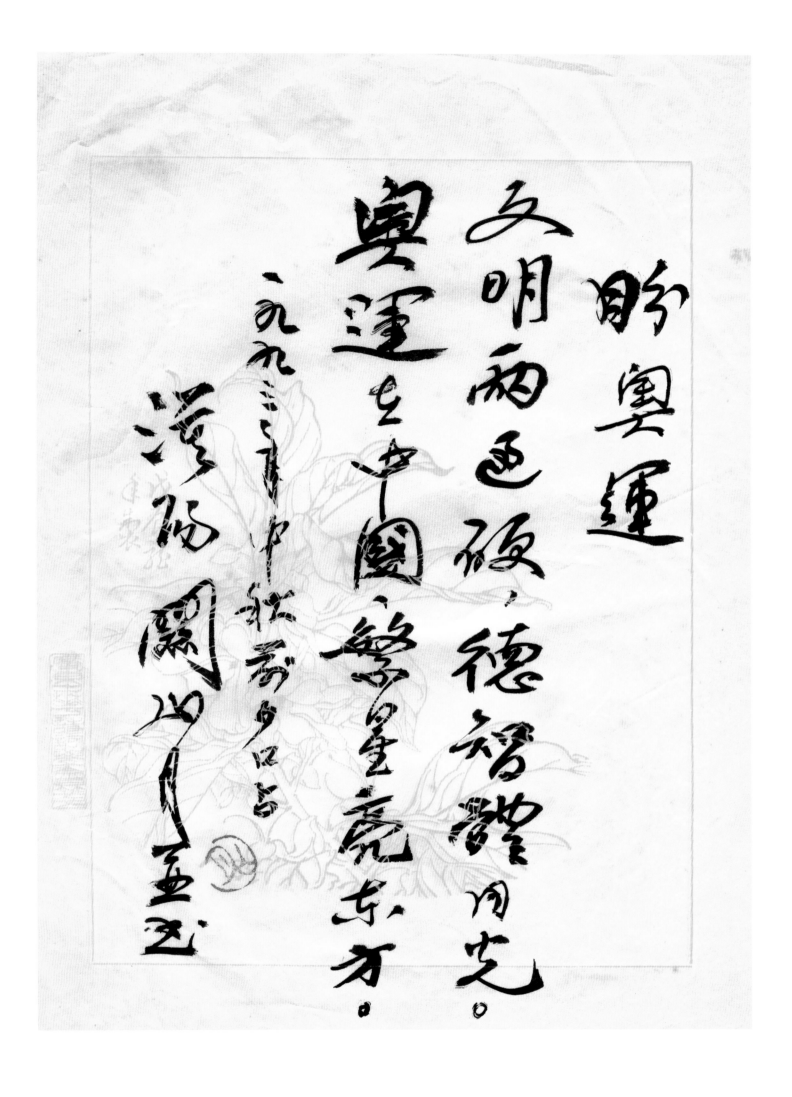

盼奧運

文明兩色頒，德智體用光。

奧運到中國，鳳凰星亮東方。

一九三三年中秋前夕口口台

淡絈關山月畫

纪念毛主席诞辰百年诗一首

1993年

99 cm×68.7 cm

纸本

私人藏

书文：梅花香自古寒来，飞雪迎春处处栽。百岁诞辰民共
　　　笑，山花烂熳庆齐开。毛主席诞辰百周年纪念。漠
　　　阳关山月敬题并书。

印章：关山月（朱文）岭南人（白文）为人民（朱文）

梅花欢喜漫天雪

雪压冬云之栽百

藏屉瓦共……山花

烁怀……斋开

毛主席诞辰一百周年纪念

洛阳关山人月敬题 王公

纸本

关山月美术馆藏

书文：石上老松似卧龙，饱经风雪郁葱葱。清泉泻下回春
　　　日，庇荫杜鹃红绿丛。一九九四年金秋图南山松赋
　　　此于羊城。漠阳关山月。

印章：关山月（白文）漠阳（朱文）九十年代（朱文）关
　　　山月八十年后所作（朱文）

南山松赋

1994年
150 cm × 75 cm
纸本
关山月美术馆藏

书文：石上老松似卧龙，饱经风雪郁葱葱。清泉泻下回春
　　　日，庇荫杜鹃红绿丛。一九九四年金秋图南山松赋
　　　此于羊城。漠阳关山月。

印章：关山月（白文）漠阳（朱文）九十年代（朱文）关
　　　山月八十年后所作（朱文）

游壶口赋诗二首

1994年

133 cm × 66 cm

纸本

关山月美术馆藏

书文：征途坎坷尽风波，历史长河曲折多。汹涌翻腾壶口
浪，为民伴奏凯旋歌。天泻东流黄河水，金涛狂
笑醒中华。高悬壶口千层浪，音伴凯歌乐万家。
一九九四年清明祭黄陵后即访壶口，游归乘兴创作
《黄河魂》一画，并赋七绝二首以补情怀。漠阳
关山月并书。

印章：关山月（朱文）岭南人（白文）九十年代（朱文）

征途坎坷势奔波，磨炼长存曲折
多汹涌，翻腾壶口浪，为民律奏凯
旋歌。天海东流黄河多壮涛
狂笑醒中华高歌壶口千度浪
音伴凯歌乐万家

游壶口遊怀乘兴创作黄河魂一画笔赋七绝
三首以辅情怀 一九九四年清明祭黄陵después
漫漫关山 姜墨

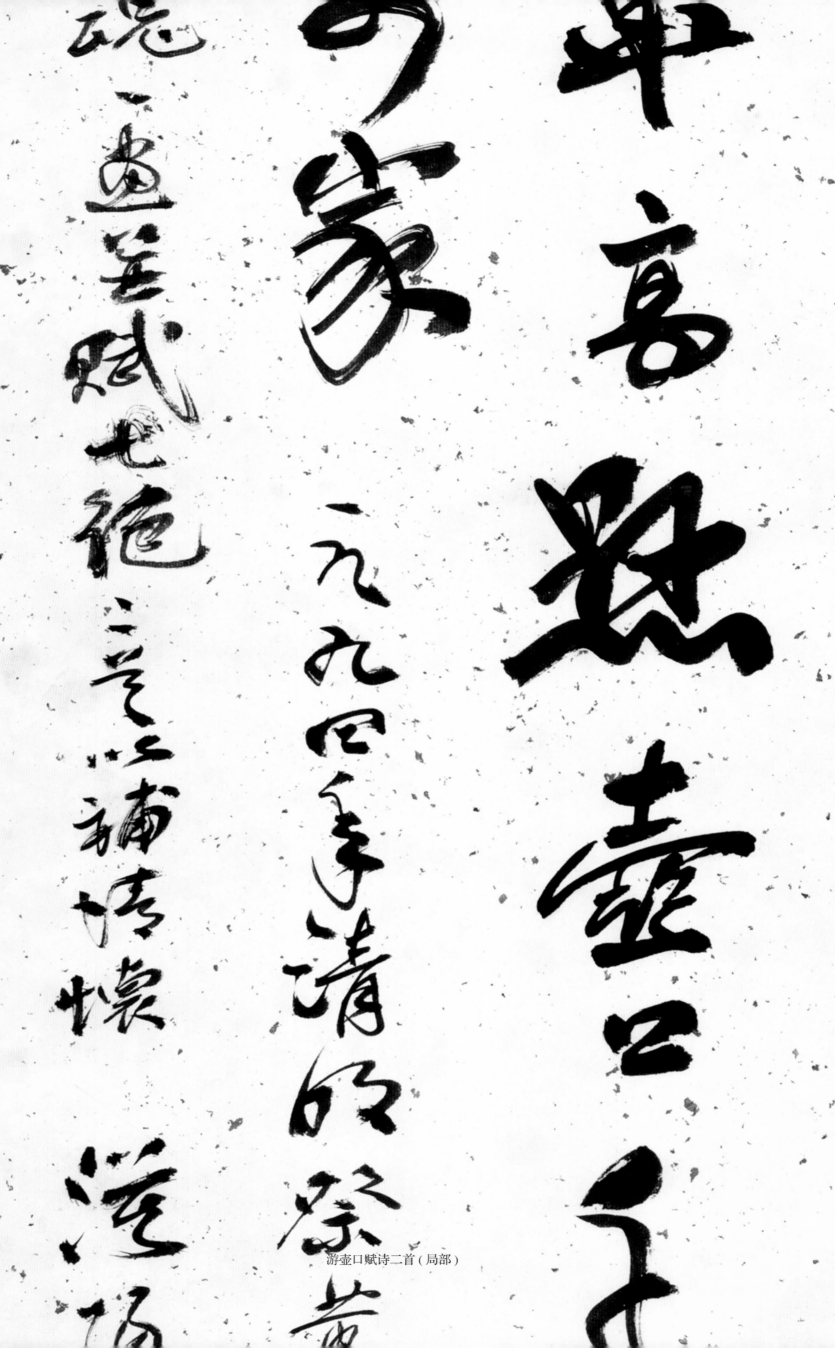

游壶口赋诗二首（局部）

空波　　膳史長
盡　　浪浪为民
流　　　黄　可

纸本

关山月美术馆藏

书文：宿愿久赊访旧京，黄陵拜祭遇清明。千家万户祷新
世，古柏参天庇荫晴。甲戌年黄陵游归，即兴图古
柏荫并赋诗，时在一九九四年端午。漠阳关山月并
书于羊城。

印章：关山月印（白文） 漠阳（朱文） 关山月八十年后所
作（朱文）

游黄陵赋诗一首

1994年
137 cm × 34 cm
纸本
关山月美术馆藏

书文：宿愿久赊访旧京，黄陵拜祭遇清明。千家万户祷新
世，古柏参天庇荫晴。甲戌年黄陵游归，即兴图古
柏荫并赋诗，时在一九九四年端午。漠阳关山月并
书于羊城。

印章：关山月印（白文） 漠阳（朱文） 关山月八十年后所
作（朱文）

宿願久綿謀舊京黃陵拜祭遇清明千家

萬戶插新艾大柏森然庇蔭時

甲戌年黃陵拜遊陝西黃陵古柏蔭至賦詩時在一九九四年端午潼關閻一帶書於羊城

135

书文：土长土生独厚天，根深叶〔茂〕荫山川。繁花挺干彰朗
　　　月，世代难忘溯绿缘。（脱茂字）一九九四年七月
　　　为姊妹篇《红棉》、《巨榕》两画赋此于珠江南岸
　　　鉴泉居。漠阳关山月。

印章：关山月（白文）　漠阳（朱文）　关山月八十年后所作
　　　（朱文）

书《红棉》、《巨榕》图题诗

1994年
133 cm × 66 cm
纸本
关山月美术馆藏

书文：土长土生独厚天，根深叶〔茂〕荫山川。繁花挺干彰朗
　　　月，世代难忘溯绿缘。（脱茂字）一九九四年七月
　　　为姊妹篇《红棉》、《巨榕》两画赋此于珠江南岸
　　　鉴泉居。漠阳关山月。

印章：关山月（白文）　漠阳（朱文）　关山月八十年后所作
　　　（朱文）

土長臺貓厚天根深葉蔭山川繁

花挺幹新朗月古代雅怠湖綠稼

一九四年七月為姊妹篇紅棉巨榕兩畫

賦此句珠江兩岸鑒泉居

滘陽關山月

纸本

私人藏

书文：椰风晨起百花香，三亚南飞逐太阳。凌驾云端探奥
秘，遨游碧海浴春光。欢呼砥柱护国土，仰止英雄
镇海疆。八十奇缘还夙愿，天高海阔任翱翔。西沙
行旧作一首。一九九四年春月黄河壶口游归书于羊城。
漠阳关山月。

印章：关山月（朱文）九十年代（朱文）

西沙行诗一首

1994年

131.1 cm×66.7 cm

纸本

私人藏

书文：椰风晨起百花香，三亚南飞逐太阳。凌驾云端探奥
秘，遨游碧海浴春光。欢呼砥柱护国土，仰止英雄
镇海疆。八十奇缘还夙愿，天高海阔任翱翔。西沙
行旧作一首。一九九四年春月黄河壶口游归书于羊城。
漠阳关山月。

印章：关山月（朱文）九十年代（朱文）

椰风晨起夏花采，三五雨飞迩
太阳凌驾云端探奥秘遠遊
碧海浴旭光观呼砥柱护国土
御上英雄镇海疆天高海阔任翱翔
天高海阔任翱翔

一九四四年五月黄花岗遊归五羊城

五羊驰骋心一半

游阳国山

纸本
私人藏

书文：艺海航程数十年，风尘未了到今天。生来历尽邦家
难，世态磨成胆识坚。翰墨抒怀幸笔健，敦煌摹古
念光源。晚晴寿享新生活，秃笔诗情画宿缘。甲戌
九月十六述怀。漠阳关山月于羊城。

印章：关山月（白文） 漠阳（朱文） 关山月八十年后所作
（朱文）

八十三岁生日叙怀诗

1994年
150.1 cm×81.2 cm
纸本
私人藏

书文：艺海航程数十年，风尘未了到今天。生来历尽邦家
难，世态磨成胆识坚。翰墨抒怀幸笔健，敦煌摹古
念光源。晚晴寿享新生活，秃笔诗情画宿缘。甲戌
九月十六述怀。漠阳关山月于羊城。

印章：关山月（白文） 漠阳（朱文） 关山月八十年后所作
（朱文）

艺海航程数十年人今尘世了

别卮先生来应乡邦家难世熬磨

威胆溅望 翰墨抒怀 一举 健敲煌荟

大余光源晚晴寿章 新里活尧笔站

情鱼宿缘

甲戌九月六述怀 渋水關山月 书华城

国魂赋

1995年
152 cm×83 cm
纸本
私人藏

书文：救亡胜利得雪耻，辱国殃民史百年。入舍凶狼内奸
　　　引，殖民割地败政牵。翻身卫土护祖业，爱国爱民
　　　慰先贤。锦绣前程齐斗志，挺身立地顶青天。国魂
　　　赋七律一首，一九九五年盛暑，漠阳关山月并书于羊
　　　城。

印章：关山月（白文）漠阳（朱文）九十年代（朱文）关
　　　山月八十年后所作（朱文）

敵廷勝利浮雲瓯原圖殘民史百年

入會似狼肉奸引雄民割地敗政幸

翻身術主護祖業愛國愛民歷史先

貿錦鏽奇程齋斗志挺身主帥頂

青天

國視賦七律一首

一九九五年盛暑　洛陽關山月莲五女美城

书文：黄河魂。天泻东流黄河水，狂涛咆哮醒雄狮。今图落差千层浪，伴唱翻身兴国词。一九九五年为纪念抗战胜利50周岁赋此。漠阳关山月。

印章：关山月印（白文）　漠阳（朱文）　关山月八十后所作（朱文）　壮丽山河（白文）

黄河魂诗一首

1995年

144 cm×51 cm

纸本

私人藏

书文：黄河魂。天泻东流黄河水，狂涛咆哮醒雄狮。今图
　　　落差千层浪，伴唱翻身兴国词。一九九五年为纪念
　　　抗战胜利50周岁赋此。漠阳关山月。

印章：关山月印（白文）　漠阳（朱文）　关山月八十后所作
　　　（朱文）　壮丽山河（白文）

黄河魂

九曲黄河万里狂涛炮啸醒雄
狮舞国荡羞千层浪伴唱翻身兴
国词

一九九五年为纪念抗战胜利50周年藏歌试心

淮阴阚山月

岁寒三友诗

1995年
69 cm×46 cm
纸本
私人藏

书文：孤寂窗前观冷月，又闻蕉雨竹枝风。松梅笔下留冬
　　　雪，温暖岁寒三友中。乙亥冬，漠阳关山月并书。

印章：关山月（朱文）

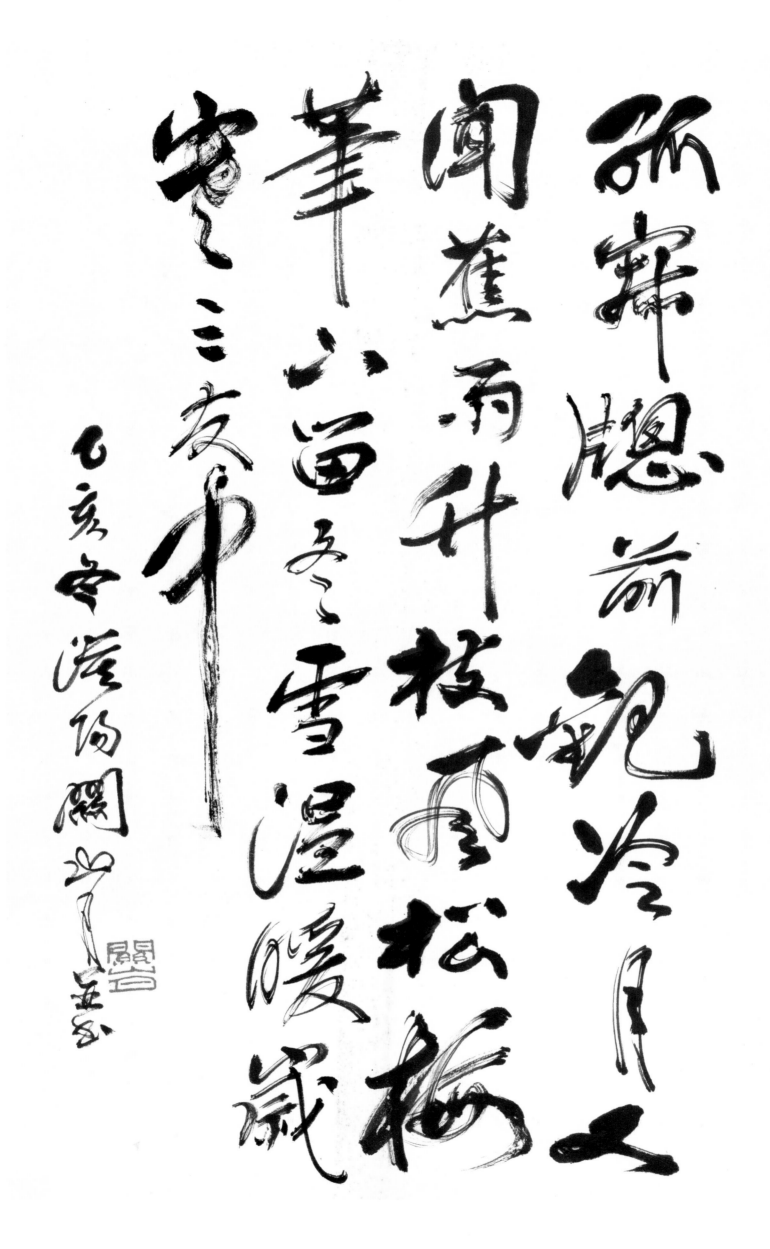

孤窗憩前，觀冷月之人，聞蕉雨之升，枝雨雪松梅，筆點畫之之雪溫暖暖歲，室之三友中

乙亥安溪陽關山人

147

纪念抗战胜利五十周年诗一首

1995年
136 cm × 68 cm
纸本
私人藏

书文：东方红遍太阳升，滚滚黄河咆哮声。惊醒睡狮动地
　　　吼，炎黄子孙庆天明。纪念抗战胜利50周年赋此，
　　　漠阳关山月。

印章：关山月（白文）漠阳（朱文）

东方红遍太阳升 滚滚益河吼
啸声惊醒睡狮勤地
呈美黄子孙爱心向

纪念抗战胜利50周年赋此

洛阳关山月

纪念抗战胜利五十周年诗二首

1995年
177.2 cm × 101 cm
纸本
广州艺术博物院藏

书文：救亡胜利得雪耻，辱国殃民史百年。入舍凶狼内奸引，殖民割地败政牵。翻身卫土护邦业，强国爱民慰祖贤。锦绣前程齐斗志，东方破晓艳阳天。生逢外患未从戎，蒙难寄居寺院中。笔迹当戈仇寇恶，墨痕作戟恨倭凶。文明祖国力凝聚，秀丽山河爱更忠。纪念救亡胜利日，前瞻回顾颂东风 。一九九五年抗战胜利五十周年赋此于羊城，漠阳关山月并书。

印章：关山月（白文）漠阳（朱文）
关山月八十年后所作（朱文）

书文：笔迹当戈仇寇恶，墨痕作戟恨倭凶。一九九五年为
　　　纪念反法西斯抗日战争胜利五十周岁。漠阳关山月
　　　撰并书于羊城。

印章：关山月（白文）漠阳（朱文）九十年代（朱文）关
　　　山月八十年后所作（朱文）

笔迹墨痕对联

1995年
69 cm × 44 cm × 2
纸本
关山月美术馆藏

书文：笔迹当戈仇寇恶，墨痕作戟恨倭凶。一九九五年为
　　　纪念反法西斯抗日战争胜利五十周岁。漠阳关山月
　　　撰并书于羊城。

印章：关山月（白文）漠阳（朱文）九十年代（朱文）关
　　　山月八十年后所作（朱文）

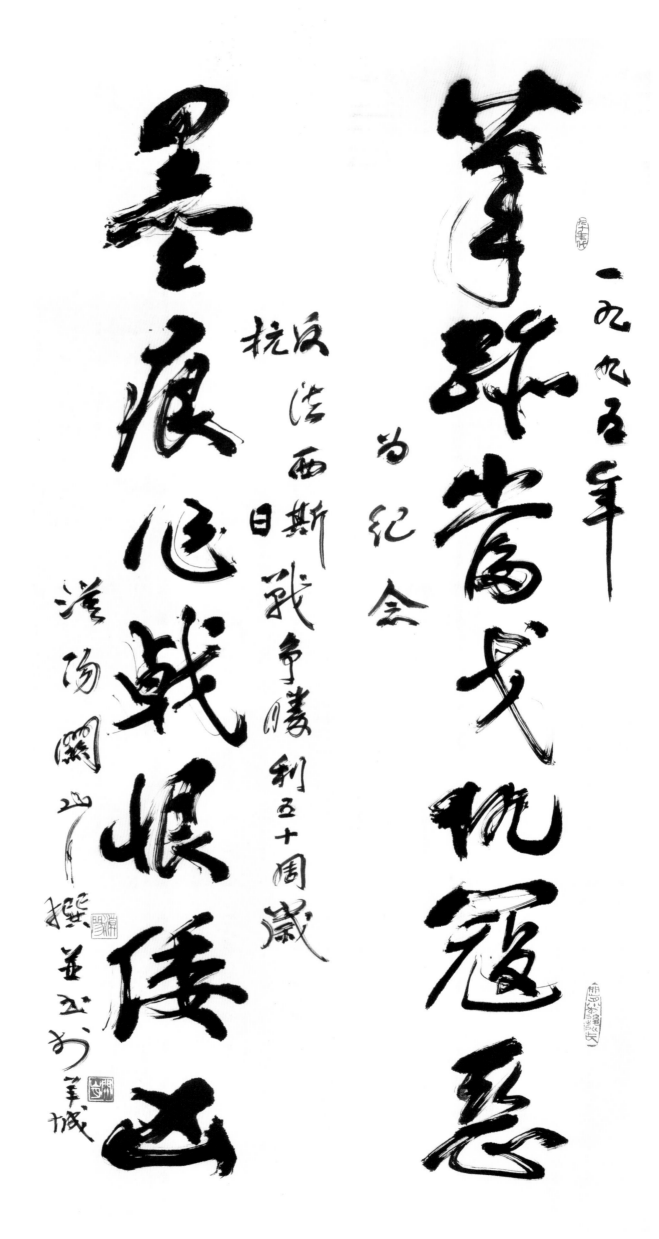

笔跡当戈抗寇怒

墨痕应战恨倭奴

一九九五年为纪念

反法西斯抗日战争胜利五十周年

抗日战争胜利五十周岁

潘阳关山撰盖玉书笔城

书文：岁寒梅竹共迎春，魂韵情怀诚又真。两岸同声忘旧
　　　梦，中华儿女一家亲。一九九五年为唱和祖国统一
　　　大业赋此并图之，漠阳关山月。

印章：关山月（白文）　漠阳（朱文）　关山月八十年后所作
　　　（朱文）

两岸情赋诗一首

1995年
135 cm × 66 cm
纸本
关山月美术馆藏

书文：岁寒梅竹共迎春，魂韵情怀诚又真。两岸同声忘旧
　　　梦，中华儿女一家亲。一九九五年为唱和祖国统一
　　　大业赋此并图之，漠阳关山月。

印章：关山月（白文）　漠阳（朱文）　关山月八十年后所作
　　　（朱文）

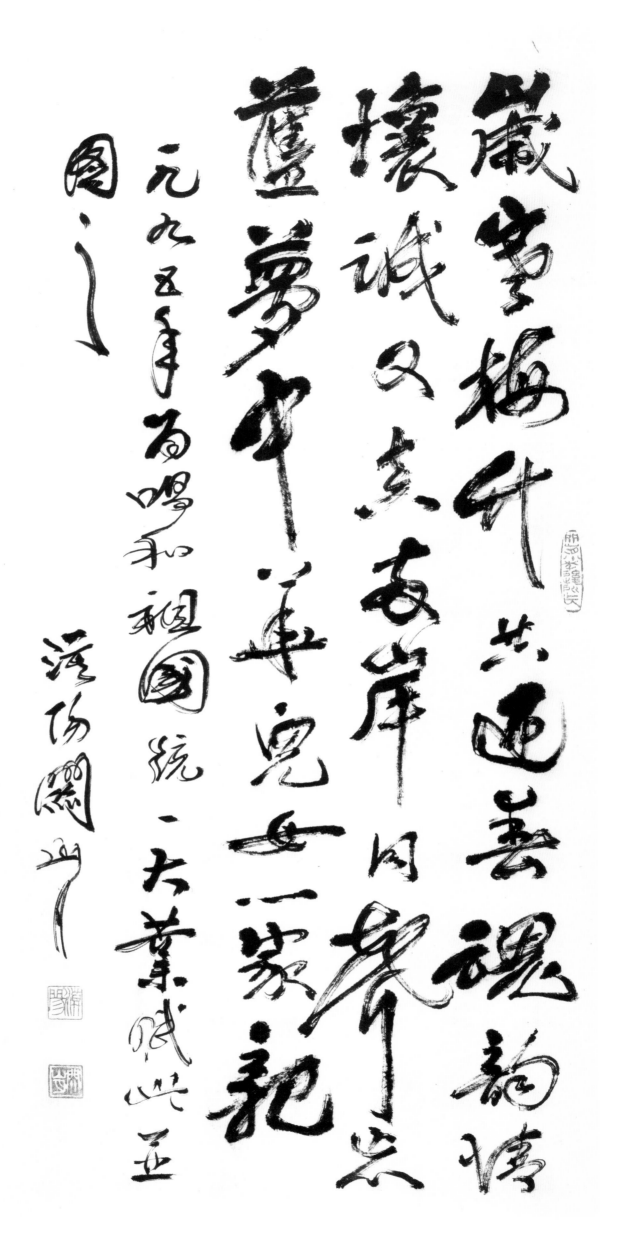

游深圳诗笺

1995年
28.4 cm×18 cm
纸本
私人藏

书文：丹青未了老耕牛，笔迹经年幸尚留；最慰墨痕今有
寄，但祈力薄史千秋。特区改革双肩硬，深圳文明百
卉优；九七佳期雪国耻，大开门户颂神州。一九九五
年一月九日于深圳即兴，漠阳关山月并书。

印章：山月（朱文）

丹青不老耕牛，筆跡踵年華尚留；

最獻墨痕之青春，但祈力展史千秋。

特邀改革雙肩碩，深圳之扇百卉馥；

九七佳期雪國恥，大開門戶頌神州。

一九九五年二月九日於深圳即興

深圳關山月玉並

书文：文明古国我中华，造化争鸣期百家。实践开来师讲
话，心源二为放鲜花。一九九五年五月为纪念延安
文艺座谈会有感赋此于羊城，漠阳关山月。

印章：山月（朱文）

纪念延安文艺座谈会有感诗笺

1995年
26.7 cm×18.9 cm
纸本
私人藏

书文：文明古国我中华，造化争鸣期百家。实践开来师讲
话，心源二为放鲜花。一九九五年五月为纪念延安
文艺座谈会有感赋此于羊城，漠阳关山月。

印章：山月（朱文）

文明古國我中華
造化爭鳴期百家
賓渡「開來師講話
心原二為放解花

一九九三年五月兰兆念
迎安文藝座談會有感何題
涅阳關山

161

竹松雪月伴寒梅句

1996年
78.4 cm×32.3 cm
纸本
私人藏

书文：竹松雪月伴寒梅。一九九六年春，漠阳关山月。

印章：关山月（白文） 漠阳（朱文） 九十年代（朱文）

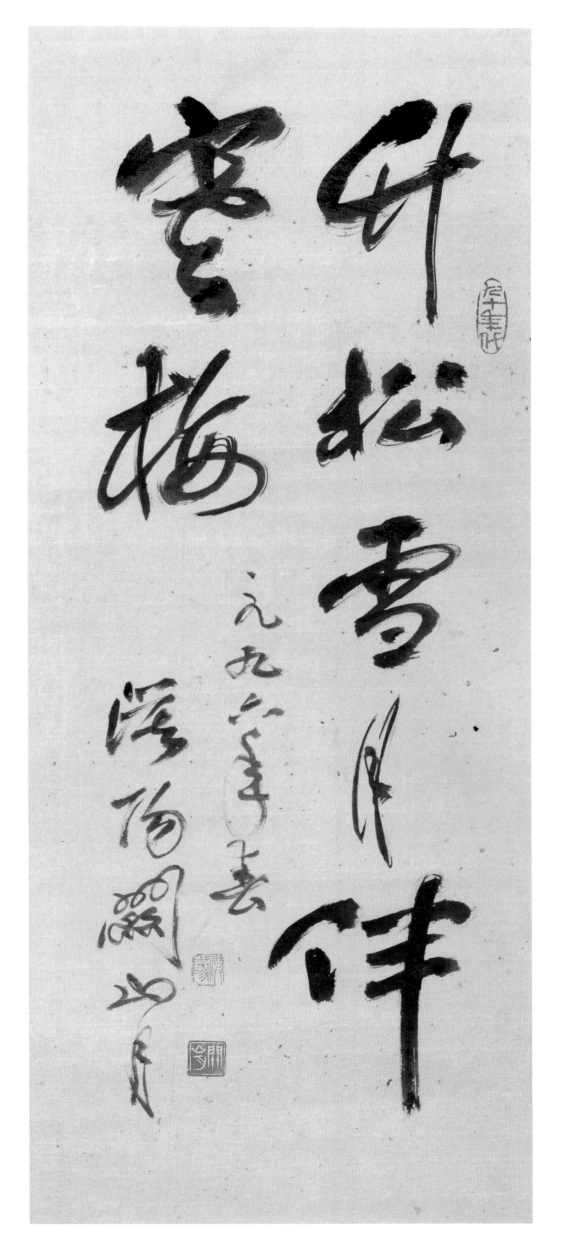

斗松雪伴空梅

一九六七年夏

陶博吾

书文：丹青翰墨系情谊。丙子新春，漠阳关山月于羊城。

印章：关山月（白文）漠阳（朱文）为人民（朱文）

丹青翰墨系情谊句

1996年
135.8 cm×64.3 cm
纸本
私人藏

书文：丹青翰墨系情谊。丙子新春，漠阳关山月于羊城。

印章：关山月（白文）漠阳（朱文）为人民（朱文）

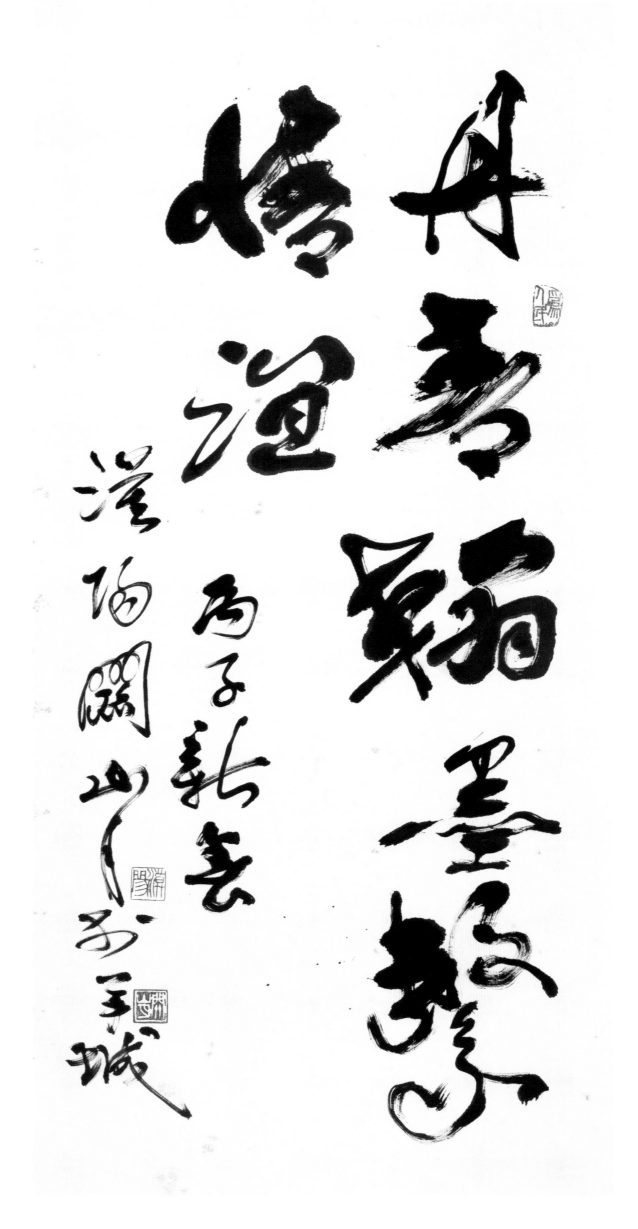

舟勢翔墨勢婦渲

漢陽關山 丙子新秋 于三城

纪念孙中山一百三十周年诞辰诗

1996年
68.5 cm×41.5 cm
纸本
私人藏

书文：中华民族梅精神，历尽风霜举国亲。两岸潮平利统
　　　一，为公天下不争春。一九九六年为纪念孙中山130
　　　周岁诞辰赋此于珠江南岸，漠阳关山月并书。

印章：关（朱文）山月（白文）九十年代（朱文）

中華民族梅花精神歷久

風霜舉國親存兩岸潮平利

銳一曲公天下不爭春

元配百三十周年孫中山一百三十周歲誕辰賦此句

珠江兩岸

涂保國山月英

读《心灵的历程》有感诗一首

1996年
43.5 cm×35 cm
纸本
私人藏

书文：刘翁身世识秋冬，石上寒梅雪里红。走西奔东烽火
　　　线，经南历北死生中。革命征途光明史，人生正
　　　道造化功。大地回春人主宰，心灵经历鼓雄风。
　　　一九九六年读刘白羽《心灵的历程》有感赋此，漠阳
　　　关山月并书。

印章：关山月印（白文）

劈為舟去濺泥冬石上
寒梅雪裡紅走西奔東
烽火後經歷北宛生
中華家征途光明人
生正道造化功大地田
人言宰心靈經歷鼓雄風

一九九六年讀劉白羽心系萬歷程三有感賦此
漢功關山月黃葉此

雪耻改天对联

1996年
137 cm × 68 cm
纸本
中国人民革命军事博物馆藏

书文：雪耻兴邦正气史，改天换地长征歌。红军长征胜利
六十周年纪念，漠阳关山月敬题。

印章：关山月（朱文）

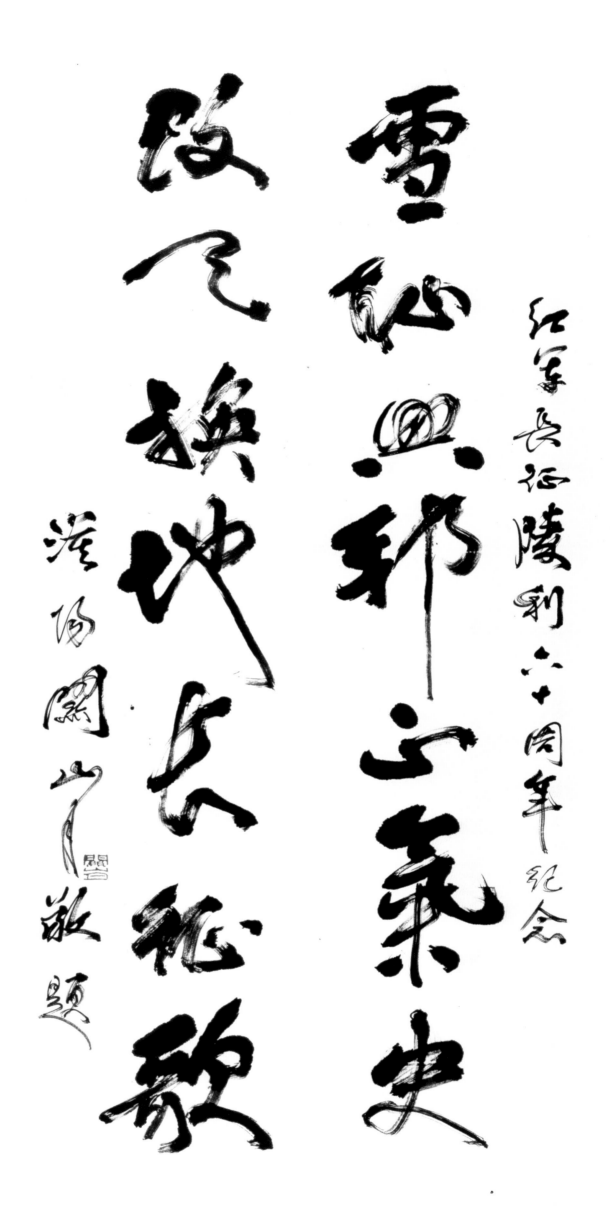

雪赋奇邦正气史

放飞换地长征歌

红军长征胜利六十周年纪念

洛阳关山敬题

寄意抒怀对联

1997年
122 cm×31 cm×2
纸本
私人藏

书文：寄意心灵暖，抒怀天地宽。一九九六年除夕，漠阳
　　　关山月。

印章：关山月（白文）九十年代（朱文）

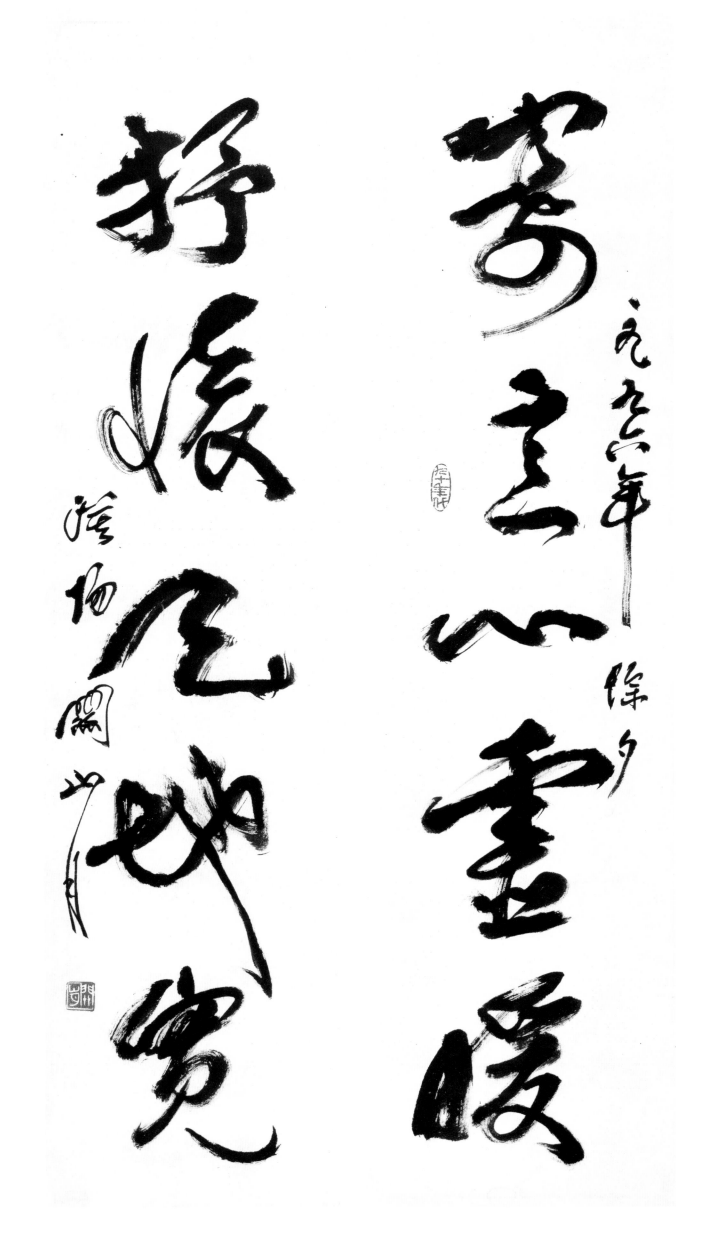

寄心畫暖
抒懷飛地寬

一九八六年除夕

敦煌烛光长明句

1997年
120.5 cm×16 cm
纸本
私人藏

书文：敦煌烛光长明。一九九七年新春。关山月书。

印章：关山月印（白文） 九十年代（朱文）

敦煌燭光長明

一九九七年新春
閻山書

翰墨缘句

1997年
68.3 cm×46 cm
纸本
私人藏

书文：翰墨缘。丁丑岁冬。关山月书。

印章：关山月（朱文）

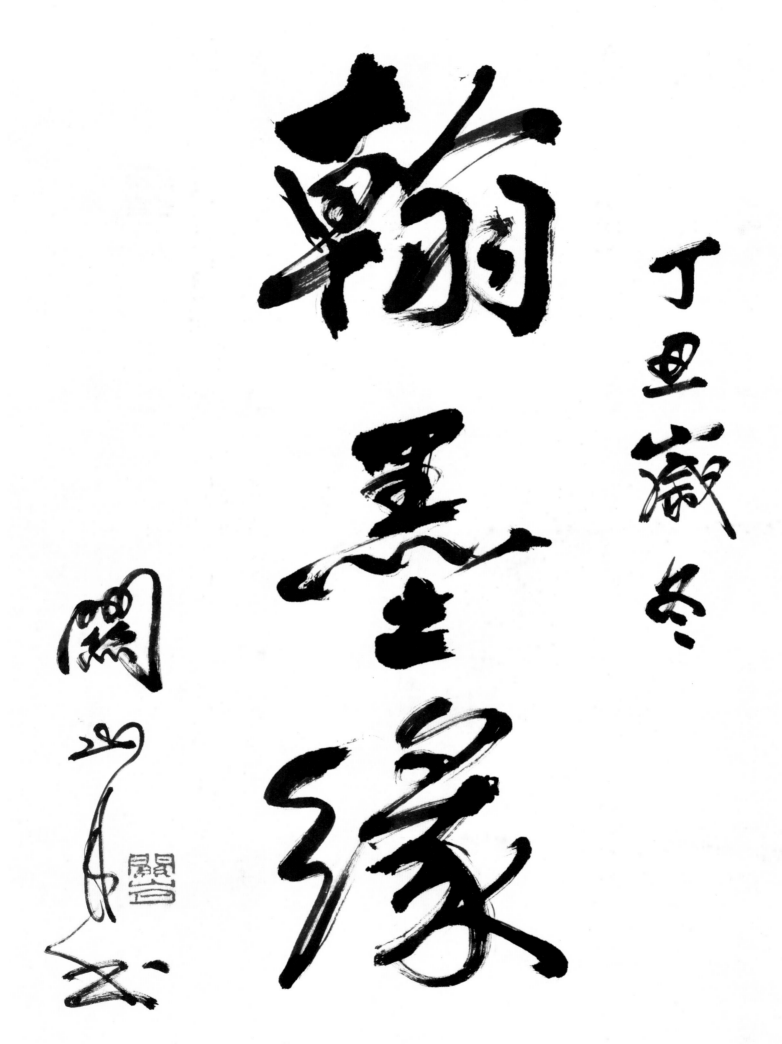

翰墨緣

丁丑歲冬

中秋有感

1997年
69.2 cm×46.5 cm
纸本
私人藏

书文：翰墨集雅事，南国嵌珠玑。丁丑中秋，关山月书。

印章：关山月（朱文）九十年代（朱文）

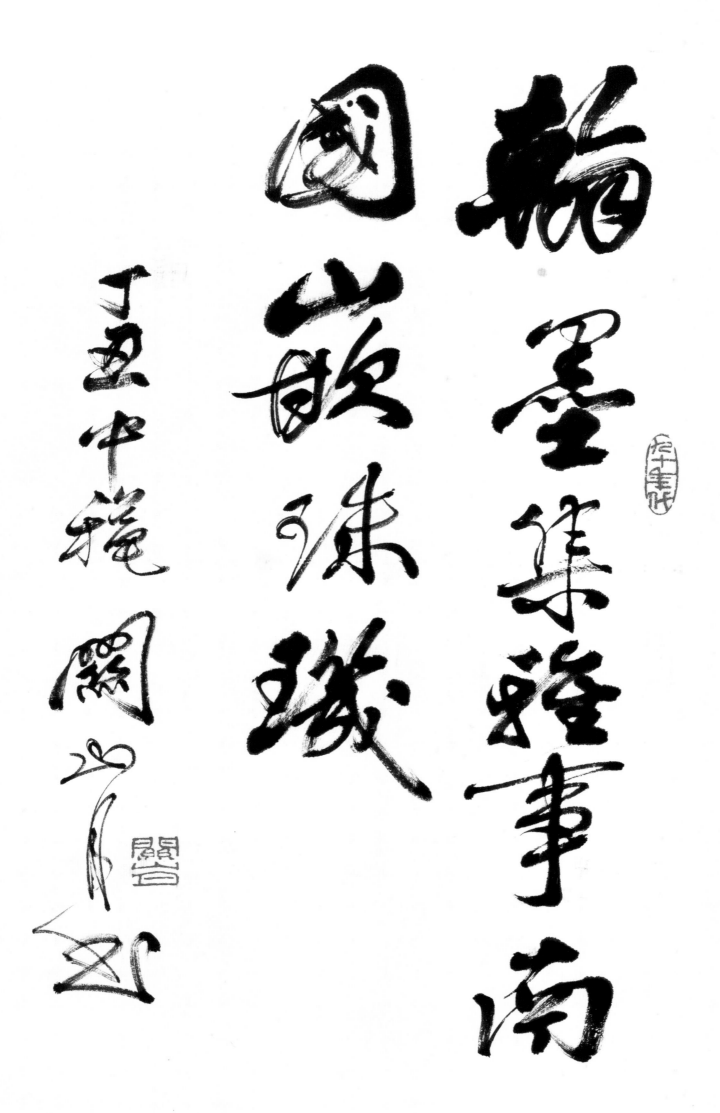

翰墨集雜事南
國山巖珠璣

丁丑年作

丁丑中秋閣山虹

新春诗句

1997年
69 cm × 49 cm
纸本
私人藏

书文：欲穷千里目，更上一层楼。一九九七年新春，漠阳
　　　关山月书。

印章：关山月（朱文）九十年代（朱文）

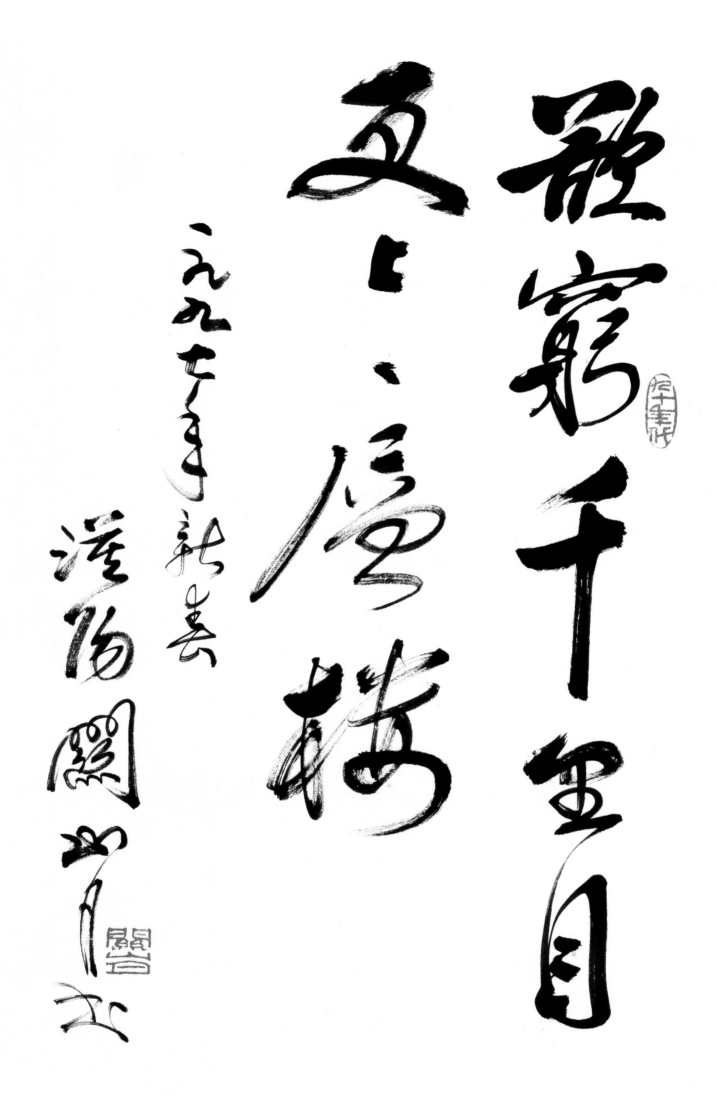

羅窗千里目
更上一層樓

一九七三年新春
洛陽關山月

书文：为公傲雪齐俏笑，不是争春独先开。丁丑端午，漠
　　　阳关山月书。

印章：关山月印（白文）　九十年代（朱文）

为公不是对联

1997年
172 cm×33.6 cm×2
纸本
私人藏

书文：为公傲雪齐俏笑，不是争春独先开。丁丑端午，漠
　　　阳关山月书。

印章：关山月印（白文）　九十年代（朱文）

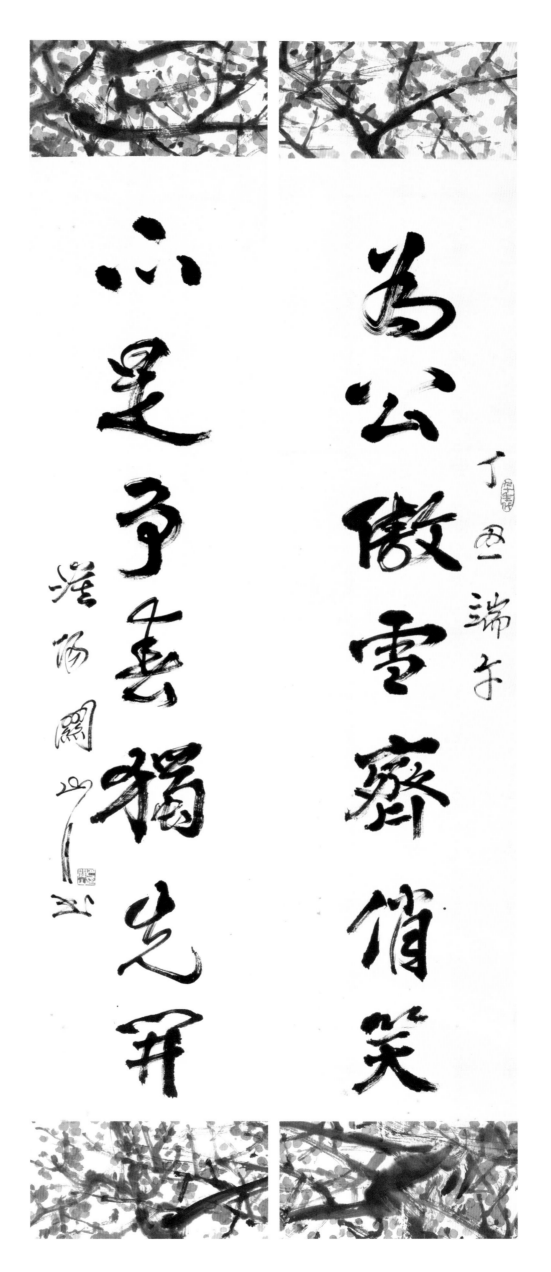

為公傲雪齋俏笑

丁酉端午

不是爭春獨先開

港陽闊山

书《梅·十六字令》三首

1997年
172 cm × 68 cm
纸本
私人藏

书文：十六字令三首。梅，少小结缘学培栽，丹青梦，笔
　　　耕时代催。梅，铁骨凌霜傲雪开，天方亮，冬去响春
　　　雷。梅，尽扫百年辱国埃，花俏笑，香港庆归回。
　　　一九九七年五月，漠阳关山月并书。

印章：关山月（白文）漠阳（朱文）九十年代（朱文）

十六字令　三首

梅　少小結緣學培栽丹青夢筆耕

時代催　梅鐵骨凌霄傲雪開天方

亮冬去響春雷　梅香掃径万里馨

團聚花俏笑东港慶师回

一九九七年晋月　涇陽關山月畫

“艺术新天地”题词

1997年
68 cm × 138 cm
纸本
广东美术馆藏

书文：艺术新天地 。丁丑岁冬，关山月题。

印章：关山月（白文）

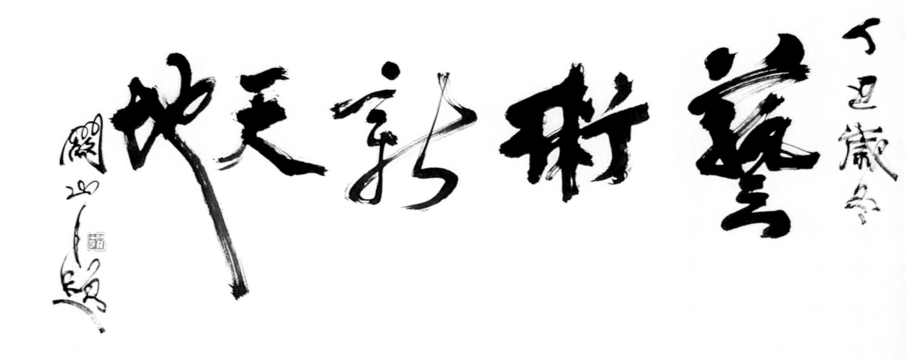

藝術新天地

丁丑歲冬

书文：香港回归尽雪百年耻，红梅报讯同欢万代春。

一九九七年元旦，漠阳关山月撰并书。

印章：关山月（白文）漠阳（朱文）九十年代（朱文）

香港红梅对联

1997年
137 cm × 34 cm × 2
纸本
关山月美术馆藏

书文：香港回归尽雪百年耻，红梅报讯同欢万代春。

一九九七年元旦，漠阳关山月撰并书。

印章：关山月（白文）漠阳（朱文）九十年代（朱文）

香港回归百年耻雪

一九九七年元旦

港属关山撰并书

红梅　代春

板讯　报汛

同领　朵

牛年红棉赞诗一首

1997年
135.5 cm×67.8 cm
纸本
私人藏

书文：牛年红棉赞七绝一首。九七木棉遍地红，羊城更
美绿丛中。今晨走雨赏春色，想念前贤庇荫功。
一九九七年春晨起，冒雨环市车游羊城得句。漠阳
关山月并书。

印章：关山月（白文） 九十年代（朱文）

牛年红棉赞 七绝一首

九七木棉遍神州

丛中含蕾而赏吾春色艳

会为顺庇荫功

红军城头更苍绿

一九九七年春展于

羊石壕市事楮呈珠内

沅阳关山月画

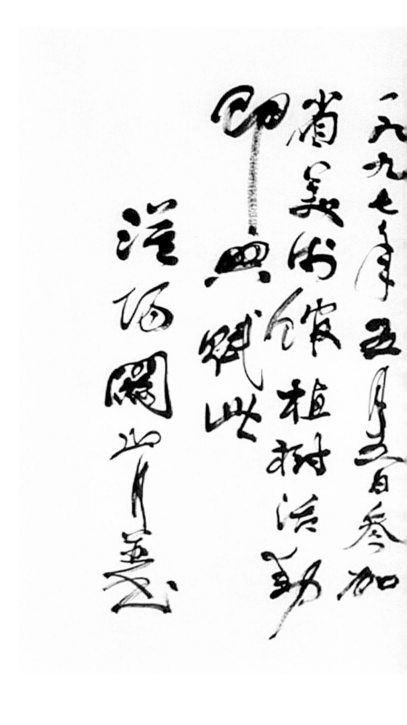

植树节题诗一首

1997年
68 cm × 138 cm
纸本
广东美术馆藏

书文：南天大地迎清晨，开放容颜处处新。吉日应邀来植树，
　　　文明建设共耕春。一九九七年五月五日，参加省美术
　　　馆植树活动，即兴赋此。漠阳关山月并书。

南天大地中七迎
清晨一开放
容颜霞彩新
吉日应逸来
植树义时建
诚共耕善

书筹建关山月美术馆感慰诗一首

1997年
136 cm × 67.1 cm
纸本
关山月美术馆藏

书文：感慰篇七律一首。风雨笔耕数十年，丹青未了梦难
圆。跟随时代求共进，继往开来学先贤。二为欠赊
今补偿，文章得失望扶肩。回归香港来深圳，两庆
同欢暖墨缘。一九九七年六月，为酬谢深圳市人民
暨政府筹建关馆之恩赐而赋此。漠阳关山月并书。

印章：关山月（朱文）岭南人（白文）

感慨篇 七律二首

風雨筆耕卅十年 丹青未了夢難
圓 跟隨時代永共此進進 卅年學覽賢三兩
交瘁七神債文章心失坐扶肩回歸去
港来深圳而慶回敏暖墨緣

一九九七年六月
仿酬謝

深圳市人民政府等建潮飯之恩賜而賦此
海陽關山 五云

195

纪念关山月美术馆创建一周年诗

1998年
116 cm × 52.5 cm
纸本
关山月美术馆藏

书文：继往为开来，绿洲沃土栽。文明深圳市，力利百花开。
　　　一九九八年六月廿八日为纪念关山月美术馆创建
　　　一周年赋此，关山月。

印章：关山月（白文）　九十年代（朱文）

堆沙浮井来绿洲泼
土栽千顷深圳市龙刊
百苑一开

湘山月美术馆创建一周年
为纪念

一九九八年六月廿日
斌此

关山月

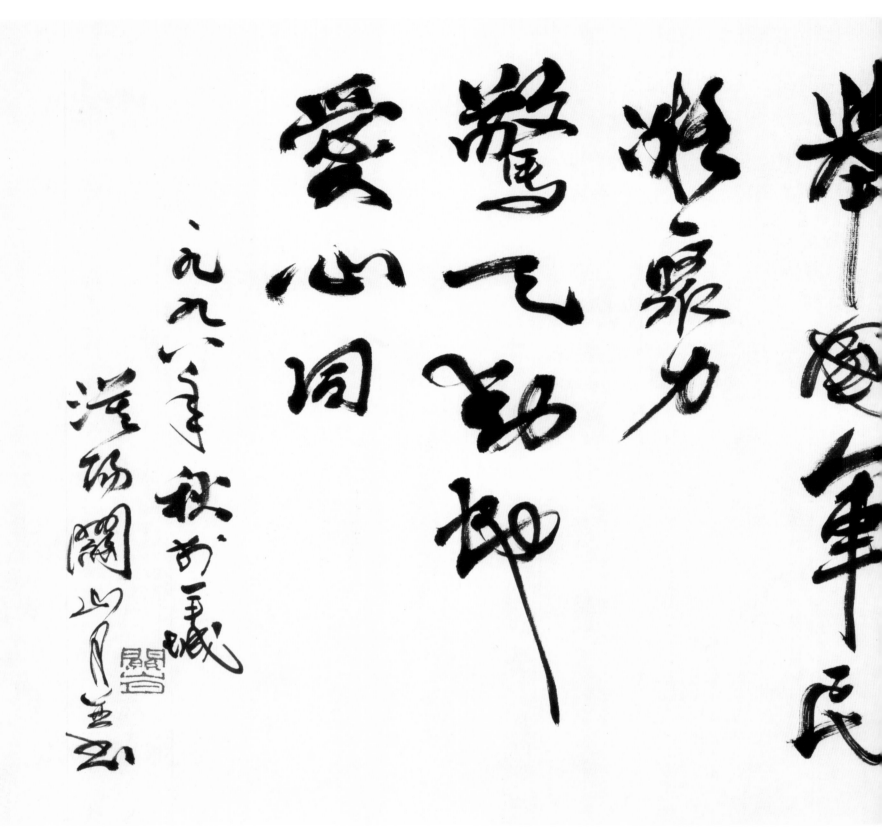

抗洪颂诗一首

1998年

53 cm × 124 cm

纸本

私人藏

书文：抗洪颂七绝一首。狂涛骇浪从天泻，处处波澜灾抗
　　　洪。举国军民凝聚力，惊天动地爱心同。一九九八年
　　　秋于羊城，漠阳关山月并书。

印章：关山月（朱文）

抗洪颂 七绝一首

狂涛骇浪片

天涯

雾雾渡澜笑

抗洪

晚晴天感赋诗一首

1998年
134 cm × 67.5 cm
纸本
关山月美术馆藏

书文：晚晴天感赋七律一首。实践求知数十载，大门开放
　　　各奔流。港归周岁文会友，馆庆同仁艺回眸。放眼
　　　开怀张家界，缆车览胜天际游。仙境入图欣自主，
　　　晚晴未负唱春秋。一九九八年六月即兴赋此于深
　　　圳，漠阳关山月并书。

印章：关山月（白文）漠阳（朱文）九十年代（朱文）

晚晴天感觉 七律二首

宾筵来此数十载 大门（开放而奔流港归）
过岁又会友做庆同仁艺苦回眸放眼开怀
张家景观车览后之际遊仙境入围欣
自主晚晴 未负唱春秋

一九九年六月于兴城此书 深圳

港湾 关山月 书

201

1998年

纸本

私人藏

书文：关山长伴关外月，送暖嫦娥照五洲。念旧思亲最佳
日，一年一度是中秋。一九九八年中秋即兴赋此于
羊城，漠阳关山月并书。

印章：关山月（白文） 漠阳（朱文） 新纪元（朱文）

中秋即兴诗

1998年

135 cm × 67 cm

纸本

私人藏

书文：关山长伴关外月，送暖嫦娥照五洲。念旧思亲最佳
日，一年一度是中秋。一九九八年中秋即兴赋此于
羊城，漠阳关山月并书。

印章：关山月（白文） 漠阳（朱文） 新纪元（朱文）

罗山长伴阔外月送暖
嫦娥照五洲合庆曼思亲
最佳日一度是中秋

一九八年中秋以丹枝山诗一首
法师阚文英书

203

书文：国家兴盛代更新，创建文明为国人。但愿毫端长健
　　　在，承前启后盼回春。一九九八年春感赋之一，关
　　　山月并书。

印章：关山月（朱文）九十年代（朱文）

新春感赋诗一首

1998年
69 cm × 45.5 cm
纸本
私人藏

书文：国家兴盛代更新，创建文明为国人。但愿毫端长健
　　　在，承前启后盼回春。一九九八年春感赋之一，关
　　　山月并书。

印章：关山月（朱文）九十年代（朱文）

國家無域代更新創
建立的為國人但願
毫端長健主承尚碬
涂沐回春

一九八八年春曹寶麟之一

關山月畫

私人藏

书文：香港回归颂七绝一首。难得虎年增虎威，以文会友
庆回归。蓝图在望跨新世，古国中华更灿辉。戊寅
年香港回归一周年有感赋此，关山月。

印章：山月（朱文）

香港回归颂诗笺

1998年
26.7cm×18.9cm
纸本
私人藏

书文：香港回归颂七绝一首。难得虎年增虎威，以文会友
庆回归。蓝图在望跨新世，古国中华更灿辉。戊寅
年香港回归一周年有感赋此，关山月。

印章：山月（朱文）

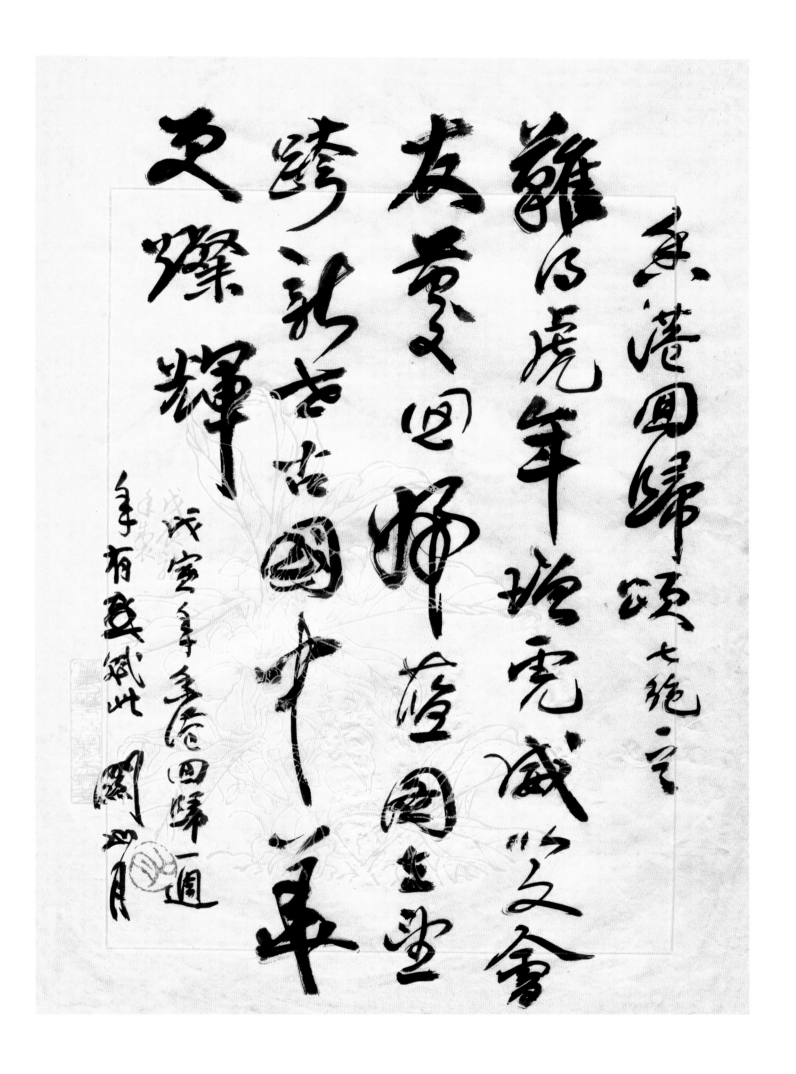

香港回归颂 七绝二首

离乃虎年始宪威之会
友爱回师莅国生灵
跨新考古国十八年
文燦辉

戊寅年孟春回归一週
手有莫織此
圆月

书文：笔墨当随时代暖，文章不失故乡情。戊寅盛暑即
　　　兴，念师恩得句，留关坚存观。漠阳关山月书。

印章：九十年代（朱文）关山月（朱文）

笔墨文章对联

1998年
135.8 cm×34.2 cm×2
纸本
私人藏

书文：笔墨当随时代暖，文章不失故乡情。戊寅盛暑即
　　　兴，念师恩得句，留关坚存观。漠阳关山月书。

印章：九十年代（朱文）关山月（朱文）

筆墨當隨時代暖

文章不失故鄉情

丙寅歲暑叩典

念師恩仍句面

釋望張凱

洛陽關山月閨書

抗洪感赋诗二首

1998年
26.7 cm × 18.9 cm
纸本
私人藏

书文：抗洪感赋七绝二首。一、狂涛骇浪从天泻，处处波澜
　　　灾抗洪；举国军民凝聚力，惊天动地爱心同。二、风
　　　雨雷霆同一舟，红旗掌舵握千秋；干戈斗志跨世纪，
　　　否去泰来天道酬。一九九八年秋漠阳关山月。

印章：山月（朱文）

抗洪感赋　七绝二首

一

狂涛骇浪汽天涌，家国波澜灾抗洪；
举国军民齐露力，筑天动地爱心涌。

二

风雨雷霆可一舟，红旗亭亭舵握千秋；
干戈科志湾世纪，吾老泰来天道酬。

二〇〇八年秋泾阳涂润山自作

纪念九九年澳门回归赋诗一首

1999年
68.2 cm × 45.5 cm
纸本
私人藏

书文：抗战逃亡日，难居借濠江，澳门今归国，同庆共天堂。
　　　九九年澳门回归赋此，漠阳关山月并书。

印章：关山月（朱文）

纸本
私人藏

书文：抗战逃亡日，难居借濠江，澳门今归国，同庆共天堂。
　　　九九年澳门回归赋此，漠阳关山月并书。

抗戰逃亡日雜居借濠

江澳門之歸國同慶

共天空

九九之澳門四歸賦此

淫陶關山月並書

百花齐放句

1999年
69.5 cm×44.5 cm
纸本
私人藏

书文：百花齐放。九九年春，漠阳关山月题。

印章：关山月（朱文）

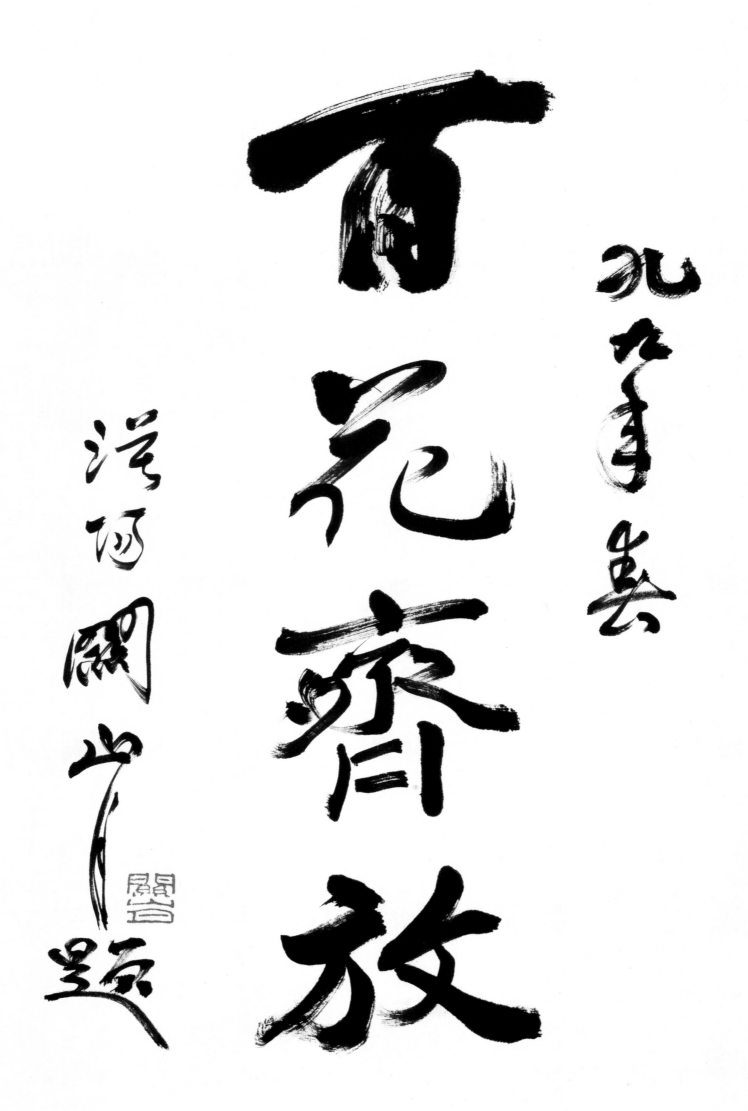

百花齊放

九七事業

深圳關山月題

游周庄水乡有感

1999年
68.5 cm×51.5 cm
纸本
私人藏

书文：周庄水乡吟七绝一首。今生有幸周庄游，古镇水乡处
　　　处幽。来客如鲫同醉物，小桥流水共泛舟。一九九
　　　年六月廿日即兴赋此，漠阳关山月于上海。

印章：关山月（白文）

周庄水乡吟 七绝一首

人生有幸周庄遊 古镇水

乡霁之水 素容如剑同醉物

小桥瓴水共泛舟

一九九七年十一月廿日即兴赋此

濮阳關山月於上海

纪念新中国成立五十周年感赋

1999年
103 cm × 68 cm
纸本
私人藏

书文：红旗高举飘四海，开放革新艳阳天。际遇国家庆
五十，回归港澳顺后先。合流台独叛国梦，幻想法
轮乱世篇。反面教材风是逆，扬帆跨世纪争元。
一九九九年国庆前夕写得建国50周年感赋一首。
关山月并书。

印章：关山月（朱文）

红旗高举四海开放革新

艳阳天际遍国家庆五十四婦

港澳顺流之合流台独叛国

梦幻想任轮乱去篇友面教材

风是延扬帆跨世纪争元

一九九九年国庆前夕喜逢建国50周年题赋之 关山月画

树德立节对联

1999年
136.1 cm×33.7 cm×2
纸本
私人藏

书文：树德梅铁骨，立节竹虚心。己卯岁冬，漠阳关山月。

印章：关山月（白文）

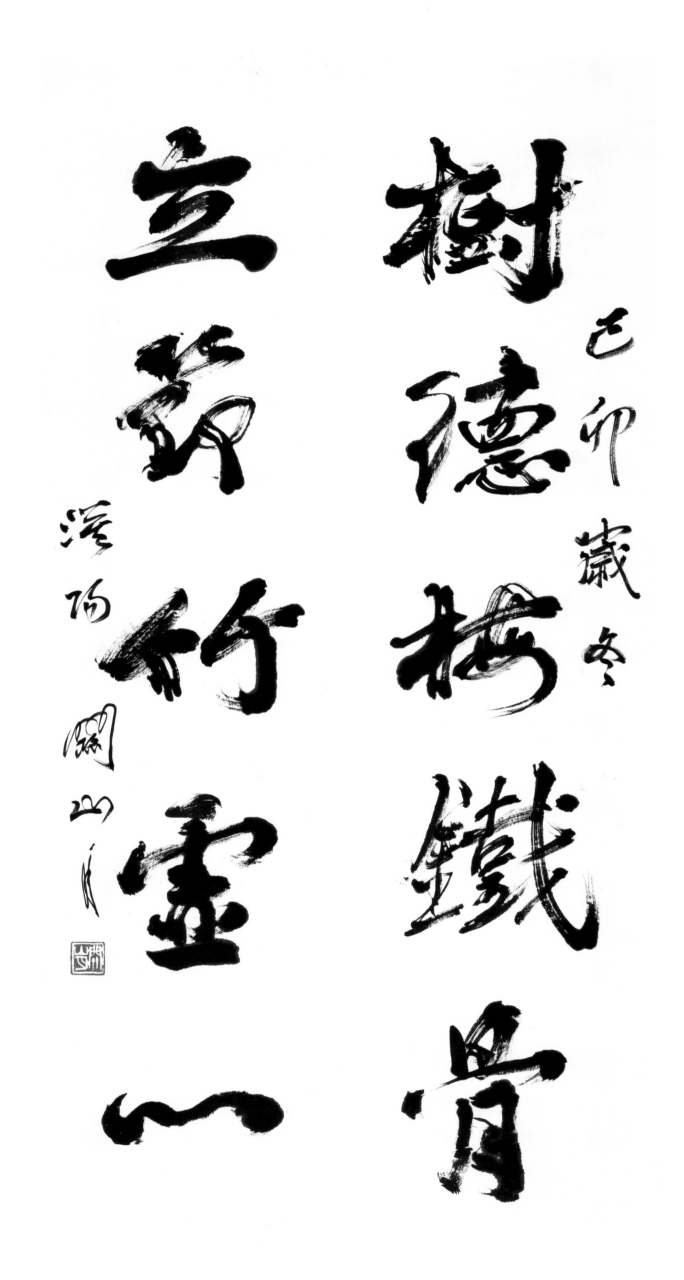

樹德梅鐵骨

立節竹靈心

己卯歲冬

浮陽關山月

情怀纸里对联

1999年
136 cm × 33.5 cm × 2
纸本
私人藏

书文：情怀笔墨随时代，纸里梅魂寄心灵。己卯岁冬，漠
　　　阳关山月。

印章：关山月（白文）九十年代（朱文）

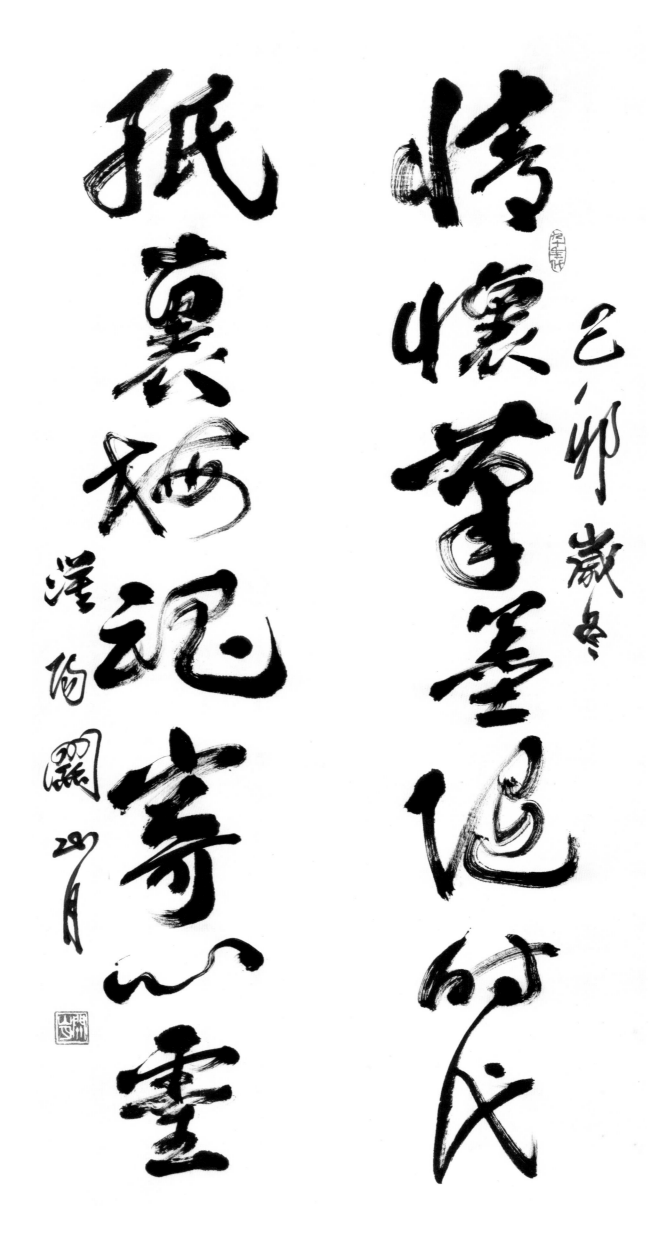

情懷筆墨隨興付

乙卯歲冬

孤裏梅花記寄閒情雲

洛陽闕山月

黄鹤楼对联

20世纪90年代
152 cm×40 cm×2
纸本
关山月美术馆藏

书文：龟伏蛇盘，对唱大江东去也；天高地阔，且看黄鹤
　　　再来兮。黄鹤楼重建楹联，漠阳关山月并书。

印章：关山月（白文）　漠阳（朱文）　九十年代（朱文）

龟伏蛇盘罗唱大江东去也

再来兮高地阔且看黄鹤

黄鹤楼重建碑记

港侶关山月书

集唐人句对联

20世纪90年代

尺寸不详

纸本

私人藏

书文：山花水鸟皆知己，怪石长松自得朋。集唐人句，漠
　　　　阳关山月书。

印章：关山月印（白文）岭南人（白文）九十年代（朱文）

山光悦鸟性　潭影空人心

怡然石上松长阴

集唐人句

关山月 书

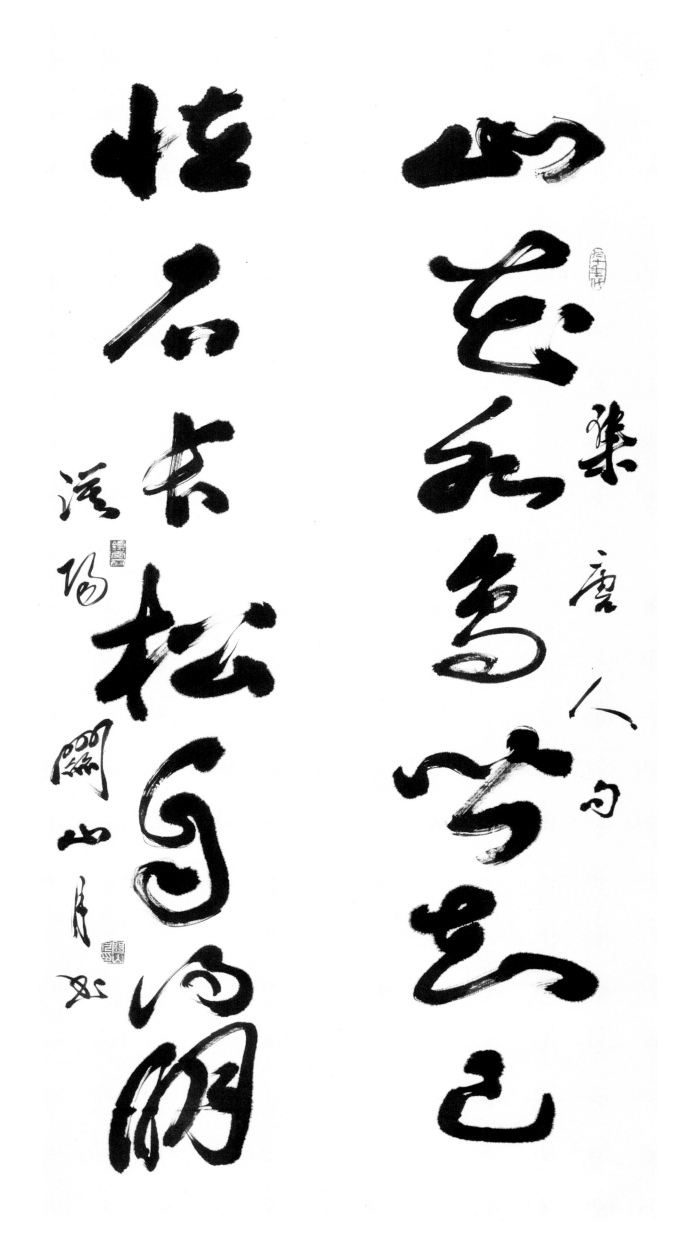

集唐人句对联

20世纪90年代
尺寸不详
纸本
私人藏

书文：心放出天地，兴罢得乾坤。集唐人句，漠阳关山月书。
印章：关山月印（白文） 岭南人（白文） 漠阳（朱文）

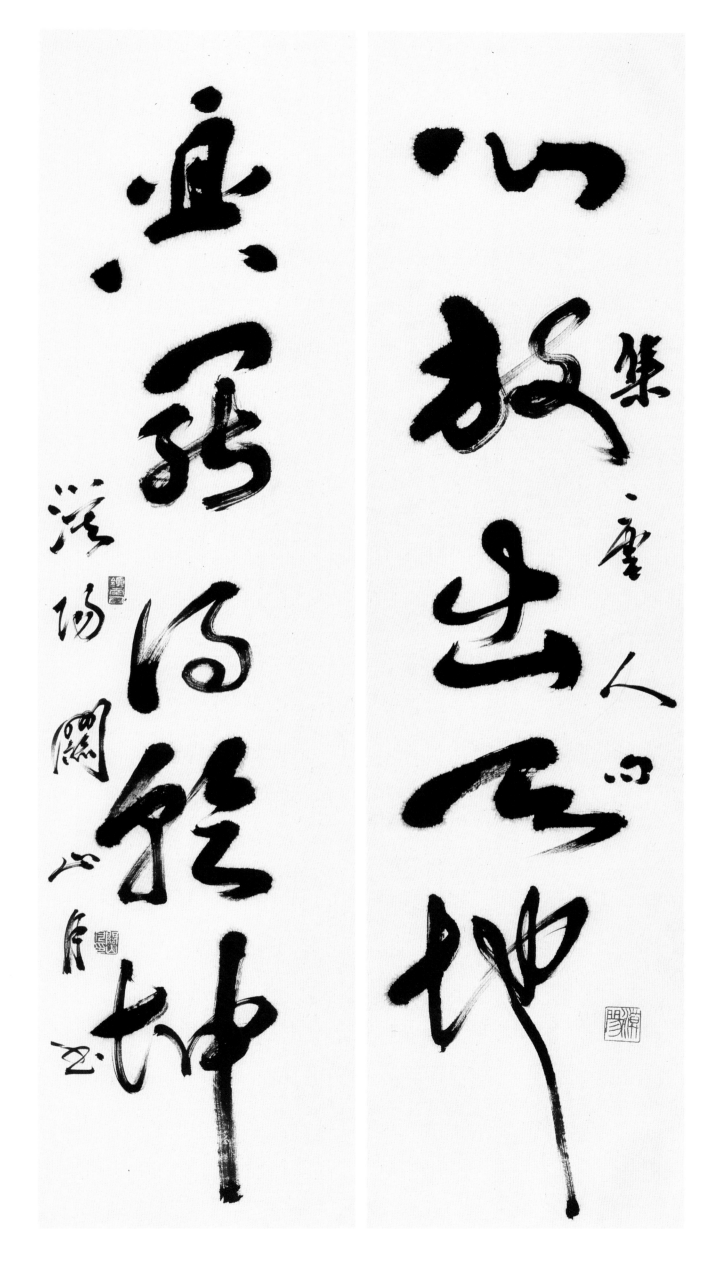

心放出乾坤集唐人

真弱得能經坤

洛陽閤居山房

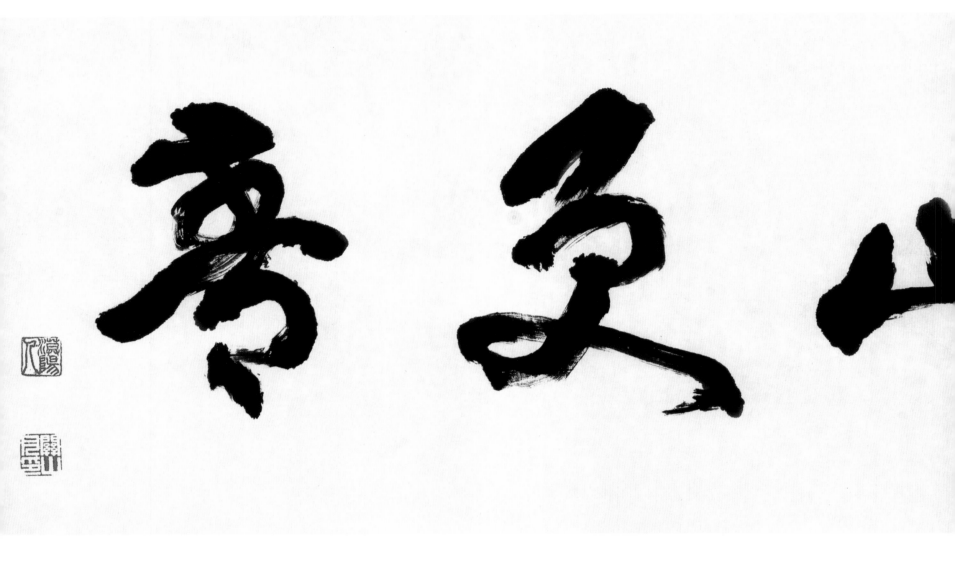

"雨后山更青"题词

20世纪90年代

34.3 cm×124 cm

纸本

私人藏

书文：雨后山更青。

印章：关山月印（白文） 漠阳人（朱文） 关山月八十年后
　　　所作（朱文）

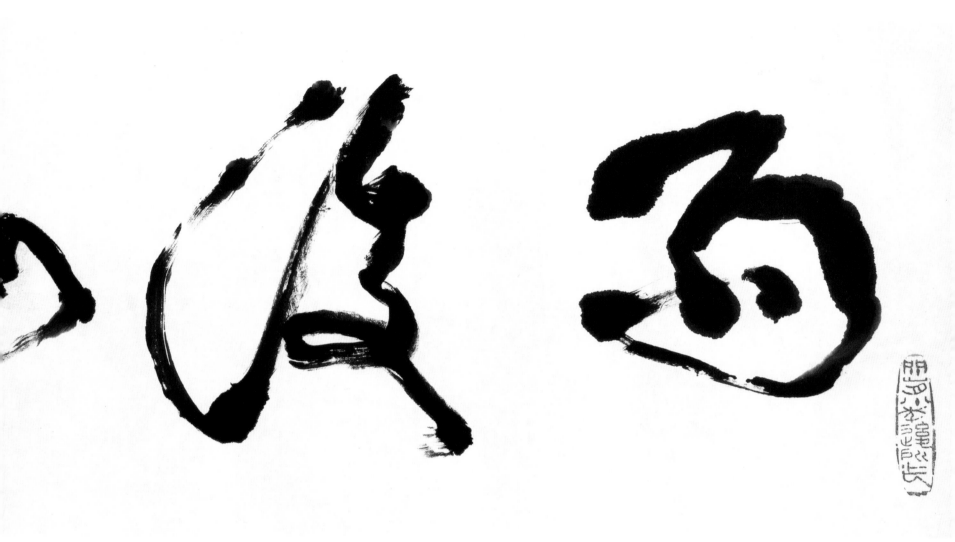

书谢觉哉句

20世纪90年代
69.5 cm×21.5 cm
纸本
私人藏

书文：思能入旧又全新。录谢觉哉句。关山月书。

印章：关山月章（白文）

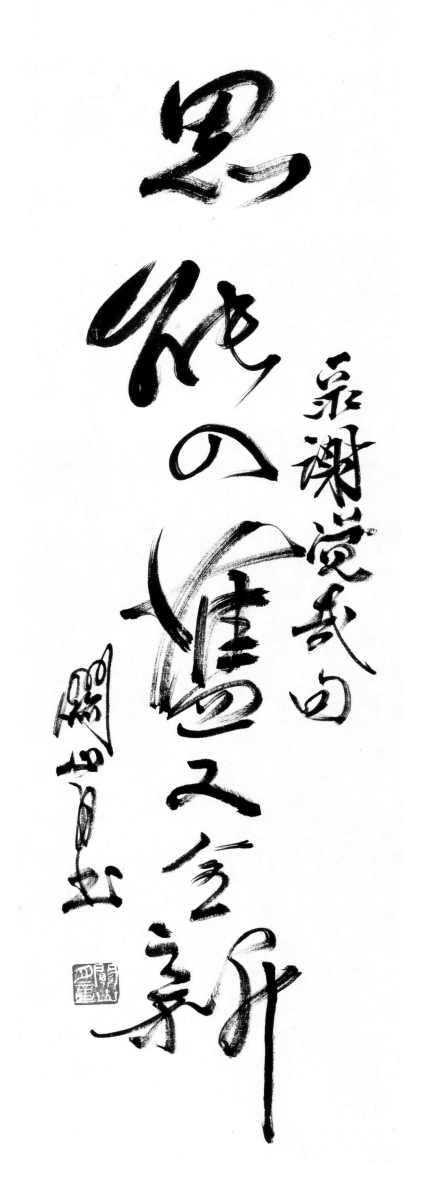

思佳の情又念新

象謝覚武句

无数尽驱对联

20世纪90年代

86.5 cm × 45.8 cm × 2

纸本

私人藏

书文：无数江山供点笔，尽驱春色入毫端。集苏轼句，漠阳
关山月书。

印章：关山月（白文） 九十年代（朱文）

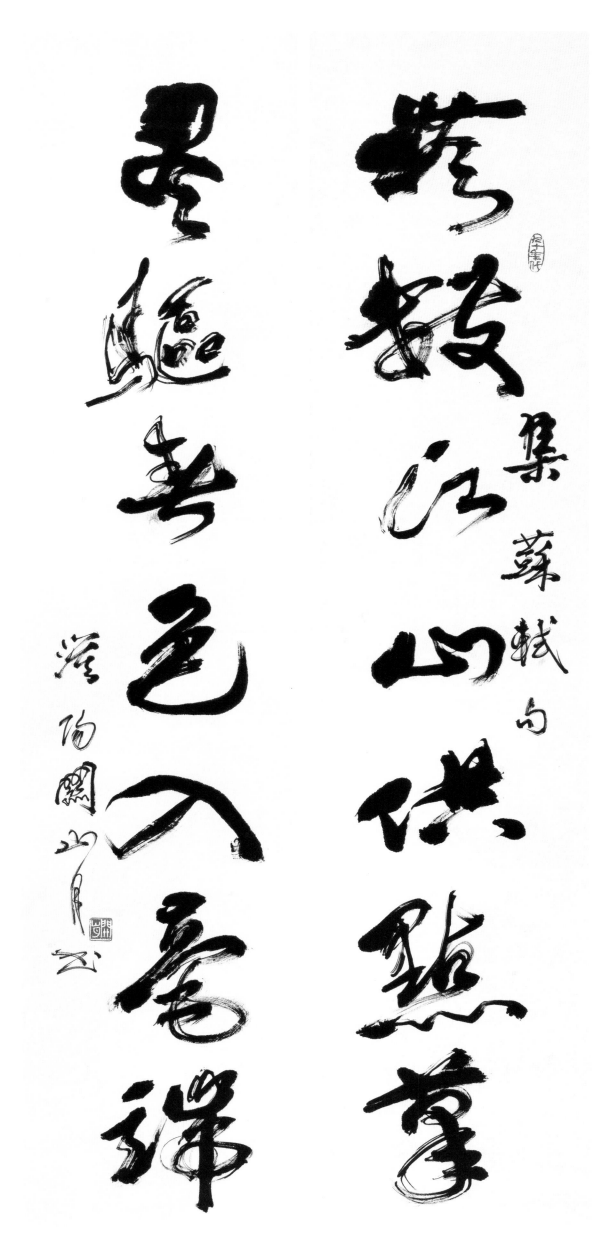

集蘇軾句

萬頃江山供點綴

且隨善色入毫端

洛陽闕山月 書

野旷天高对联

20世纪90年代
纸本
私人藏

书文：野旷沙岸静，天高秋月明。漠阳关山月。

印章：关山月印（白文）

野旷天高对联

20世纪90年代
137.4 cm×34.6 cm×2
纸本
私人藏

书文：野旷沙岸静，天高秋月明。漠阳关山月。

印章：关山月印（白文）

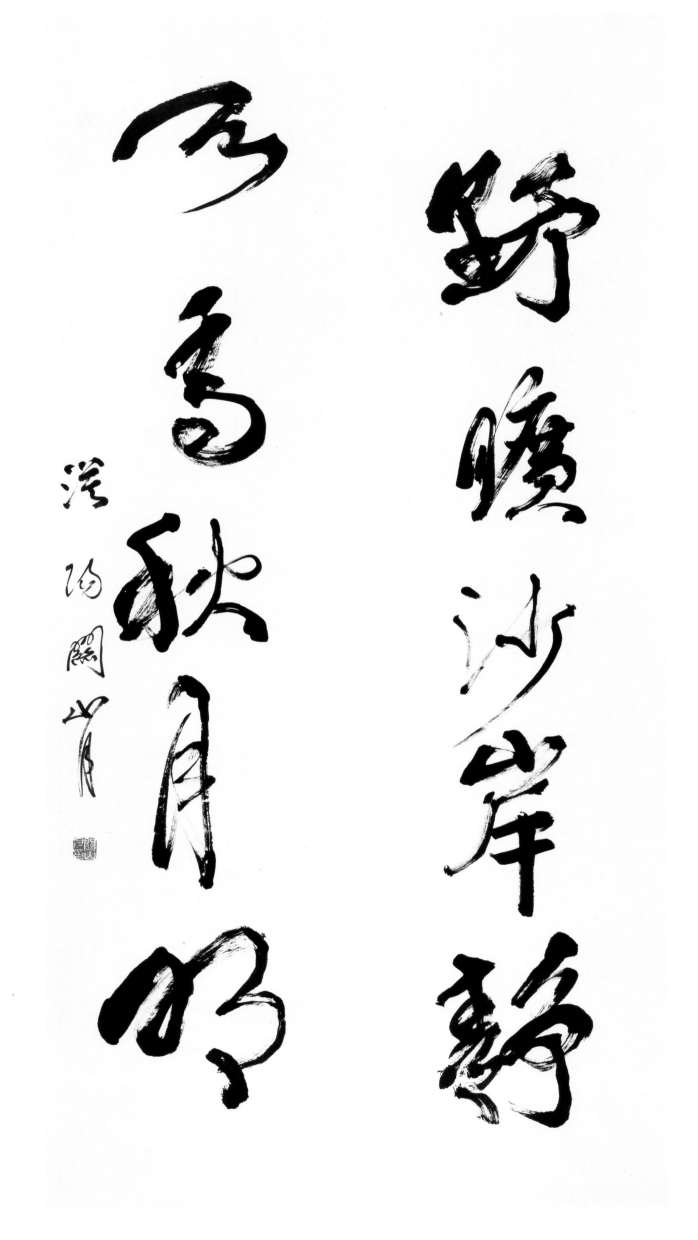

野曠沙岸靜

天高秋月明

潯陽關山月

扫除独托对联

20世纪90年代
179.8 cm×38 cm×2
纸本
私人藏

书文：扫除腻粉呈风骨，独托幽岩展素心。集鲁迅句，书
　　　赠怡女存观。漠阳关山月。

印章：关山月印（白文）

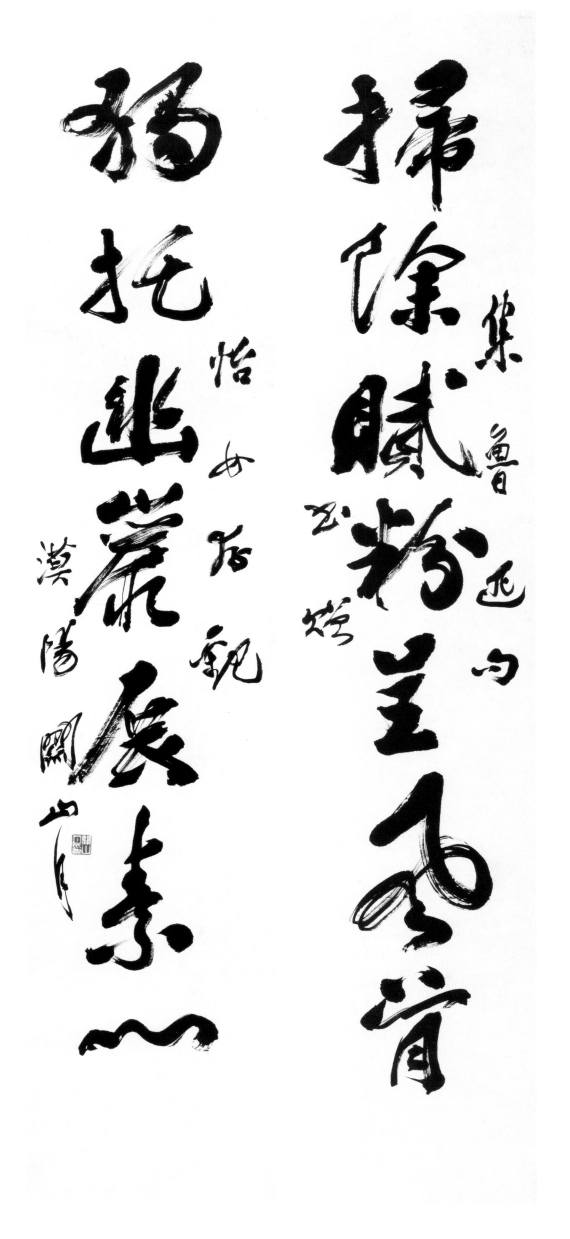

掃除膩粉呈風骨

孤托幽巖展素心

集魯迅句 為玄嬌怡如若親 漢陽關山作

江流山色对联

20世纪90年代
137.5 cm × 34.5 cm × 2
纸本
私人藏

书文：江流天地外，山色有无中。漠阳关山月。

印章：关山月印（白文）

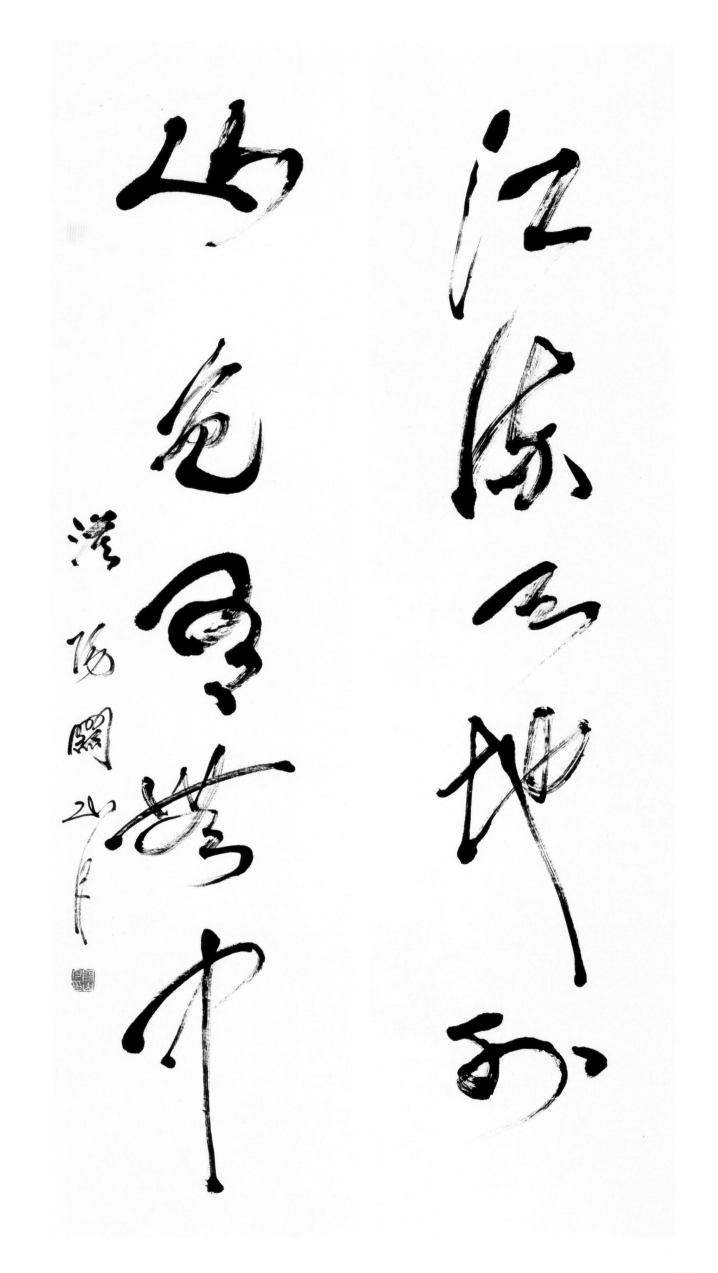

江流山北外

山色有無中

潜陽闞山

"月是故乡明"题词

20世纪90年代
69.3 cm × 51 cm
纸本
私人藏

书文：月是故乡明。关山月书。

印章：关山月印（白文） 九十年代（朱文）

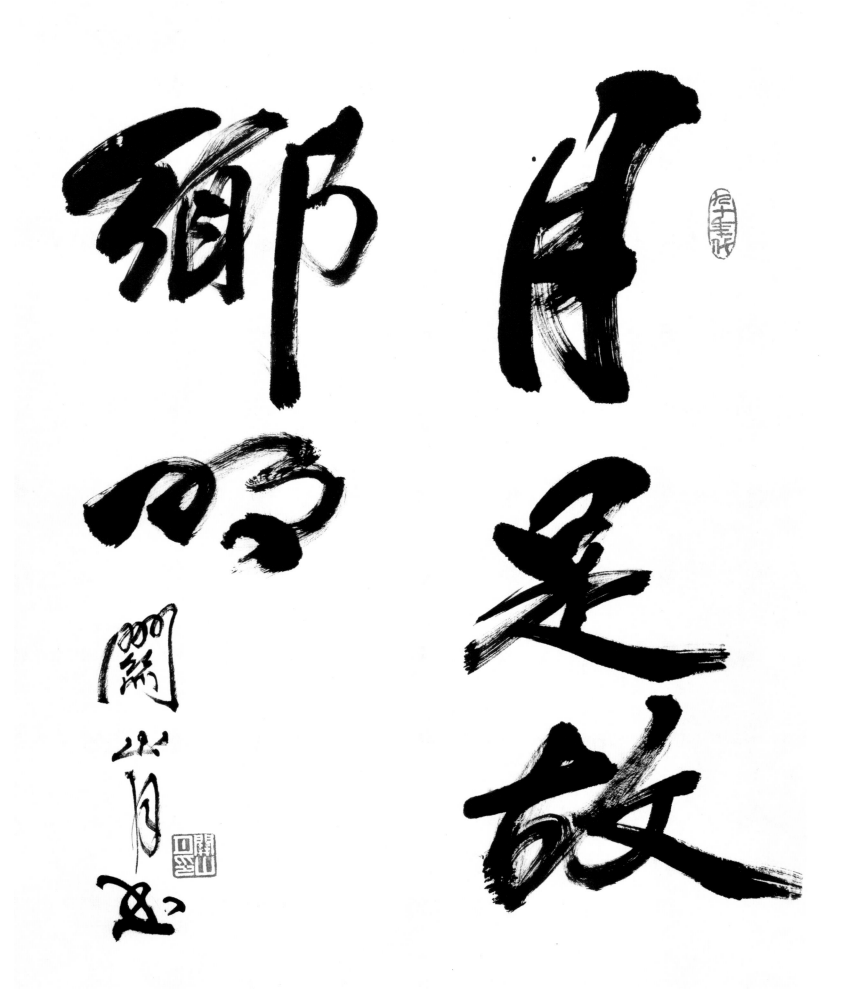

月是故鄉明

要奔小康先要健康句

20世纪90年代
69.2 cm×46 cm
纸本
私人藏

书文：要奔小康先要健康。关山月题。

印章：关山月（朱文）

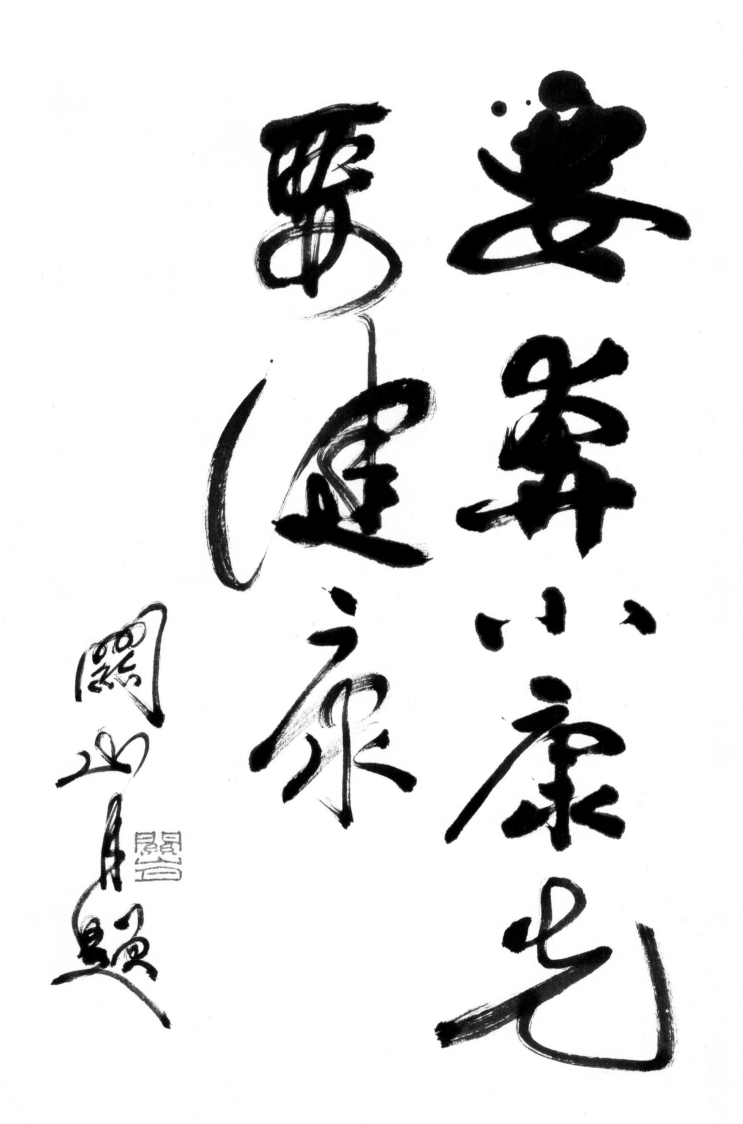

要身心健康光

姿華小康光

關山月題

积健为雄句

20世纪90年代

纸本

私人藏

书文：积健为雄。漠阳关山月。

印章：关山月（朱文）

积健为雄句

20世纪90年代

68.5 cm×33.3 cm

纸本

私人藏

书文：积健为雄。漠阳关山月。

印章：关山月（朱文）

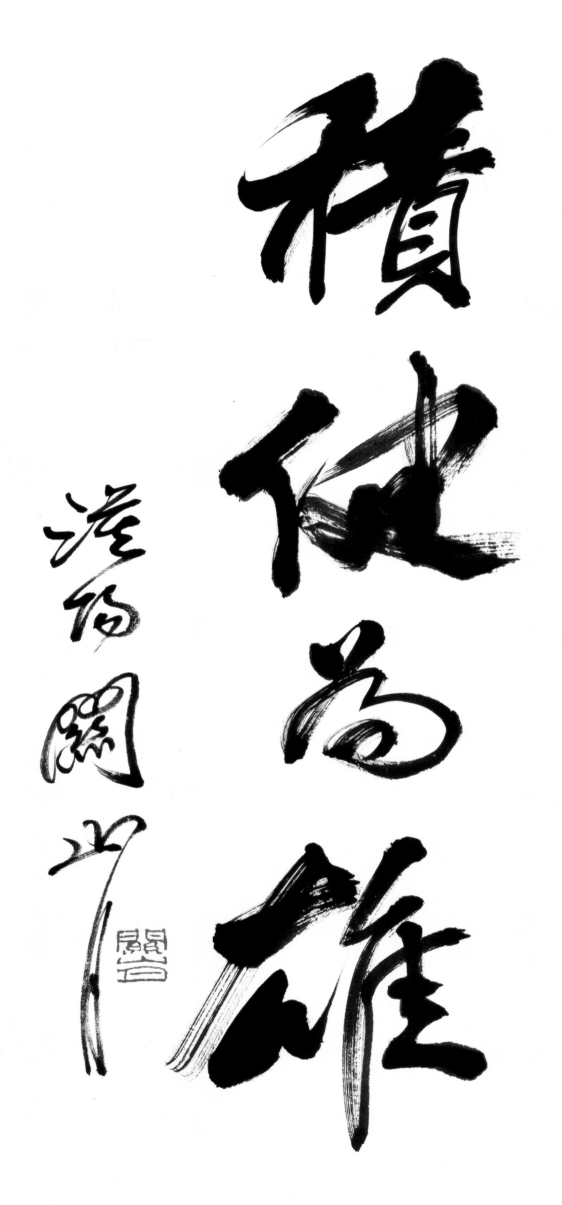

积健為雄

港伯闢山

天道酬勤句

20世纪90年代
69 cm × 33 cm
纸本
私人藏

书文：天道酬勤。关山月书。

印章：关山月印（白文）

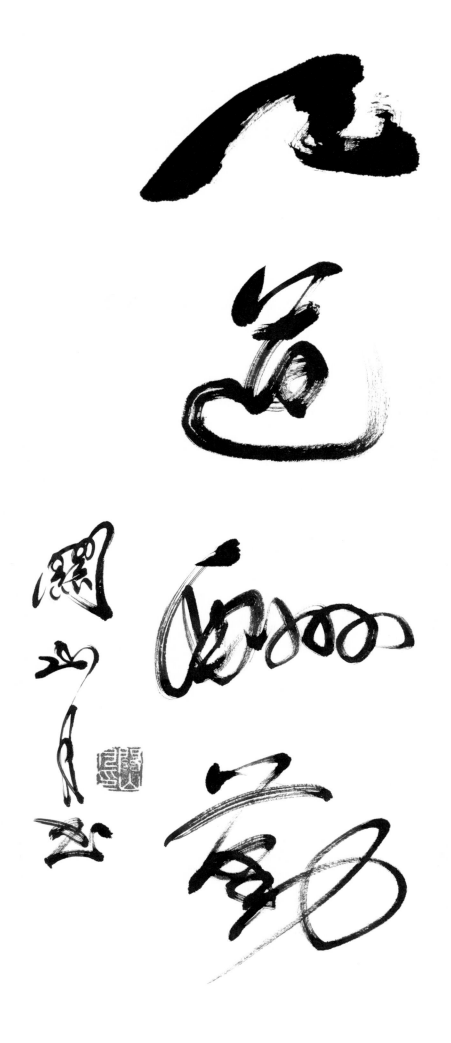

书陆游诗句

20世纪90年代
69 cm × 40 cm
纸本
私人藏

书文：微丹点破一林绿，泼墨写成千嶂秋。陆游诗句，漠
　　　阳关山月书。

印章：关山月印（白文）

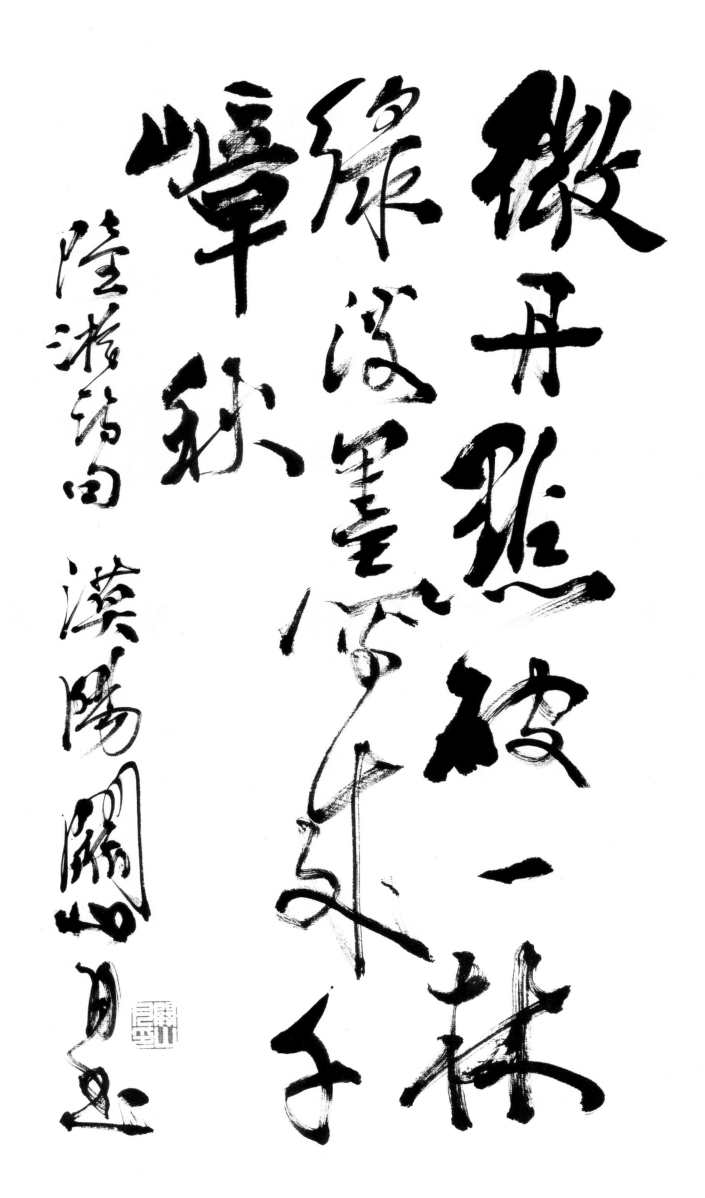

微風萬里吹衣裘
緑波不沒没墨点空草秋
嶂秋

陸游詩句

漢陽關山月近

"望远亭"题词

20世纪90年代
23.5 cm×34.5 cm
纸本
私人藏

书文：望远亭。关山月题。

印章：关山月印（白文）

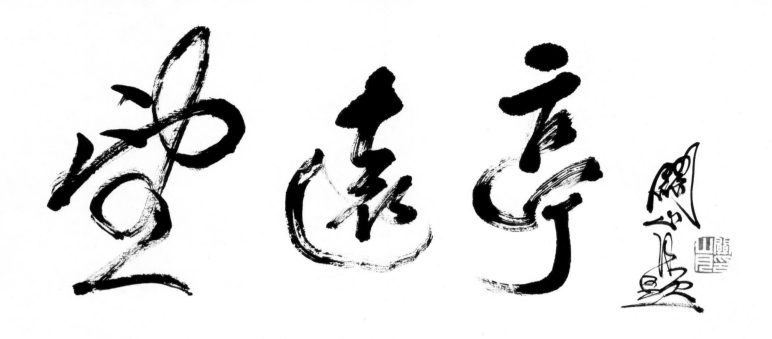

集李白句对联

20世纪90年代
尺寸不详
纸本
私人藏

书文：能回造化笔，独用天地心。唐李白句。漠阳关山月书。
印章：关山月（白文） 岭南人（白文） 九十年代（朱文）

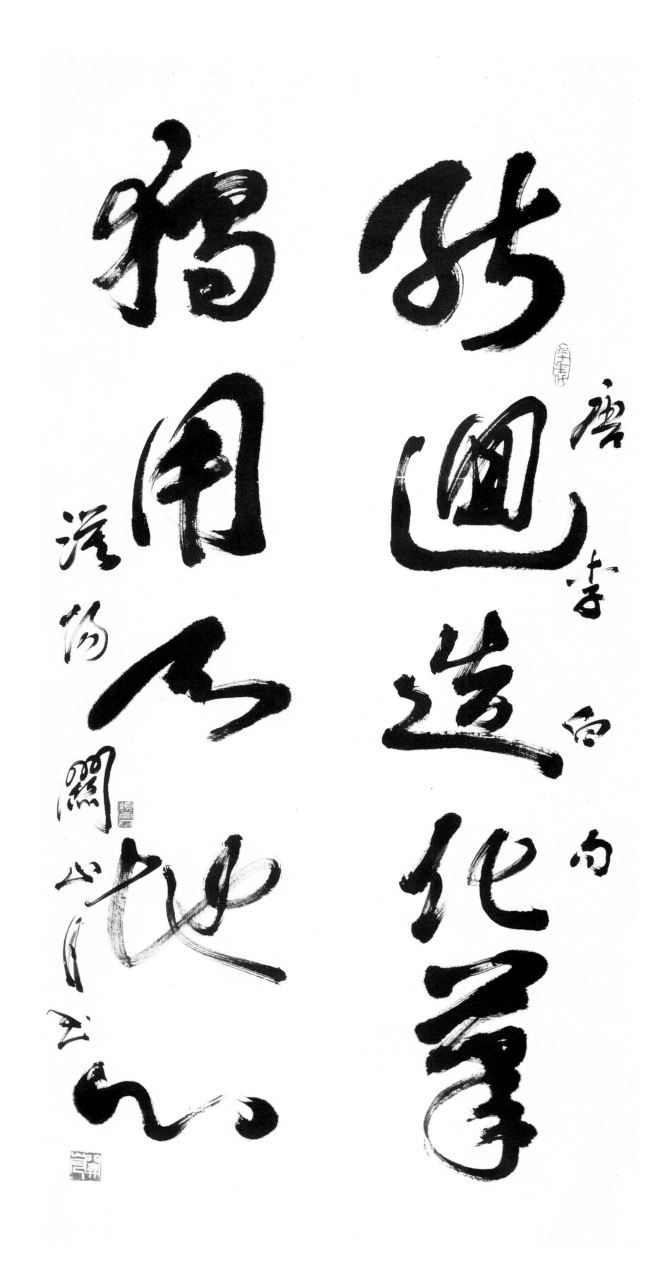

妙造化笔墨用人功独用乾坤

唐李白句

滋物润心关也

不是争春先独开句

20世纪90年代

137.5 cm×34 cm

纸本

私人藏

书文：不是争春先独开。关坚存观。漠阳关山月书。

印章：关山月（白文）

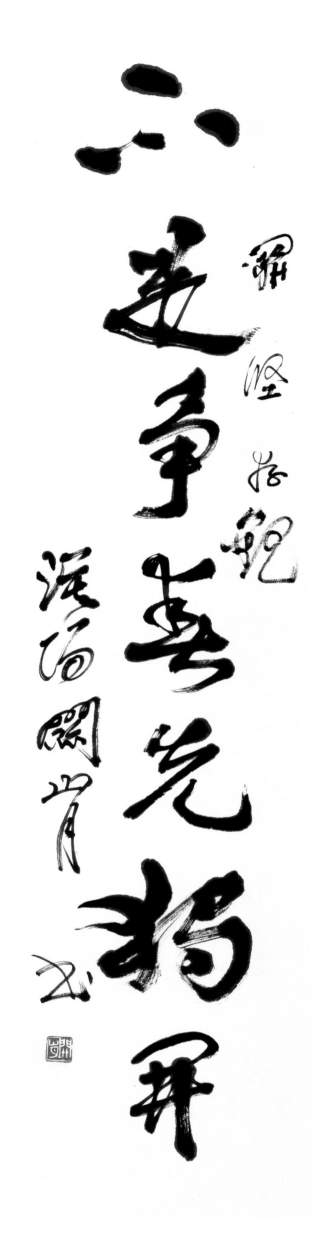

六远争春先狗开

罢严拾规
深福阔背

风正好扬帆句

2000年

70 cm × 46 cm

纸本

私人藏

书文：风正好扬帆。庚辰春，漠阳关山月书。

印章：关山月（朱文）

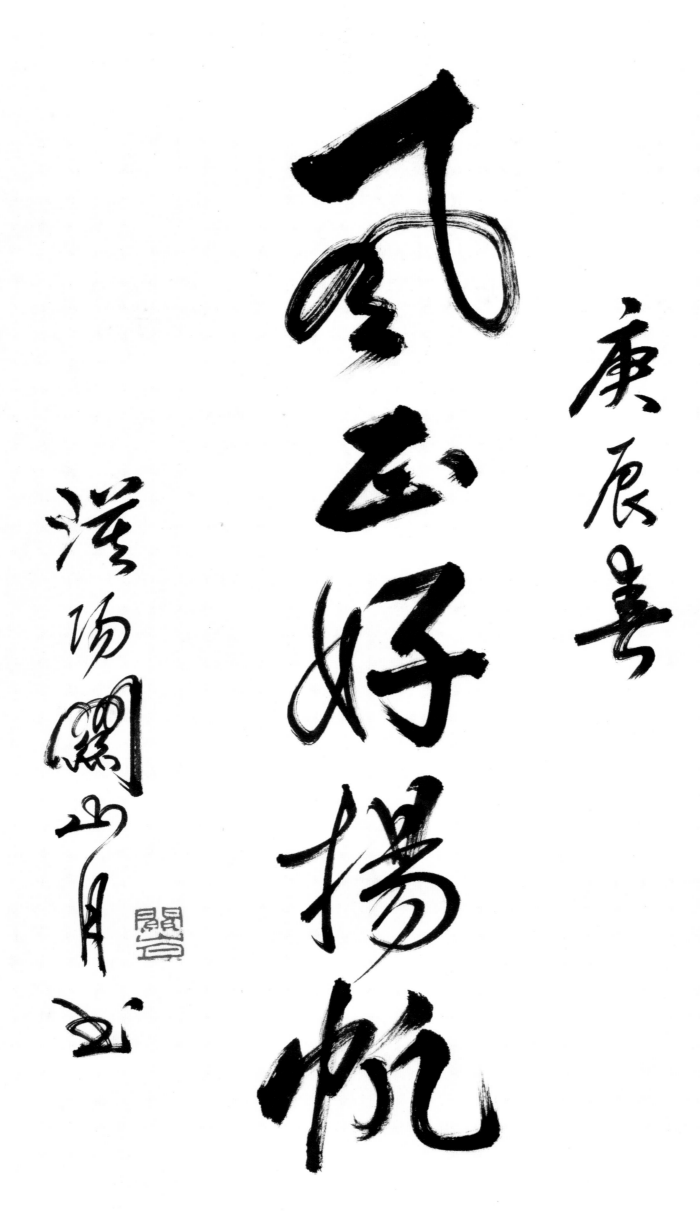

風正好揚帆

庚辰善

嶺南關山月書

风正一帆悬句

2000年
62.5 cm×46.5 cm
纸本
私人藏

书文：风正一帆悬。千喜［禧］年元旦，漠阳关山月。

印章：关山月（朱文）

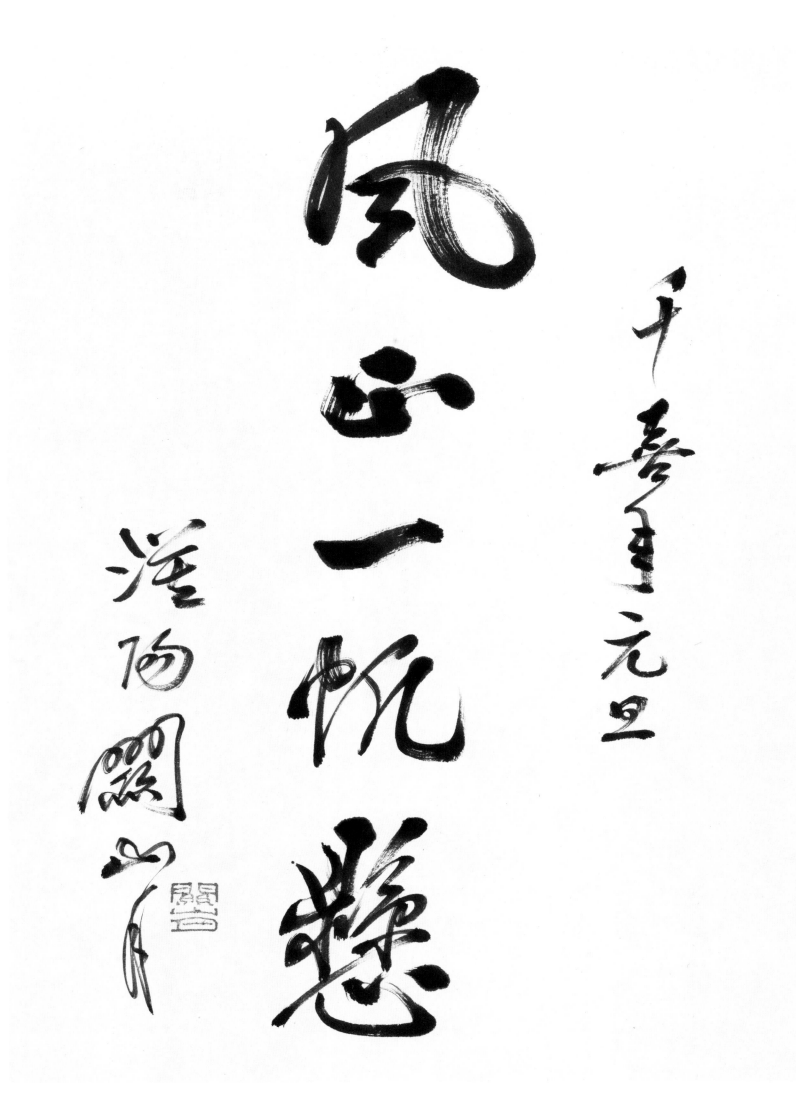

風雲一帆懸

壬午年元旦

涯陽關山月

艺海新天颂诗一首

2000年
72 cm×41 cm
纸本
私人藏

书文：艺海新天颂。七律一首。文明祖国逢盛世，道路方
　　　针向更坚；艺海风帆实践鼓，追随时代笔行先；为国
　　　为民千秋业，生活源流不息川；今日迎来新世纪，风
　　　骚尽领庆龙年。二〇〇〇年五月廿三日有感赋此，漠
　　　阳关山月并书。

印章：关山月（白文）

碧海新天頌　七律一首

文明祖國逢盛世，道路方針向互躋；蒼海
風帆實踐數，追迴時代筆川光，萬國為
民千秋業，生后源流不息川；世紀
來新廿紀，風騷奪頒慶龍手。

二〇〇〇年五月廿三日有感賦此　洛陽關山月並書

263

书王匡寄友人诗一首（一）

年代不详
139.5 cm×69.5 cm
纸本
私人藏

书文：炎州自古钟灵地，珠海云山唱大风。民望至今思陆
贾，众心尤幸有文翁。京都久负双鱼约，艺苑常传
半格功。港穗纬经方一点，鸡鸣风雨亦相同。王匡
同志寄友人诗句。关山月书于羊城。

印章：关山月（朱文）

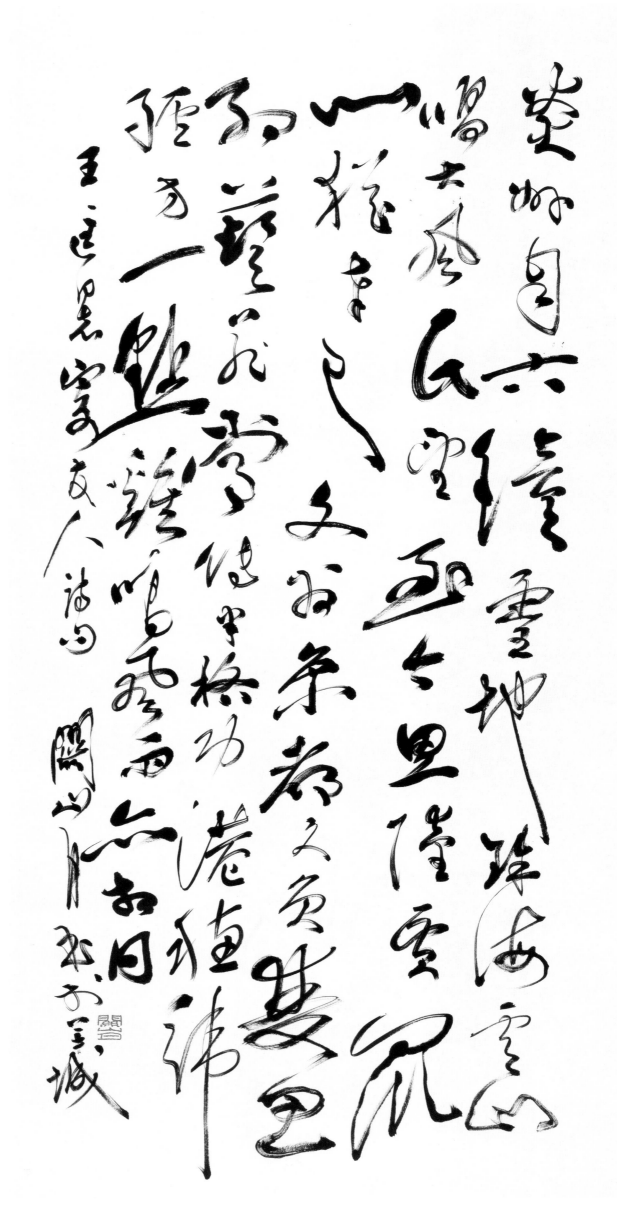

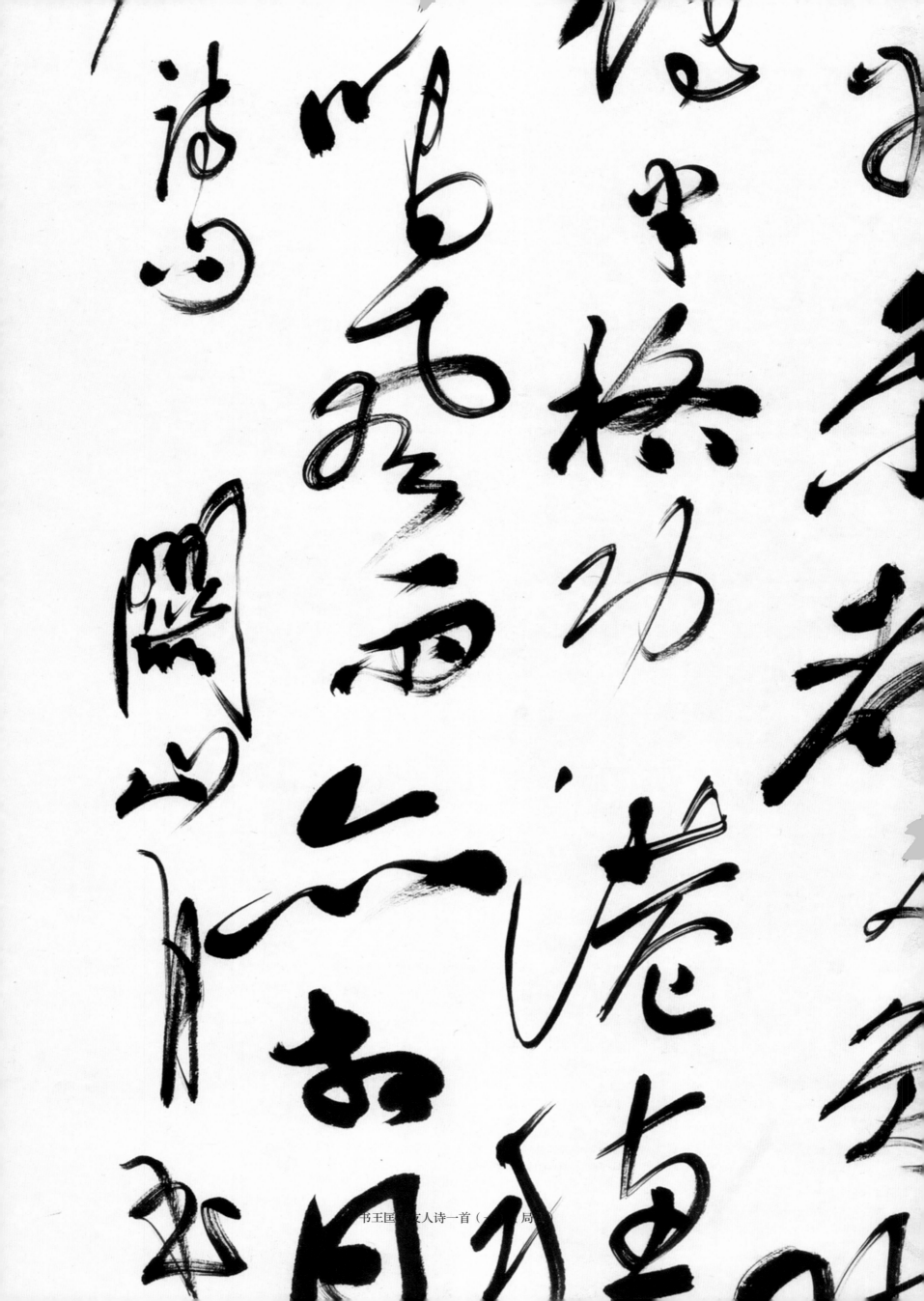

雲地里陸

悼念黄新波诗一首

年代不详

139.5 cm×69.5 cm

纸本

私人藏

书文：隆冬初过展薰风，长艳春华正着红。卅载生涯刀笔
里，十年骇浪一舟中。好人延寿天常妒，大志难酬事
未终。从此艺林虚上座，白头挥泪哭文雄。悼新波
兄，关山月并书。

印章：关山月印（白文）　漠阳人（朱文）

長風萬里送秋雁，對此可以酣高樓。蓬萊文章建安骨，中間小謝又清發。俱懷逸興壯思飛，欲上青天攬明月。抽刀斷水水更流，舉杯消愁愁更愁。人生在世不稱意，明朝散髮弄扁舟。

懷素狂草　關山月並書

立言献策为国为民句

年代不详

纸本

私人藏

书文：立言献策，为国为民。漠阳关山月题。

印章：关山月（朱文）

立言献策为国为民句

年代不详

69 cm × 45 cm

纸本

私人藏

书文：立言献策，为国为民。漠阳关山月题。

印章：关山月（朱文）

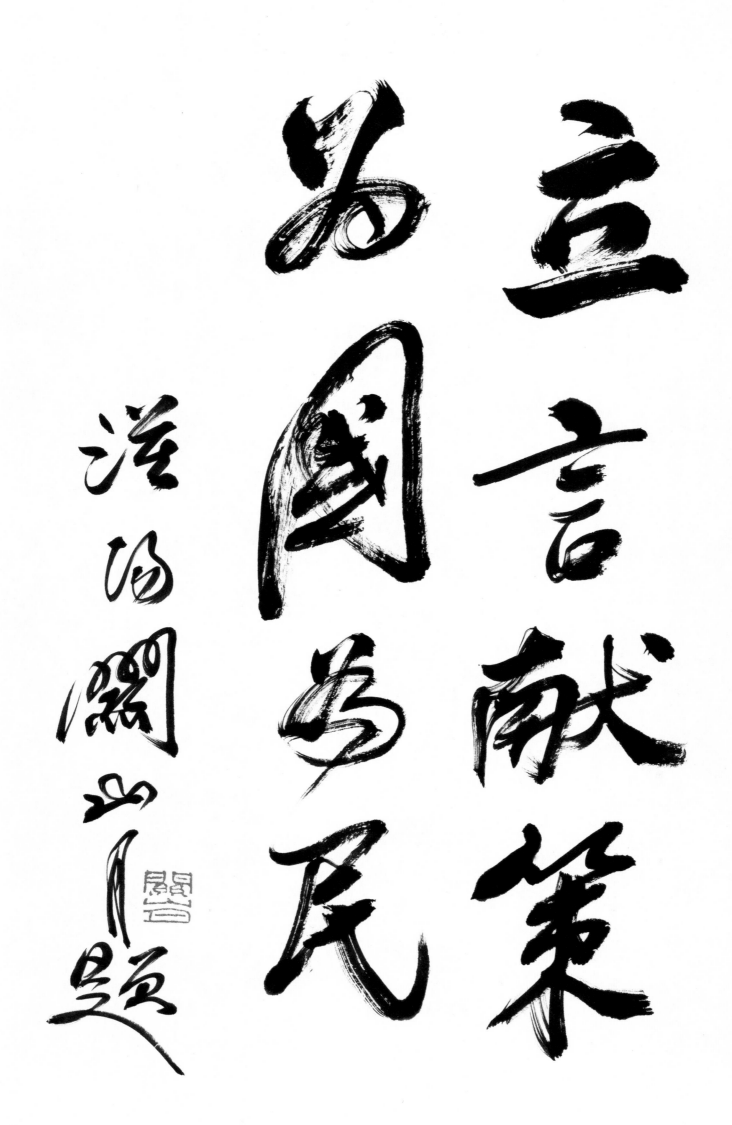

立言献策为国为民

洛阳关山月题

文章道德对联

年代不详
126.2 cm × 13.5 cm × 2
竹质
私人藏

书文：文章最忌随人后，道德无多只本心。集黄山谷句，
　　　漠阳关山月书。

印章：关山月印（朱文）

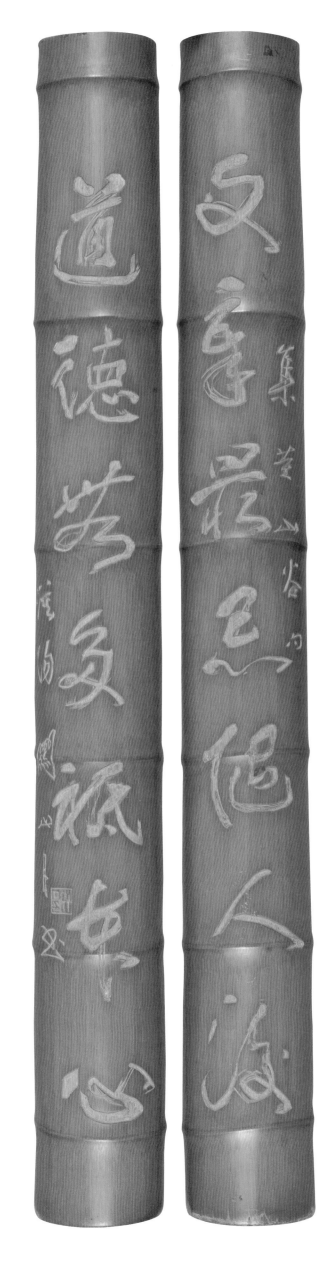

"居廉故居"题匾

年代不详
尺寸不详
纸本
岭南画派纪念馆藏

书文：居廉故居。关山月书。

印章：关山月印（白文）

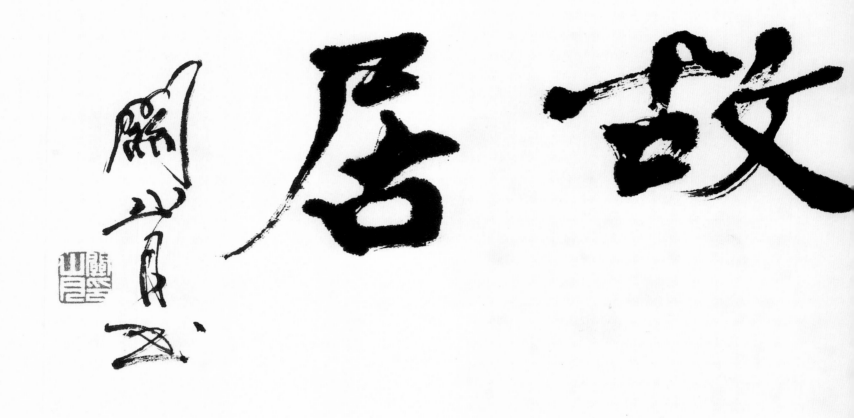

"居廉故居"题匾

年代不详
尺寸不详
纸本
岭南画派纪念馆藏

书文：居廉故居。关山月书。

印章：关山月印（白文）

常用印章

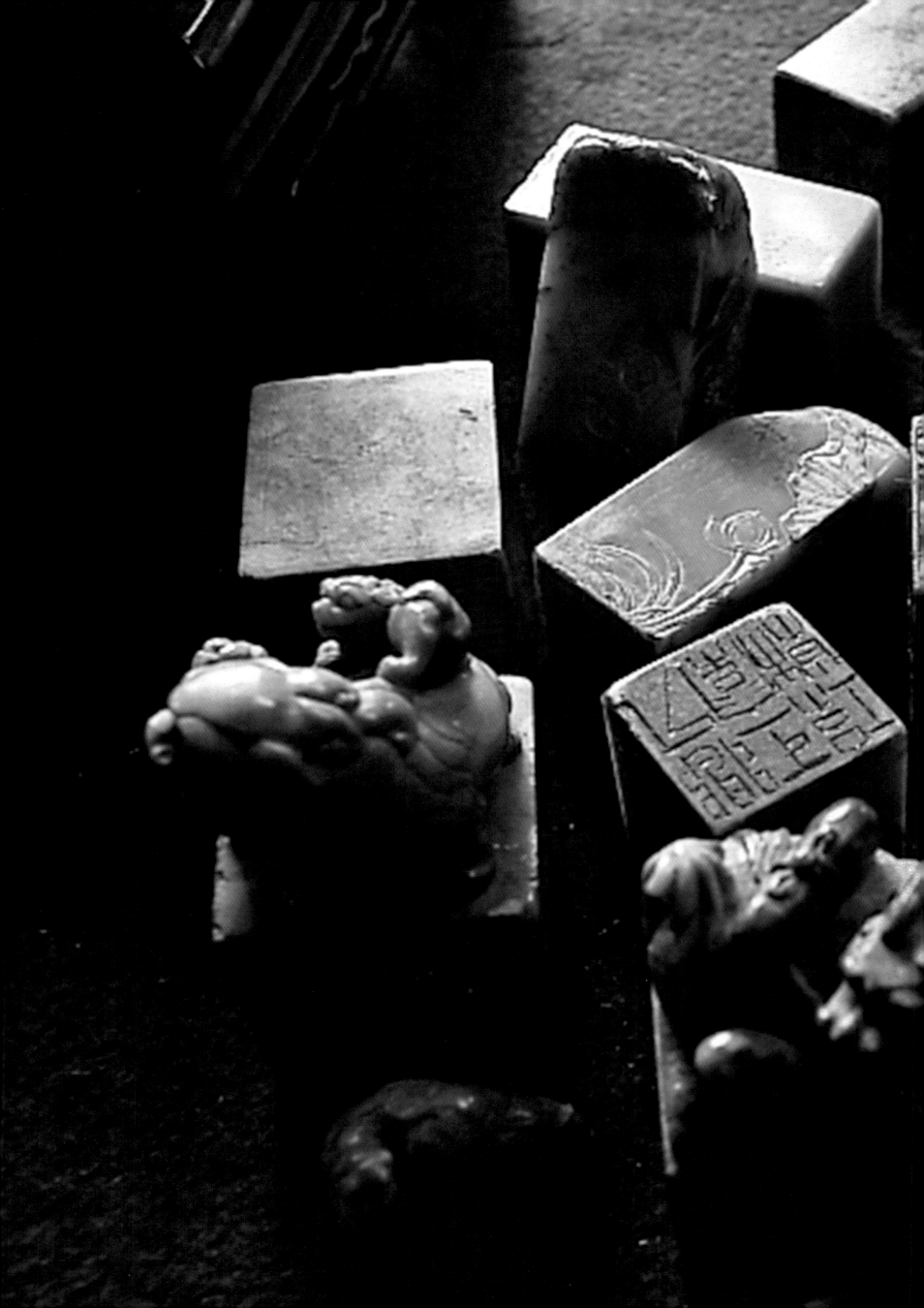

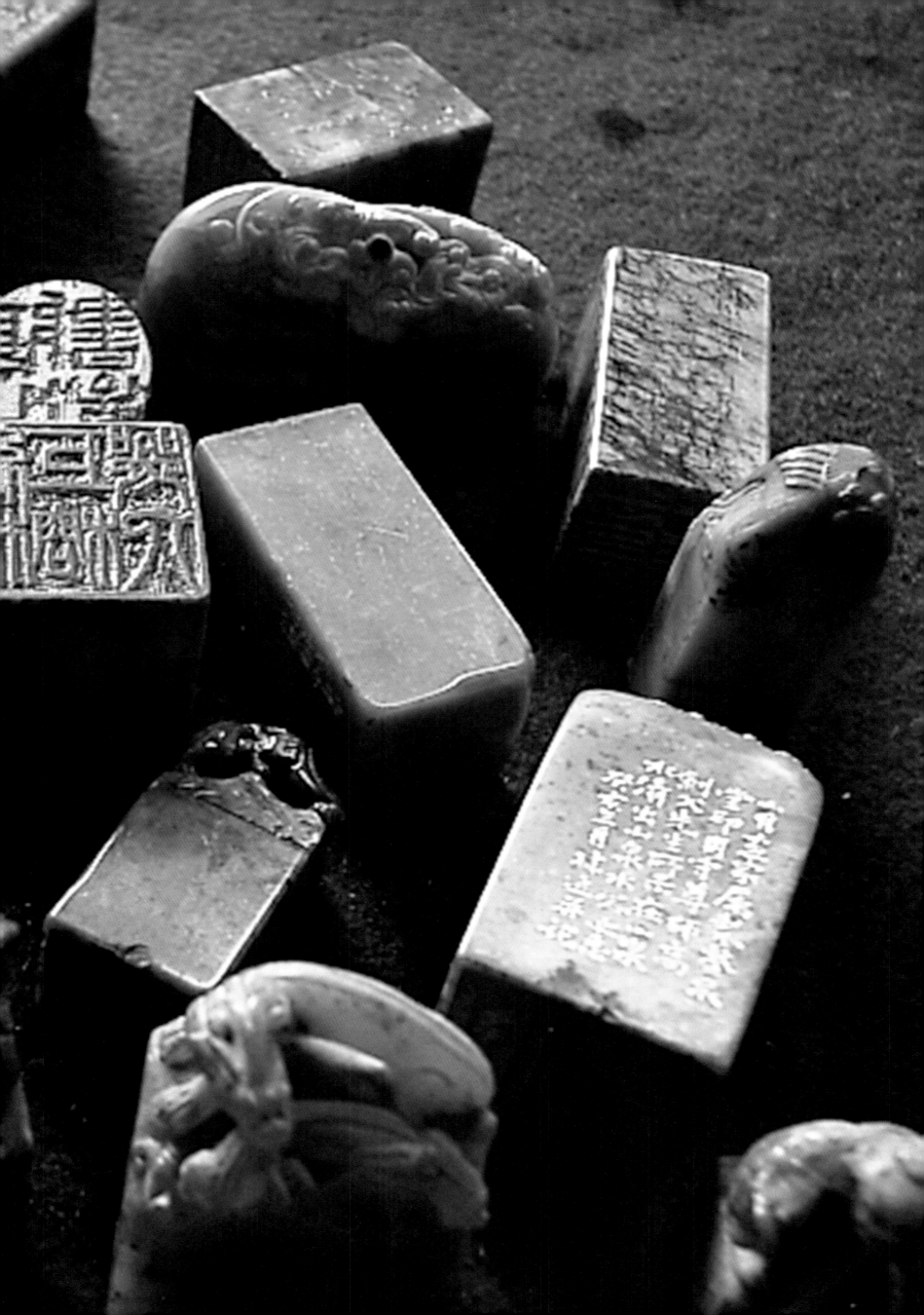

关

关

山月

山月

关山月

关山月

关山月

关山月

关山月印

关山月印

关山月印

关山无恙

漠阳

漠阳

漠阳

漠阳

漠阳人

岭南人

岭南人

岭南布衣

造化即丹青

七十年代

八十年代

九十年代

游于艺

鉴泉居

自有我在

适我无非新

积健为雄

古人师谁

笔墨当随时代

俏不争春

山月画梅

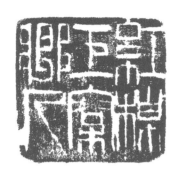

红棉巨榕乡人

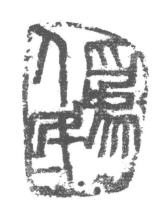

为人民

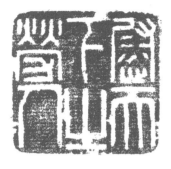

慰天下之劳人

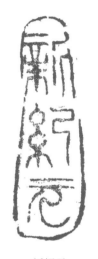

新纪元

乡土风情

学到老来知不足

聊赠一枝春

寄情山水

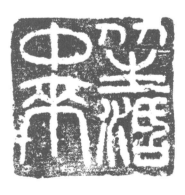

从生活中来

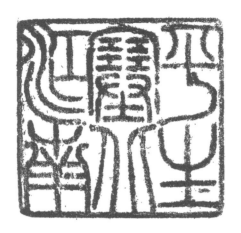

平生塞北江南

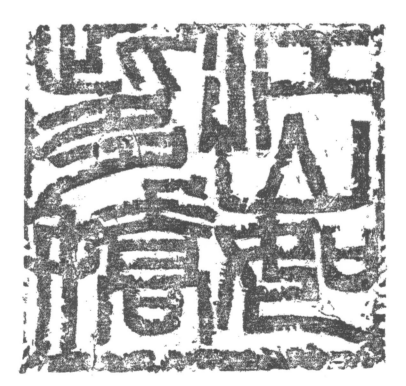

江山如此多娇

附　录

"在与工农结合的道路上前进"题词

20世纪60年代
10 cm×34.5 cm
纸本
私人藏

书文：在与工农结合的道路上前进。关山月书。

印章：关山月印（白文）

题《毛泽东〈卜算子·咏梅〉词意》跋

1976年
29 cm×59.3 cm
纸本
私人藏

书文：风雨送春归，飞雪迎春到。已是悬崖百丈冰，犹有花
枝俏。俏也不争春，只把春来报。待到山花烂漫时，她
在丛中笑。一九七六年十月敬画，毛主席《卜算子·咏
梅》词意，关山月陈章绩合作。

印章：关山月（白文）陈（朱文）章绩（白文）

风神骨气对联

1981年
136.9 cm×32.5 cm×2
纸本
私人藏

书文：骨气源书法，风神藉写生。漠阳关山月。

印章：关山月（白文）

法度江山对联

1981年
137 cm×34 cm×2
纸本
关山月美术馆藏

书文：法度随时变，江山教我图。辛酉冬，漠阳关山月。

印章：关山月印（白文）

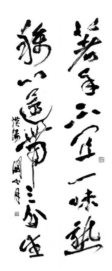

著手称心对联

1981年
152 cm×26 cm×2
纸本
关山月美术馆藏

书文：著手不宜一味熟，称心还带三分生。漠阳关山月。

印章：关山月（白文）笔墨当随时代（白文）

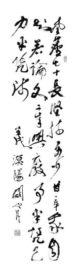

七十岁生日感怀诗一首

1982年
138.2 cm×34 cm
纸本
私人藏

书文：风尘七十长坚持，多少甘辛我自知。若论文章兴废事，半凭己力半凭师。壬戌，漠阳关山月。

印章：关山月印（白文）八十年代（朱文）

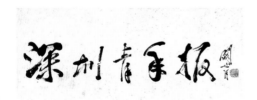

"深圳青年报"题句

1983年
32.5 cm×67 cm
纸本
关山月美术馆藏

书文：深圳青年报。关山月。

印章：关山月印（白文）

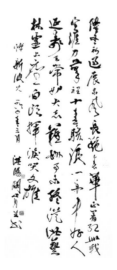

悼念黄新波诗一首

1984年
136 cm×57 cm
纸本
私人藏

书文：隆冬初过展东风，长艳春华正着红。卅载生涯刀笔里，十年骇浪一舟中。好人延寿天常妒，大志难酬事未终。从此艺林虚上座，白头挥泪哭文雄。悼新波兄，一九八四年三月。漠阳关山月并书。

印章：关山月印（白文）漠阳（朱文）

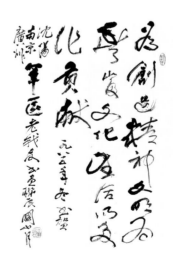

贺沈阳、南京、广州军区老战友书画联展题词

1985年
68.8 cm×46 cm
纸本
私人藏

书文：为创造精神文明，为丰富文化生活而多作贡献。一九八五年冬节贺沈阳、南京、广州军区老战友书画联展。关山月。

印章：关山月印（白文）八十年代（朱文）

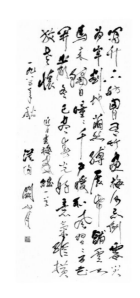

画梅感赋诗一首

1985年

135.3 cm×59 cm

纸本

广州艺术博物院藏

书文：写竹不妨胸有竹，画梅何忌倒霉灾？为牢划地
茧丝缚，展纸铺云天马来。丽日瞳瞳千户暖，
和风习习百花开。严冬已尽春光好，意气纵横
放老怀。近日画梅感赋一首，一九八五年秋，漠
阳关山月。

印章：关山月（白文）

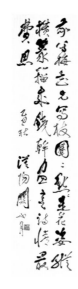

梅花诗一首

1985年

135.2 cm×32.8 cm

纸本

私人藏

书文：我写梅花先写枝，圈圈点点是花姿。纵横篆籀
成铁干，画意诗情最费思。乙丑秋，漠阳关山
月。

印章：关山月（白文）

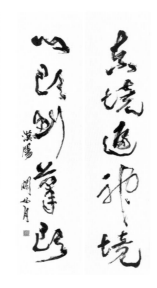

真境心头对联

1986年

135 cm×33 cm×2

纸本

岭南画派纪念馆藏

书文：真境逼神境，心头到笔头。漠阳关山月。

印章：关山月（白文）

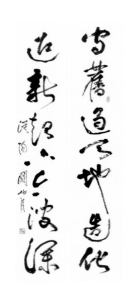

守旧迎新对联

1986年

142 cm×27 cm×2

纸本

岭南画派纪念馆藏

书文：守旧遏天地造化，迎新起古今波澜。漠阳关
山月。

印章：关山月印（白文）八十年代（朱文）

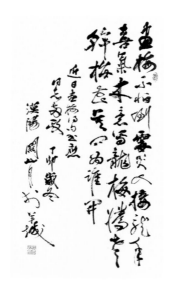

梅花诗一首

1987年

90 cm×49.5 cm

纸本

私人藏

书文：画梅不怕倒霉灾，又接龙年喜气来。意写龙梅
腾老干，梅花莫问为谁开。近日画梅得句，书
应同志两政〔正〕，丁卯岁冬。漠阳关山月于
羊城。

印章：关山月（朱文）八十年代（朱文）

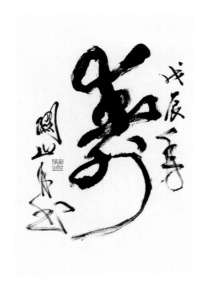

"寿"题字

1988年

67.4 cm×44.5 cm

纸本

私人藏

书文：寿。戊辰年，关山月书。

印章：关山月（朱文）

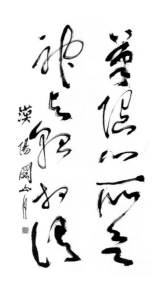

笔随神与对联

1988年
131.5 cm×33 cm×2
纸本
私人藏

书文：笔随心所欲，神与貌相俱。漠阳关山月。

印章：关山月（白文）

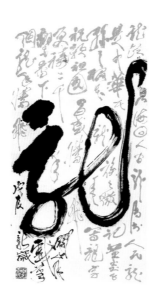

龙年写龙

1988年
135 cm×68 cm
纸本
关山月美术馆藏

书文：龙。戊辰新岁，关山月戏笔。

印章：山月画印（白文）为人民（朱文）

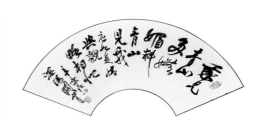

书辛弃疾句

20世纪80年代
19 cm×53 cm
纸本
私人藏

书文：我见青山多妩媚，料青山见我应如是，情与貌
略相似。辛弃疾句，漠阳关山月。

印章：关山月印（白文）八十年代（朱文）

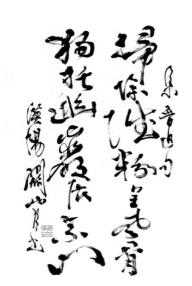

书鲁迅句

20世纪80年代
70 cm×47 cm
纸本
私人藏

书文：扫除腻粉呈风骨，独托幽岩展素心。集鲁迅句，
漠阳关山月书。

印章：关山月（朱文）

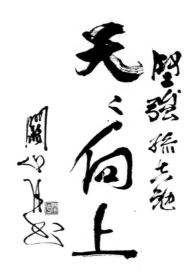

"天天向上"题词

20世纪80年代
51 cm×34.5 cm
纸本
私人藏

书文：天天向上。坚强孙共勉。关山月书。

印章：关山月（白文）

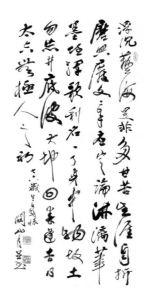

七十八岁生日感怀诗一首

1990年
130.5 cm×66 cm
纸本
私人藏

书文：浮沉艺海是非多，甘苦生涯自折磨。兴废文章
应定论，淋漓笔墨任挥歌。利名一了身中物，
故土勿忘井底波。大地回春逢吉日，太空无极
人之初。七十八岁生日感怀，关山月并书。

印章：关山月（白文）漠阳（朱文）九十年代（朱文）

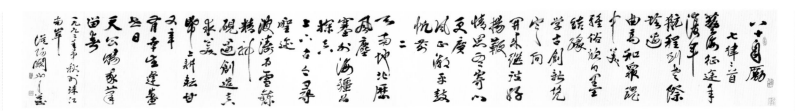

八十自励诗二首

1992年
51.5 cm×379.7 cm
纸本
广州艺术博物院藏

书文：八十自励七律二首。艺海征途年复年，航程到老际无边。曲高
和众魂中美，雅俗欣同墨结缘。学古创新凭定向，开来继往好扬
鞭。情思有寄心更广，风正潮平鼓帆前。二、天南地北历风尘，
塞外海疆为探真。上下古今寻圣迹，波涛雨雪炼精神。砚边创造
真中美，纸上耕耘甘又辛。有幸生逢盛世日，天公赐我笔留春。
一九九二年中秋于珠江南岸，漠阳关山月并书。

印章：关山月（朱文） 岭南人（白文） 九十年代（朱文） 为人民（朱
文）学到老来知不足（朱文）

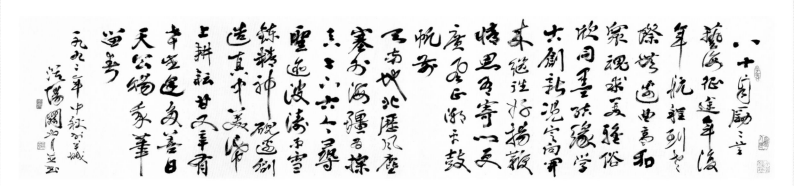

八十自励诗二首

1992年
52 cm×233 cm
纸本
私人藏

书文：八十自励二首。艺海征途年复年，航程到老际无边。曲高和众魂
求美，雅俗欣同墨结缘。学古创新凭定向，开来继往好扬鞭。情
思有寄心更广，风正潮平鼓帆前。天南地北历风尘，塞外海疆为
探真。上下古今寻圣迹，波涛雨雪炼精神。砚边创造真中美，纸
上耕耘甘又辛。有幸生逢多善日，天公赐我笔留春。一九九二年
中秋于羊城，漠阳关山月并书。

印章：关山月（白文） 岭南人（白文） 九十年代（朱文） 学到老来知
不足（朱文） 为人民（朱文）

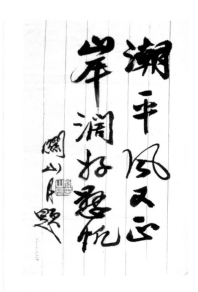

潮平岸阔句

1992年
28.4 cm × 18 cm
纸本
私人藏

书文：潮平风又正，岸阔好悬帆。关山月题。

印章：关山月印（白文）

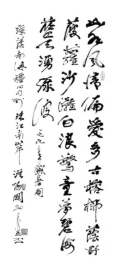

绿荫南海疆得句诗一首

1993年
124 cm × 51 cm
纸本
关山月美术馆藏

书文：山水风情偏爱多，古榕椰荫野菝萝。沙滩
白浪惊童梦，碧海蓝天涌绿波。一九九三
年盛暑图绿荫南海疆得句于珠江南岸，漠阳
关山月并记。

印章：关山月（朱文）岭南人（白文）九十年代
（朱文）

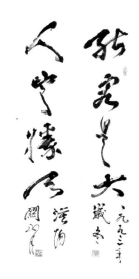

能容人定对联

1993年
尺寸不详
纸本
私人藏

书文：能容是大，人定胜天。一九九三年岁冬，
漠阳关山月。

印章：关山月（白文）漠阳（朱文）九十年代
（朱文）

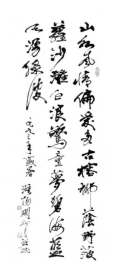

绿荫南海疆得句诗一首

1993年
125.3 cm × 53 cm
纸本
私人藏

书文：山水风情偏爱多，古榕椰荫野菝萝。沙滩
白浪惊童梦，碧海蓝天涌绿波。一九九三
年盛暑，漠阳关山月并书。

印章：关山月印（白文）漠阳（朱文）九十年代
（朱文）

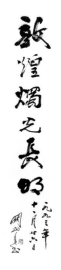

敦煌烛光长明句

1993年
136 cm × 33 cm
纸本
关山月美术馆藏

书文：敦煌烛光长明。一九九三年十一月廿六日，
关山月书。

印章：关山无恙明月长明（朱文）

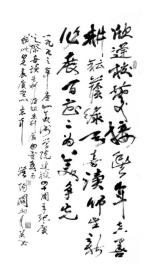

贺"广州美术学院四十周年校庆"诗一首

1993年
139.8 cm × 69.4 cm
纸本
私人藏

书文：欣逢校庆接丰年，真善耕耘荫绿天，喜读师
生新作展，百花二为美争先。一九九三年，
广州美术学院建校四十周年纪庆之际，喜读
各科汇报系列展因有感而赋此，略表庆贺心
意耳。漠阳关山月并书。

印章：关山月（朱文）漠阳人（朱文）九十年代
（朱文）

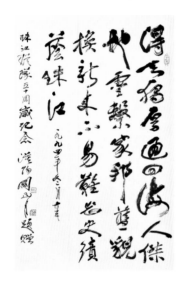

纪念珠江纵队成立五十周年题诗一首

1994年
99.5 cm × 60 cm
纸本
私人藏

书文：得天独厚通四海，人杰地灵系家邦。旧貌换新来
　　　不易，难忘史绩荫珠江。一九九四年冬月奉，珠
　　　江纵队五十周岁藏纪念，漠阳关山月题赠。

印章：漠阳（朱文）　关山月心得（白文）　九十年代
　　　（朱文）

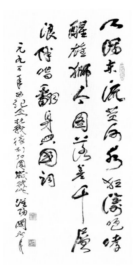

纪念抗战胜利五十周年黄河魂诗一首

1995年
135.5 cm × 67 cm
纸本
私人藏

书文：天泻东流黄河水，狂涛咆哮醒雄狮。今图落差千
　　　层浪，伴唱翻身兴国词。一九九五年，为纪念抗
　　　战胜利50周岁赋此，漠阳关山月。

印章：关山月（白文）　漠阳（朱文）　关山月八十后所
　　　作（朱文）

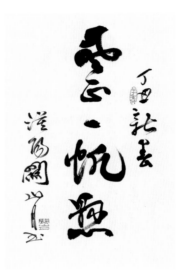

风正一帆悬句

1997年
68.5 cm × 45 cm
纸本
私人藏

书文：风正一帆悬。丁丑新春，漠阳关山月书。

印章：关山月（朱文）　九十年代（朱文）

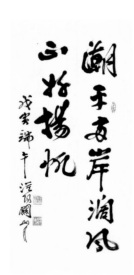

端午诗句

1998年
110 cm × 50 cm
纸本
私人藏

书文：潮平两岸阔，风正好扬帆。戊寅端午，漠阳
　　　关山月。

印章：关山月（白文）　漠阳（朱文）　九十年代
　　　（朱文）

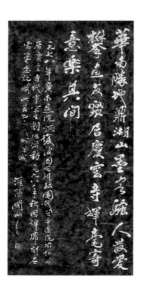

为庆云寺碑林所作

1998年
135 cm × 65.5 cm
纸本拓片
私人藏

书文：华南胜地鼎湖山，墨客骚人最爱攀。画友聚居庆
　　　云寺，挥毫寄意乐其间。一九七八年广东画院恢
　　　复后，因无耕耘园地，首率画院同仁借居庆云寺
　　　从事写生创作活动。一九九八年秋因碑廊刻石需
　　　要急就赋此并书之于羊城。漠阳关山月。

印章：关山月　九十年代

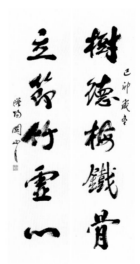

树德立节对联

1999年
122 cm × 31 cm × 2
纸本
私人藏

书文：树德梅铁骨，立节竹虚心。己卯岁冬，漠阳关山月。

印章：关山月（朱文）

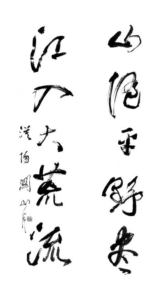

山随江入对联

20世纪90年代

136.8 cm×34.5 cm×2

纸本

私人藏

书文：山随平野尽，江入大荒流。漠阳关山月。

印章：关山月印（白文）

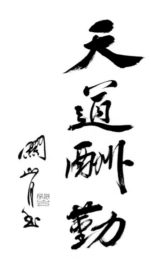

天道酬勤句

20世纪90年代

68.5 cm×46 cm

纸本

私人藏

书文：天道酬勤。关山月书。

印章：关山月（朱文）

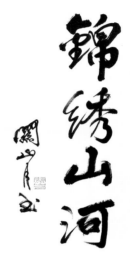

锦绣山河句

20世纪90年代

69.5 cm×45.5 cm

纸本

私人藏

书文：锦绣山河。关山月书。

印章：关山月（朱文）

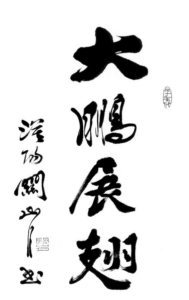

大鹏展翅句

20世纪90年代

69.5 cm×44.8 cm

纸本

私人藏

书文：大鹏展翅。漠阳关山月书。

印章：关山月（朱文）　九十年代（朱文）

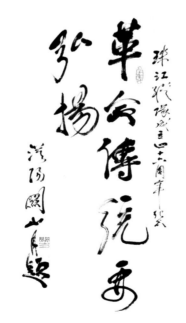

纪念珠江纵队成立四十六周年题词

20世纪90年代

86.5 cm×45.8 cm

纸本

私人藏

书文：革命传统要弘扬。珠江纵队成立四十六周年纪念。
　　漠阳关山月题。

印章：关山月（朱文）　九十年代（朱文）

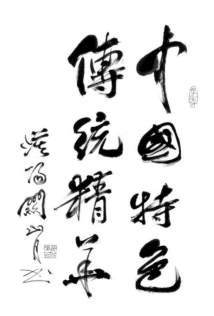

中国特色传统精华句

20世纪90年代

68.5 cm×47.3 cm

纸本

私人藏

书文：中国特色，传统精华。漠阳关山月书。

印章：关山月（朱文）　九十年代（朱文）

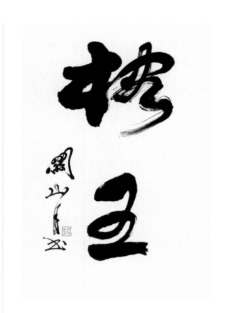

"榕王"题词

20世纪90年代
53 cm×35.4 cm
纸本
私人藏

书文：榕王。关山月书。

印章：关山月（朱文）

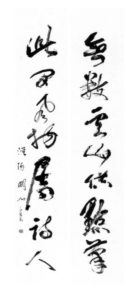

无数此间对联

20世纪90年代
180.6 cm×32 cm×2
纸本
私人藏

书文：无数云山供点笔，此间风物属诗人。漠阳关山月。

印章：关山月印（白文）

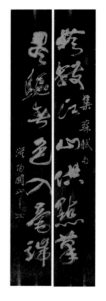

无数尽驱对联

20世纪90年代
165.3 cm×20 cm×2
竹质
私人藏

书文：无数江山供点笔，尽驱春色入毫端。集苏轼句，漠阳关山月书。

印章：关山月（朱文）九十年代（朱文）

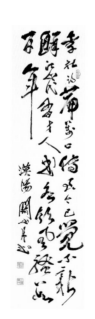

书清代赵翼诗一首

20世纪90年代
尺寸不详
纸本
私人藏

书文：李杜诗篇万口传，至今已觉不新鲜。江山代有才人出，各领风骚数百年。漠阳关山月书。

印章：关山月印（白文） 漠阳（朱文） 寄情山水（白文）

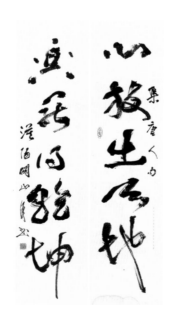

心放兴罢对联

20世纪90年代
119.5 cm×29.2 cm×2
纸本
私人藏

书文：心放出天地，兴罢得乾坤。集唐人句，漠阳关山月书。

印章：关山月印（白文）九十年代（朱文）

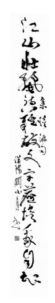

书陆游句

20世纪90年代
121.5 cm×16.5 cm
纸本
私人藏

书文：江山壮丽诗难敌，文字尘埃我自知。集陆游句。漠阳关山月书。

印章：关山月印（白文）

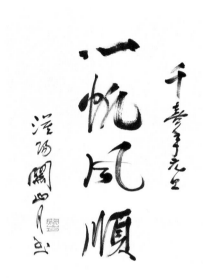

一帆风顺句（一）

2000年
68.3 cm × 46.5 cm
纸本
私人藏

书文：一帆风顺。千喜［禧］年元旦，漠阳关山
月书。

印章：关山月（朱文）

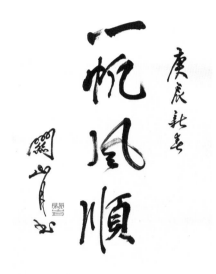

一帆风顺句（二）

2000年
70 cm × 45.5 cm
纸本
私人藏

书文：一帆风顺。庚辰新春，关山月书。

印章：关山月（朱文）

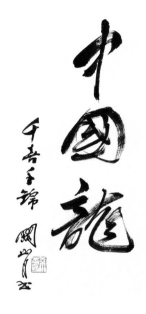

中国龙句

2000年
46.5 cm × 23.9 cm
纸本
私人藏

书文：中国龙。千喜［禧］千锦，关山月书。

印章：关山月（朱文）

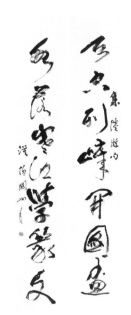

天空水落对联

年代不详
181 cm × 33 cm × 2
纸本
私人藏

书文：天空列嶂开图画，水落寒江学篆文。集陆游句。
漠阳关山月。

印章：关山月印（白文）

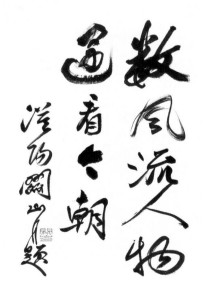

书毛泽东词句

年代不详
68.8 cm × 46 cm
纸本
私人藏

书文：数风流人物，还看今朝。漠阳关山月题。

印章：关山月（朱文）

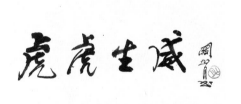

"虎虎生威"题词

年代不详
14 cm × 24.5 cm
纸本
私人藏

书文：虎虎生威。关山月书。

印章：山月（朱文）

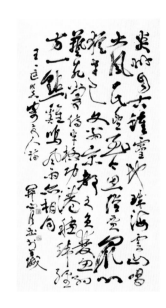

书王匡寄友人诗一首（二）

年代不详
139.5 cm × 69.5 cm
纸本
私人藏

书文：炎州自古钟灵地，珠海云山唱大风。民望至
　　　今思陆贾，众心尤幸有文翁。京都久负双鱼
　　　约，艺苑常传半格功。港穗纬经方一点，鸡
　　　鸣风雨亦相同。王匡同志寄友人诗。关山月
　　　书于羊城。

印章：关山月印（白文）漠阳人（朱文）

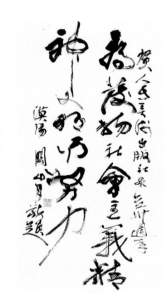

贺人民美术出版社成立三十周年题词

年代不详
99 cm × 51.5 cm
纸本
私人藏

书文：为发扬社会主义精神文明而努力。贺人民美术
　　　出版社成立卅周年，漠阳关山月敬题。

印章：关山月（朱文）

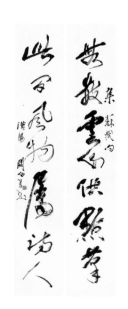

无数此间对联

年代不详
180 cm × 31.4 cm × 2
纸本
私人藏

书文：无数云山供点笔，此间风物属诗人。集苏轼
　　　句，漠阳关山月书。

印章：关山月印（白文）

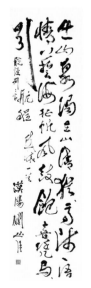

忆高剑父感怀诗一首

年代不详
178.5 cm × 46 cm
纸本
私人藏

书文：出山泉浊在山清，犹〔忆〕高师一语情。艺海
　　　征帆风鼓饱，喜凭马〔列〕引航程。脱"忆、
　　　列"二字。感怀一首，漠阳关山月。

印章：关山月（白文）

《关山月全集》编辑委员会

图书在版编目（CIP）数据

关山月全集 / 关山月美术馆编. — 深圳：海天出
版社；南宁：广西美术出版社，2012.8
ISBN 978-7-5507-0559-3

Ⅰ.①关… Ⅱ.①关… Ⅲ.①关山月（1912～2000）
－全集②中国画－作品集－中国－现代③汉字－书法－作
品集－中国－现代 Ⅳ.①J222.7

中国版本图书馆CIP数据核字（2012）第235931号

关山月全集
GUAN SHANYUE QUANJI

关山月美术馆　编

出 品 人　尹昌龙　蓝小星

责任编辑　李　萌　林增雄　杨　勇　马　琳　潘海清

责任技编　梁立新　凌庆国

责任校对　陈宇虹　陈敏宜　肖丽新　林柳源　尚永红　陈小英

书籍装帧　图壤设计

出版发行　海天出版社　广西美术出版社

地　　址　深圳市彩田南路海天大厦（518033）

　　　　　广西南宁市望园路9号（530022）

网　　址　www.htph.com.cn

　　　　　www.gxfinearts.com

邮购电话　0771-5701356

印　　制　深圳雅昌彩色印刷有限公司

开　　本　787 mm×1092 mm　1/8

印　　张　353

版　　次　2012年8月第1版

印　　次　2012年8月第1次

书　　号　ISBN 978-7-5507-0559-3

定　　价　8800.00元（全套）